西洋藝術便利貼

你不可不知道的
藝術家故事與藝術小辭典

You must know these Stories
about Famoue Painting

藝術家都是窮困的瘋子嗎？自殘、嗑藥、神經質、蒼白……才怪！
提香出入皇宮像走廚房一樣自在；盧梭因為太天真鬧過無數笑話；保羅‧克利一邊替兒子包尿布，一邊構思畫作。
55則名畫的雋永故事，將藝術家的創作歷程、獨特個性以最精簡的方式鮮活演出，
讓您瞬間領略名畫的精髓，穿透藝術家的靈魂。

許汝紘—著

Contents

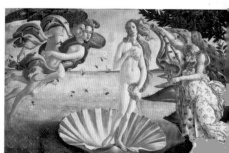

[Part 2] 西洋藝術小史

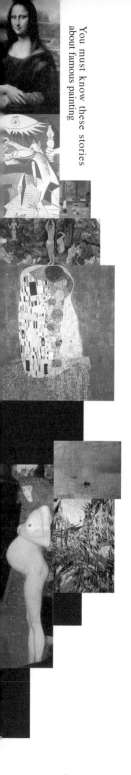

出版序

聰明敏感、心思細膩，是藝術家給人的第一印象，但除了這些，還有什麼特質和經歷，讓歷史上的他們，贏得世人的尊敬與推崇呢？本書以輕鬆、雋永、生動的文字，來描寫藝術家的種種趣事，帶領讀者走進藝術家的內心世界，透過這些有趣的故事，讓您輕易地跨進藝術家的創作殿堂。

全書共分三部份：第一部分精選了55幅畫作，配合55則故事，讓你快速了解歷史上著名的藝術家；第二部分則是藝術簡史，讓您能條理清晰，快速掌握藝術史的脈絡與軌跡；而第三部分則是100個藝術關鍵詞，包含重要的藝術常識與術語，讓您在瀏覽藝術史、觀賞藝術作品時，能夠更精準掌握。這樣的多元規劃，是希望讀者能快速掌握藝術家的性格趣味，藉此了解他們創作的動力與創作邏輯，更能引領您進入更深廣的文化層次。

土魯茲-羅特列克之所以會作畫了，是因為他12歲那年摔斷了左腿，14歲又不小心跌到深溝，摔斷了右腿，身高只有153公分的他曾自嘲地說：「我之所以作畫，是偶然的，假如我的雙腿再長長一些的話，我絕不會作畫！」

而洛可可風格的浪漫夢幻大師，同時是艷情畫家的福拉哥納爾，並非一開始就如此「自甘墮落」。當年，他可是前途一片光明的青年才俊，以《耶羅波安祭獻神像》這幅歷史畫打敗群雄，獲得「羅馬獎」。之後，他更憑著巨幅歷史畫《克利休斯犧牲自己拯救克利爾伊》，一舉成名，這幅作品不僅被國王路易十五買下，更贏得法蘭西美術院學院士的頭銜。至於他何以轉型開始畫艷情畫，本書中自有精采的介紹。

大師林布蘭的《夜巡》是世人推崇不已的顛峰之作，但《夜巡》也使林布蘭聲譽大跌，雇主和學生不再上門；這一年，妻子莎絲姬亞過世，留下不滿周歲的兒子，對歷經父母和孩子相繼去世的林布蘭來說，真是難以承受的

打擊。曾經是荷蘭最負盛名的畫家，如今債主紛紛上門，身敗名裂，竟落得遷居客棧。當他離開人世時，身邊只有一本《聖經》。

　　規劃藝術書系的出版，是華滋文化的重要出版方針。而優質、精緻，兼具入門、賞析，可以輕鬆閱讀的藝術書籍，更是我們在出版藝術書系上的堅持。本書是華滋文化對讀者最真誠的邀約，期待您與我們共同分享生命中不能缺少的，包括音樂、藝術、文學的種種樂趣與美好事物，好幾個世紀以來它們交錯發展成豐富人類心靈的結晶。而藉著閱讀、傾聽、經驗交換，我們承接前人的智慧，形成你個人的、我個人的獨特風格。

　　感謝您對藝術叢書的支持與愛護，您的鼓勵與指正，才是我們堅持的最大動力。

總編輯

許汝紘

畫家小故事

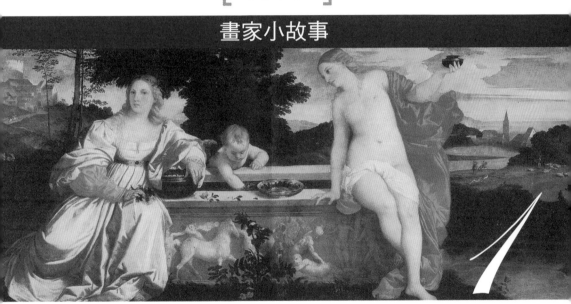

達文西
失落的妖魔盾牌

從小就有「繪畫神童」美稱的李奧納多·達文西（Leonardo da Vinci），自五歲時來到農莊由祖父撫養，便常常拿起畫筆為鄉人作畫。

有一天，達文西的父親從佛羅倫斯來到農莊，有一個農夫跑來求他幫忙把無花果樹製的圓盾送到城裡，請人畫上紋飾。父親心想：「就交給達文西試試吧，看看這小子能畫出什麼來。」

拿到盾牌後，達文西思索著：「到底要畫什麼才能展現盾牌的靈魂？」

涉獵廣泛的達文西，想起希臘神話中的美少女——梅杜莎（Medusa）。

梅杜莎有一雙能使人變成石頭的魔眼，有一次，因與智慧女神雅典娜（Athena）比美，而被雅典娜變成滿頭毒蛇、口噴火焰的怪物。最後，更被希臘英雄珀耳修斯（Perseus）割下頭顱獻給雅典娜，雅典娜於是將梅杜莎的眼睛鑲嵌在自己的神盾中。

「有了，蛇髮魔女——梅杜莎！」

於是，他將自己關進祕室，蜥蜴、蟋蟀、刺蝟、蝙蝠、壁虎、蛇蠍、蜻蜓、蝗蟲、蝴蝶和其他奇異的昆蟲動物爬滿整個房間。一個月過去了，空氣中瀰漫著被悶死的動物屍臭惡味，但狂熱的達文西仍埋首剖析各種動

《蒙娜麗莎》達文西 1503-1506 年 木板 油畫 77×53 公分 巴黎羅浮宮美術館

蒙娜麗莎以她舉世聞名的「微笑」，掃除中世紀以來的憂鬱神色，更征服人類五百年。當時24歲的蒙娜麗莎是佛羅倫斯商人吉奧孔達的第二任妻子，究竟是她丈夫還是情人為她訂製這幅畫像，這是一個謎；而達文西不將花費四年心血的畫交給客戶，反而保存在自己身邊，臨終前卻又送給他的男性助手沙萊，繼而引爆同性戀的揣測，這又是一個謎中謎。

據說，達文西為了使蒙娜麗莎保持愉悅的心情，以便捕捉那抹魅人的微笑，不僅用亞麻布蓋住窗戶營造暈柔的光線，四周裝設噴泉，種滿她最愛的花草，更請來樂師彈奏動人旋律，歌唱家現場演唱，喜劇演員幽默逗趣的表演，可說費盡心思。

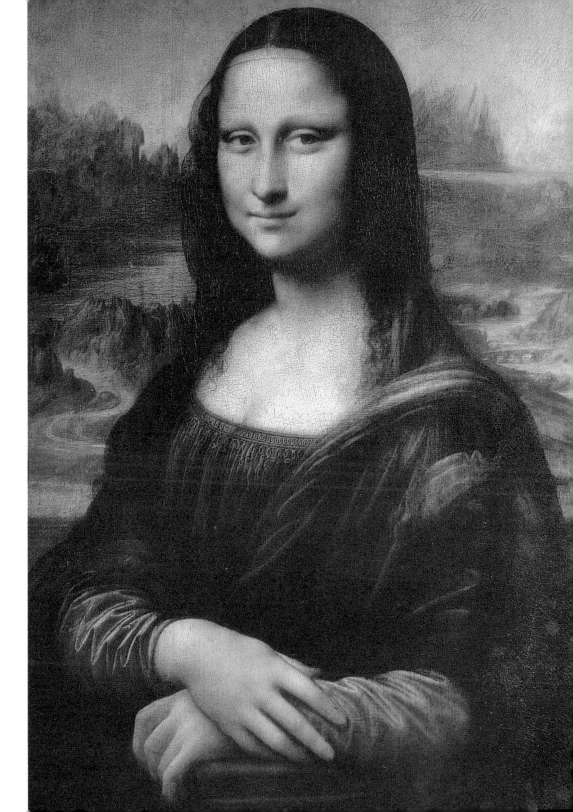

物特徵，一心要創造出一個駭人的妖魔形象。

這一天早晨，父親依約來到達文西的祕室，一進門，只見在幽暗氛圍籠罩的一處陽光下，怪獸正從岩縫中躍出，如同來自地獄的使者，邪惡而猙獰，雙眼濺射烈焰，鼻孔噴冒毒煙，口中吐出毒霧。

父親嚇得臉色發白，顫聲道：「這……這是什麼鬼東西？」

達文西卻興奮地說道：

「這樣的圖象畫在盾牌上最適合了，因為它充份達到阻嚇敵人的功效。」

後來，達文西的父親買來另一面盾牌還給那位農夫，卻把這面妖魔盾牌以一百金幣高價賣給佛羅倫斯商人，商人又以三百金幣賣給米蘭公爵。不過，今日我們卻無緣一睹這幅嚇人的盾牌畫。

少年達文西關在祕室研究死屍的那股瘋狂，不僅為了畫一面盾牌，更為了與自然對話，而這份永無止盡的前衛探索精神，使他不僅是畫家，更集詩人、音樂家、哲學家、科學家、解剖學家、天文學家、工程師、發明家於一身，無怪乎研究者皆稱曠世奇才達文西是「文藝復興時代最完美的代表人物」，是「第一流的學者」。

畫家小傳

達文西 *Leonardo da Vinci 1452-1519*
達文西是義大利文藝復興時期的巨匠，是一位身兼畫家、雕刻家、建築家、科學家和發明家的「天才」。在佛羅倫斯、米蘭和羅馬等地工作享有盛名之後，晚年受法國國王的邀聘，在法國的安波瓦茲終其餘生。《最後的晚餐》是受米蘭大公的囑託而製作的，此外，他還留下包括《蒙娜麗莎》和《岩窟的聖母》等名作。

米開朗基羅
我的裸體打敗達文西

「你聽說了嗎？米開朗基羅的圖畫到哪兒了？」

「達文西大師應該會略勝一籌吧！米開朗基羅畢竟只是個初出茅蘆的 29 歲小夥子。再說，米開朗基羅的個性真令人不敢領教，心胸狹窄，分明是嫉妒達文西大師的才能。」

「他說的沒錯，聽說有一天，在特里尼達廣場上幾位知名人士正爭論但丁的作品時，達文西大師很有風度地請米開朗基羅這位晚輩為大家解惑，誰知道他竟然極盡諷刺之能事，狠狠地挖苦了大師一番。」

「不僅如此，達文西溫文儒雅，漂亮的鬈曲長鬚在胸前飄盪，哪像米開朗基羅眼小銳利，滿頭亂髮，身上的衣服好像幾百年沒洗一樣。」

「話不能這麼說，米開朗基羅的那件《大衛》雕像真是無與倫比啊！算是一位藝術奇才了。」

「咱們就等著看好戲吧！」

<p style="text-align:center">＊　　＊　　＊</p>

佛羅倫斯全城的人為了他們的偶像分成了兩派，每天陷入這場世紀大對決的興奮裡。

1504 年，米開朗基羅‧波納羅蒂（Michelangelo Buonarrolti）獲得政府委託，為維奇歐宮會議廳繪製《卡西那戰役》，與達文西前一年答應為該廳繪製的《安吉亞里戰役》形成對壘競賽，會議廳頓時成為兩位天才激戰的舞台。

面對當今畫壇巨匠，米開朗基羅抱著必勝的決心，開始大量閱讀史籍，遍訪當年古戰場，速寫地形草木，並躲在教堂房間裡閉關，誰也不

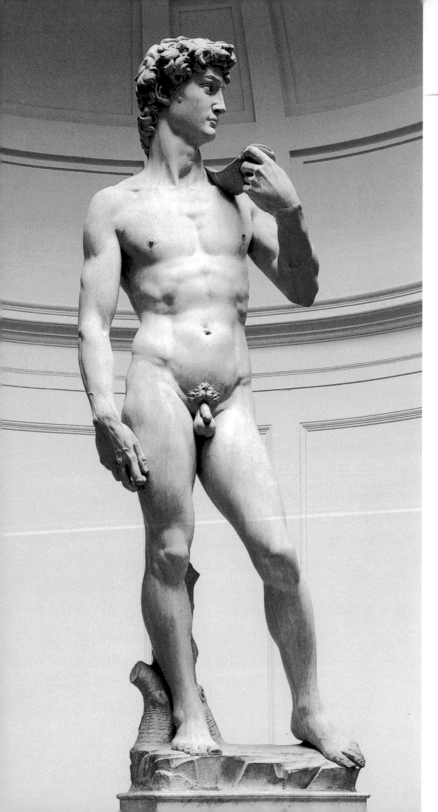

《大衛》米開朗基羅
1501-04 年 大理石雕像
高 410 公分 佛羅倫斯
阿卡德米亞美術館

米開朗基羅的代表
作《大衛》石雕，佛羅
倫斯人民稱為「保衛祖
國的市民英雄」，不僅
展現男性極致體格美的
藝術效果，更流露為保
衛祖國而獻身的愛國激
情。其後幾十年，義大
利人都用這座劃時代的
雕像來計算時間：所謂
「巨人塑成的那年」，
成了新時代的第一年。

肯見。

當米開朗基羅的草圖公開時，所有的藝術家都一起向他歡呼致敬。

米開朗基羅贏了！

擅長畫馬的達文西，畫的是一般騎兵戰的場面；而米開朗基羅並不關心戰爭，他全心研究裸體男人的各種姿勢，選擇畫出正在亞諾河洗澡的佛羅倫斯士兵，突然遭受敵人襲擊，各個迅速拿武器、穿胄甲準備迎戰的危急場面，重現了當年佛羅倫斯人的反抗精神。

令人遺憾的是，兩人的壁畫最後以無疾而終收場：米開朗基羅被教宗儒略二世召喚到羅馬裝飾陵墓，達文西則因實驗性的獨創技法宣告失敗，放棄製作。

*　　*　　*

倒是米開朗基羅的這幅壁畫草稿，其後幾年間，許多藝術家紛紛受到啟發，臨摹並研究這件作品，包括安德里亞、阿豐索、拉斐爾、聖沙維諾、凡卡等百餘位畫家；同時，更激起瘋狂藝術家們的佔有慾望，就在基利阿諾大公去世後不久，這件草圖被割裂成多份，散落各地。

米開朗基羅以《卡西那戰役》一戰成名，晚年雖完成了偉大的《西斯汀教堂》，但並未有再達到相同水準的作品。事實上，米開朗基羅也是靠這件驚人的草圖、《聖母悼子像》以及《大衛》奠定崇高不墜的聲望。

畫家小傳

米開朗基羅
Michelangelo Buonarroti
1475-1564

與達文西同為文藝復興時期，義大利的代表藝術家。不只是雕刻、繪畫、建築方面的巨擘，同時也是一位詩人。他出生於佛羅倫斯近郊，歿於羅馬。《戴爾菲女先知》是米開朗基羅花費 4 年多的時間，為梵蒂岡的西斯汀教堂的屋頂所繪的壁畫中的一部份。全幅畫共達 500 平方公尺，是他最有名的代表作。其雕刻的代表作品則是《大衛像》與《聖母悼子像》等。

丁多列托

畫畫就是不打草稿

1564 年，威尼斯。

聖馬可學會決定裝飾會館的大廳和其他廳堂，由雅克伯·丁多列托（Jacopo Tintoretto）接下這項繪畫工程。

「我反對！」不料，這個決定出現反對聲浪。

「雖然他是目前備受矚目的新銳畫家，也為本學會繪製過兩件作品，但就這樣內定由他來做，傳出去很難聽，對其他畫家來說也失去公平競爭的機會。」

「再說，丁多列托的風評似乎不太好，聽說他畫畫的速度快得讓人不敢相信，缺乏潤飾，畫出來的品質自然讓人感到懷疑；而且，他還四處求人雇用他作畫，甚至削價競爭，全威尼斯的畫家都罵他破壞了行情。」

聖馬可學會只好舉辦一場競試，一決高下。

考題是：《獲得殊榮的聖馬可》，為聖馬可學會的天頂畫草圖。

＊　　＊　　＊

「終於畫好了！」

丁多列托在完成的畫上寫道：「這就是我的作品」。面對這項競試，他抱著志在必得的決心：「這項工程最後還是屬於我的，大家等著看吧！」

＊　　＊　　＊

終於到了評審的那天。當在場的其他畫家交出辛苦

《聖馬可遺體的發現》丁多列托 1562-1566 年 油彩 畫布 405×405公分 米蘭 布列拉畫廊

丁多列托是義大利文藝復興時代後期威尼斯派的重要畫家之一，他喜歡繪製巨幅畫，作品以宗教歷史神話為題材。

繪製的草圖時，他卻兩手空空地出現。「你的草圖在哪？」主試官問。「在那裡。」他若無其事地指著天花板。

他將一幅已經完成的作品直接貼在天花板上。在場人士一陣譁然。

大家紛紛責難丁多列托沒有遵守競試規則交出草圖，直接畫出成品，應該取消他的參賽資格。

「你不覺得你的作法太狡猾了嗎？你畫作上寫的那句『這就是我的作品』，是什麼意思？」有人開始不客氣地質問他。

只見丁多列托一派泰然自若地回答：

「這就是我的畫法，除此之外，我不知道還有什麼畫法。」

他更進一步辯解說：

「草圖對我來說並不重要。唯有不遵守草圖，一氣呵成，才能畫出我的最高水準。如果貴學會不願意為這幅畫支付報酬，我也可以把這幅畫捐贈出來。」

丁多列托的這項制勝策略，當然遭致不少批評。但 3 個禮拜以後，聖馬可學會理事會開會決定：根據章程，不能拒絕一幅獻給聖者的畫作，此外，他畫的人物栩栩如生，堪稱佳作。因此，還是決定接受丁多列托的捐贈，並且由他接下整個學會裝飾畫的任務。

丁多列托作畫之快速，人盡皆知；未完成感，是他獨特的豪放特點；賺錢，未必是他的目標，或許他是在藉由不斷爭取繪畫工作的機會中，盡情揮灑他所有的生命熱情。就從 1564 年開始，丁多列托與聖馬可學會展開 18 年的長期合作關係。在這裡，他創造出世界最大的繪畫連作之一，更奠定他成功的基礎。

畫家小傳

丁多列托 *Jacopo Tintoretto 1518-1594*
丁多列托自稱是提香的弟子，他一生努力追求的是綜合米開朗基羅的素描，以及提香多變色彩的繪畫技法。他的作品畫幅都十分龐大，構圖繁複、色彩明亮，並利用前縮法，對單一時刻與事件做充分的掌握與描繪。他的構圖大多植基於一個向外擴散的中心點，畫中人物的動作十分激烈狂熱，表情豐富且變化多端，充分展現畫家高超的創作技巧。

波提且利
維納斯是我永遠的情人

他的腳跛了。

手拄枴杖，在街上獨行。

在最後十年，他失去了財產，工作沒了。曾經走入他生命的女神維納斯，也變得模糊，往日的榮光似乎早已成為過眼雲煙。

1510 年 5 月，他無聲無息地走了。

他終生未娶，沒有兒女，死前世人就已遺忘了他。被埋沒了 3 個世紀後，才重新被拉斐爾前派發現，再度聲名大噪。

<p style="text-align:center">＊　　＊　　＊</p>

他，就是波提且利（Sandro Botticelli）。他充滿靈氣的臉龐上，深邃的眼眸和線條優美的嘴唇，散發一股詩人氣質。

25 歲年輕的他，擁有了自己的工作坊。他無法掩藏的才氣，使得訂單源源不絕，此時，他的黃金階段才正要轟轟烈烈地展開。

1475 這一年，為了裝飾諾貝拉聖母堂，他畫出了生平第一幅優異偉大的創作《三賢人的朝拜》，更使得波提且利受到當時第一家族的賞識，從此自由進出宮廷，儼然成了皇家上流社會的貴公子。

此時，波提且利接受麥第奇家族羅倫佐的委託，為他的別墅城堡繪製裝飾畫——《春》和《維納斯的誕生》。

維納斯，世界上最美的女人，就此誕生。

風姿綽約的維納斯，站在扇形貝殼上，緩緩從大海升起，風神將貝殼吹拂到岸上，風神的情人歡樂女神撒下愛的象徵物——玫瑰花，春神則張開紅衣，迎向正要上岸的維納斯。

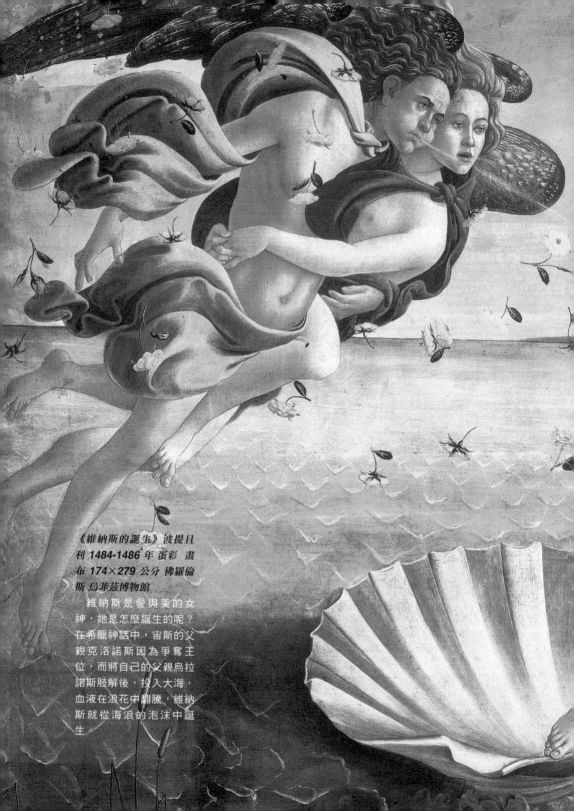

《維納斯的誕生》波提且
利 1484-1486 年 蛋彩 畫
布 174×279 公分 佛羅倫
斯 烏菲茲博物館

　維納斯是愛與美的女
神，她是怎麼誕生的呢？
在希臘神話中，宙斯的父
親克洛諾斯因為爭奪王
位，而將自己的父親烏拉
諾斯肢解後，投入大海，
血液在浪花中翻騰，維納
斯就從海浪的泡沫中誕
生

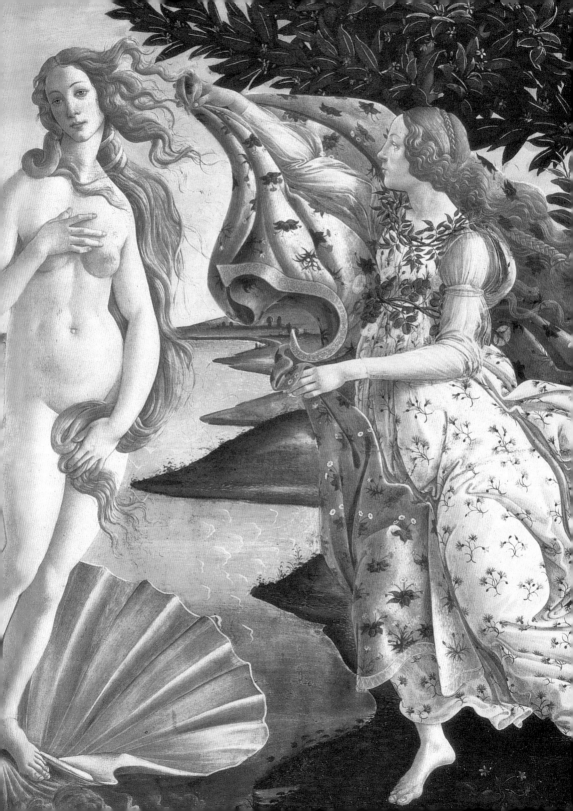

波提且利藉神話寓意表現人間歡愉的氛圍，在虛幻飄渺的詩境之中，創造出理想的女性美形象，打破當時以男性為主角的繪畫取向；同時，他捨棄過去囿限於聖經題材的路子，大膽採用教會反對的異教題材——希臘羅馬神話，為文藝復興時期揭開自由創作的新天地。

　　他筆下那維納斯的美麗容顏，據說是他的情人西莫內塔・韋斯普奇。她是波提且利的第一女主角，不管是維納斯像、聖母像還是寓意畫，都是以她為原型。

　　不過，有些美術史學者認為，西莫內塔是麥第奇家族古里亞諾的情人，《維納斯和戰神》就是以他們為模特兒塑造出的藝術形象。

　　西莫內塔，16 歲就與佛羅倫斯人委斯普奇結婚，但不久即宣告分手。此時，她遇見了古里亞諾，並成為一對戀人。她走到哪兒，古里亞諾就跟到哪兒，但紅顏薄命的她，卻在 23 歲時突然病故，2 年後，古里亞諾也在政敵的暗殺行動中死亡，徒留一段風流佳話。

<p style="text-align:center">＊　　＊　　＊</p>

　　1490 年代，麥第奇家族垮台。

　　這段宮廷歲月，帶給他十年輝煌的藝術時期，但也埋下走向悲慘的種子。

　　佛羅倫斯出現一位宗教領袖薩伏那洛拉，推行清教徒式的專制統治，他無情地抨擊藝術根本就是裸體男女的無恥展覽。華服、珠寶、藝術品、古典書籍等，全被丟入烈火中化為灰燼。

　　波提且利毀滅性地親手燒了自己的作品，告別過去。

　　晚年的他，究竟是因為認同薩伏那洛拉的思想，作品才呈現出宗教狂熱的氣息？還是在政治危機的時代氣氛下，將恐懼不安的心情寄託在宗教題材上？沒有人知道。但可以確定的是，波提且利心目中的美麗女神西莫內塔，從未完全在他的作品中消失。

畫家小傳

波提且利
Sandro Botticelli
1445-1510

　　在佛羅倫斯誕生成長，曾受到麥第奇家族的保護。描繪過許多以異教為主題的作品，以及聖母、聖子像等名作。後來，他的神祕性傾向愈來愈強，而埋首於創作但丁「神曲」的插畫。他最負盛名的作品包括《春》、《維納斯的誕生》等等。據說他晚年時失去了所有的財產，也丟了工作。有人看到他拄著兩根拐杖，在街上踽踽獨行。

拉斐爾
魅力四射的傳奇王子

　　中世紀的羅馬大街上，一陣馬蹄聲從遠方傳來，街上人群迅速地往兩邊閃退，只見數十人騎著馬，一派優雅遨遊，往宮廷路上徜徉而去。

　　最引人注目的，是在隊伍前方那個面貌俊美、風流倜儻的年輕男子，身上那襲紅色外套和帽子，更使他自然地流露出王侯般的高貴風采。

　　人們開始交頭接耳：「他和手下的畫家群又往宮廷去了」。

　　全街的婦女立刻一陣騷動，掩藏不住臉上崇拜興奮的神情。

　　「我好欣賞他！除了迷人的外表，更難得的是個性善良質樸，舉止謙遜有禮，可說是完美人物的化身。」一位女子說道。

　　「很多婦女還偷偷塞情書給他。」

　　「似乎沒有人不喜歡他，聽說，連跟他一起工作的畫家們，都因為他不凡的才華和美德，感受到一種靜謐的快樂。」身旁的中年紳士回應著。

　　「如果他能畫我，那該多好啊！」女子惋惜地說，「之前，有一個女人非常崇拜他，拉斐爾還為她畫了一張美麗的肖像畫，掛在彼提宮，那個女人現在走到哪兒都大受歡迎呢！」

　　「我還聽說，好多學生都已經把他當上帝崇拜了！」商店夥計湊過來搶話。

<div align="center">＊　　　＊　　　＊</div>

　　這位人稱「畫聖」的天之驕子，就是拉斐爾・桑奇歐（Raffaello Sanzio）。

　　25 歲那年，生命中的貴人——當建築家的遠親布拉曼特出現了。由於他的推薦，拉斐爾被教宗召至羅馬，製作梵蒂岡宮殿的壁畫，指揮建

設聖彼得大教堂，先後成為儒略二世及良十世的恩寵畫家，獲得賞賜榮譽勛章和豐厚的報酬。

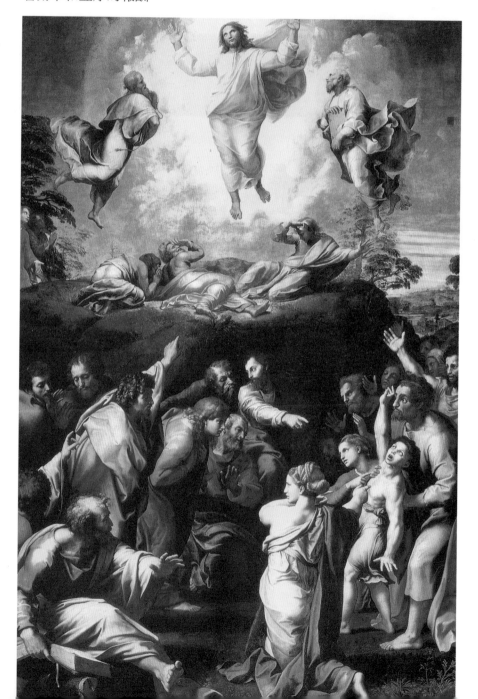

拉斐爾臨死前，要求
將最後的遺作《主顯聖
容》放在床尾，讓他可
以看著離開人世。這幅
描述基督曾經顯現上帝
之子的榮美，是苦難世
人迫切的渴望，正是天
上與人間的真實寫照。

畫家小傳

拉斐爾
RAFFAELLO
Sanzio 1483-1520

拉斐爾出身於義大
利東部的烏爾比諾，
是文藝復興時期的代
表畫家之一。他的聖
母聖子像，不僅確立
了古典主義的樣式，
而且有很長一段時
間，一直被視為是西
歐繪畫的典範。25
歲時應教宗之請，製
作梵蒂岡宮殿的壁
畫，指揮聖彼得大教
堂的興建。代表作有
《西斯汀的聖母》、
《雅典學園》等。

文藝復興時期的不朽珍品《雅典學園》，就是儒略
二世委託他為梵蒂岡宮殿所畫的作品之一，這使他一躍
成為當代最有名望的藝術巨匠，紅衣主教和上流社會的
人紛紛請他作畫。

不過，說話粗暴的米開朗基羅，肯定不欣賞拉斐爾
這般聲勢浩大的貴族派頭。

有一天，米開朗基羅獨自一人走著，路上遇到了拉
斐爾，馬上冷嘲熱諷地說：「你倒是很像一位帶領千軍
萬馬的將軍。」拉斐爾卻溫雅地笑著說：「大人，你形
影孤單，走來走去，倒像一個去行刑的劊子手。」

 * * *

伴隨著幸運之神，死神也來了。

也許是長期大量的社交活動和工作，加上無節制地
追求性愛享樂，這一天晚上，拉斐爾從情人住處回家後
發高燒，1520 年 4 月 6 日，突然與世長辭，才 37 歲。

這一天，也是他的生日，巧合的是，耶穌受難日也
是這一天。

傳說，梵蒂岡宮殿在他死時竟然出現裂痕。

羅馬頓時陷入憂傷的氛圍之中，教宗因為痛失英
才，而賜他厚葬於邦提歐神殿的殊榮，與國王和貴族同
眠於此；藝術家們無不懷著悲痛的心情，列隊執紼送這
位早夭的天才最後一程。

紅衣主教庇耶羅·班波寫的墓誌銘，為他如流星的
短暫生命留下註腳：

這是拉斐爾之墓。

他在世時，自然女神擔心會被他所征服；

而他死時，自然女神又害怕會跟著枯萎。

拉斐爾
美人，我的最愛

拉斐爾很喜歡女人，特別是美麗的女人。

1514 年，當他完成《海神格列西亞》，卡斯蒂里昂伯爵驚嘆地問他：「你究竟是在哪裡找到這麼美麗的模特兒？」拉斐爾回信時說：

為了畫出非常美麗的女人，我必須看許多面貌姣好的女人。但是，因為特別令人驚艷的女人並不多見，我只好追隨心中所形成的某種思想。

* * *

有一天，拉斐爾閒適地在花園中漫步，忽然在繽紛艷麗的百花叢中，瞥見一位美麗動人的女孩正修剪著樹枝，拉斐爾的目光立刻被她的形象深深吸引。他拿起畫筆，創作了一幅《花園中的聖母》，這個女孩是一位園丁的女兒，所以此畫又稱《美麗的女園丁》。

關於《寶座上的聖母》中的模特兒，說法撲朔迷離，草圖更是順手就畫在大餅和桶子上，不禁讓人對拉斐爾的痴傻瘋勁，感到會心一笑。

話說：相傳在宴會上，他看見對面坐著一位美貌的少婦，手中抱著可愛的小孩，眼前溫馨幸福的天倫景象，激發他的創作靈感，他想：「這就是我心目中的聖母。」他東找西望，就是找不到一張紙，便隨手拿起餐桌上的大圓餅迅速畫下草圖。

《寶座上的聖母》拉斐爾 1514 年 油彩 畫板 直徑 71 公分 佛羅倫斯比特美術館

聖母的美一直是歐洲人心中的典範，直到五百年後的今天，歐洲人還用「像拉斐爾的聖母一般美麗」來讚美女性。

拉斐爾的聖母像，以《寶座上的聖母》和《西斯汀聖母》最負盛名。義大利政府為了慶祝拉斐爾誕生五百周年，還在 1983 這一年，把《寶座上的聖母》複製成郵票，紀念這一位成就非凡的藝術巨匠。

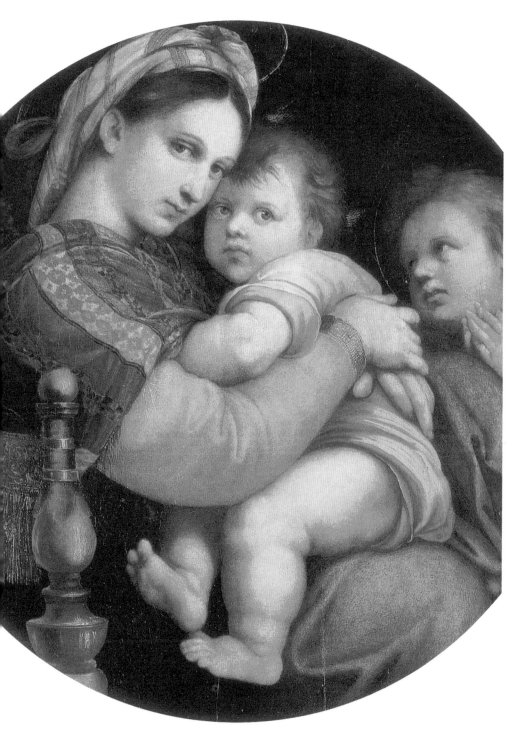

第二個聖母畫的版本是，有一天，拉斐爾從梵蒂岡走出來，看見一個抱小孩的年輕女人。

「這位憐愛看著孩子的母親，真美啊！」拉斐爾立刻躲起來偷偷觀察。

不久，這個女人發現拉斐爾正專注地看著自己，她溫柔地把孩子摟緊，露出恬靜的笑容。拉斐爾內心激動不已，抓起木炭當畫筆，紙在哪兒呢？只有一個空桶，拉斐爾匆忙把桶子翻過來，在桶底打上了草圖，匆忙之舉，就是為了捕捉這抹動人的微笑。

第三個聖母畫的版本，則與拉斐爾的戀人——弗爾拿利那——有關。

這位拉斐爾的神祕戀人，身份和名字猶如一團迷霧，一直讓後人爭論不休。

有人說，她是一位妓女，「弗爾拿利那」是義大利語，意思是「麵包店老闆的女兒」，因此，「弗爾拿利那」並不是她的真名。

也有人說，「弗爾拿利那」這個稱呼，當時只是羅馬市井間對愛人的俗稱而已；更有人實地考察古書，指出「瑪爾加莉蓮」才是她的真名。

* * *

拉斐爾，這位以聖母像知名的義大利畫家，畫了數不清的聖母像——統帥的聖母、大公爵的聖母、草地上的聖母、拿金鶯的聖母、花園中的聖母、寶座上的聖母、西斯汀聖母等等。

他將宗教題材中的聖母形象，成功地轉化成世俗人間的母親，清新可感。因此，他筆下的聖母，總表現出少女的純潔善良，或歌頌世間幸福的母愛。

我們看見他的藝術花園，猶如一首首歡樂的詩歌。

或許，是因為此時此刻的拉斐爾，正享受著現實世界中如快樂天堂的日子。

拉斐爾

情定麵包店老闆的女兒

　　超級黃金單身漢拉斐爾，是個多情的男子。

　　他在羅馬掀起的旋風，使不少王公貴戚都希望他成為自己的乘龍快婿。他的親密好友伯納多‧佗維樞機主教，一直不斷勸拉斐爾結婚，並且大力促成他和自己的姪女瑪麗亞的婚事。

　　1514 年，31 歲的拉斐爾便如履行義務似地和瑪麗亞訂婚，但他還是常常暗中和好幾位情人及名媛貴婦祕密幽會。這位到處留情的風流才子，誰能真正擄獲他的心呢？

　　讓我們將時光再倒回他訂下婚約的五、六年前……

<p style="text-align:center">＊　　＊　　＊</p>

　　「又是美好的一天！」

　　拉斐爾輕快地走在托拉斯泰伯列的石板小路上，不經意望見湛藍的天空。

　　今天，和往常一樣，他穿過這羅馬的繁華地區，往北邊到朋友的別墅製作壁畫，拉斐爾正想加快腳步，突然想起，就在吉貝爾河畔，撒塔‧洛提亞街 20 號，住著許多藝術家口中傳說的絕世美女。

　　「就去偷看她一眼吧！」

　　他退回到路邊的一家麵包店前面，透過低矮的圍牆，往蓊鬱蒼翠的庭院深處望去，一位美麗的少女坐在噴泉旁，正把她的雙腳泡在清涼的水裡。

　　那雙慧黠的眼眸和純真的神態，讓拉斐爾情不自禁就愛上她了。

　　她是麵包師的女兒——弗爾拿利那。

即使只是匆匆一瞥，卻讓拉斐爾無時無刻不想念著她，而她如外表純美的天使心，更令拉斐爾無法離開她，正如瓦沙里《美術家傳》所述：「有一次，更因迷戀某個情人，而無法完全專心在他的工作上，而透過好友的幫忙，才得將她安置在別墅同居，這才解決了工作問題。」

拉斐爾為了她，或許也為了教宗要封他為紅衣主教的承諾，不惜將婚期一延再延，未婚妻瑪麗亞因一再被拒絕，竟然心碎而死。

《弗爾拿利那》、《貝爾的女子》和《寶座上的聖母》三件畫，似乎都以她為模特兒。尤其是《弗爾拿利那》模特兒手臂上，戴著畫有拉斐爾的名字手鐲，像是拉斐爾在向世人宣告：「她是我的愛人」。

然而，上天並不祝福拉斐爾的這段愛情。

據說，在一次縱樂之後，發了一場高燒，因為拉斐爾對自己荒淫無度絕口不提，醫生以為是中暑而幫他放血，誰知反而使他奄奄一息。

弗爾拿利那一直想靠近拉斐爾的床邊，可是卻為人所阻，羅馬教宗的使者來做最後告解時，看到弗爾拿利那，說：「她不是正式的妻子」，因此拒絕她進入房間。

拉斐爾深情地看了她，等她離開後，拉斐爾立下遺囑，遺囑中留給了她一份財產以度過餘生。臨終懺悔結束後，他告別了人世。

在邦提歐神殿舉行葬禮時，弗爾拿利那仆倒在遺體上放聲痛哭，卻被人趕出送葬行列，嚴厲譴責她害死了拉斐爾，弗爾拿利那因而無法抑制瀕臨發狂的悲傷情緒；經過紅衣主教拜畢那的一番勸慰，弗爾拿利那黯然決定埋葬這一份深情，以拉斐爾的未亡人身份，進了修道院當修女。

今日，葬在拉斐爾墓旁的不是弗爾拿利那，而是有婚約的瑪麗亞，在拉斐爾死後，人們將二人的墓遷葬在一起；至於他和弗爾拿利那情歸何處呢？也只能是天上人間。

《拉斐爾與弗爾那利那》安格爾 1814 年 畫布 油彩 68×55 公分 哈佛大學博物館

19 世紀，有許多畫家以拉斐爾的生活及其戀愛史作為繪畫的主題。尋找拉斐爾的戀人，現今已變成美術史學家研究拉斐爾的熱門課題。

提香
我們算不算是一對好友

提香·韋切良（Tiziano Vecellio），出生在義大利北部的山區小鎮，他常常逃學，愛跑到樹林裡採花摘草，搗碎之後拿來畫畫，他的父親沒辦法，只好讓他和弟弟兩人到威尼斯拜師學藝。

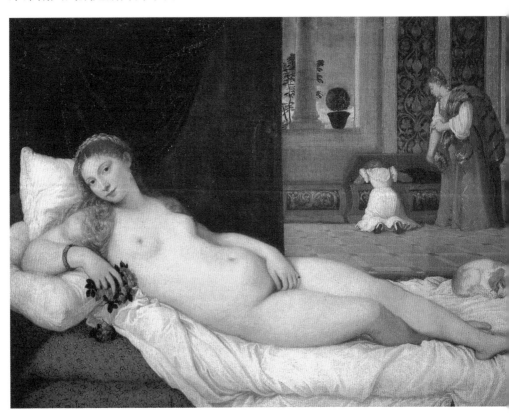

這位少年進了知名畫家喬凡尼·貝里尼的工作室學畫。在這裡，他遇見一個令自己崇拜得五體投地的「師兄」——比他大五歲、已經成名的吉奧喬尼（Giorgione）。

兩人情同手足，提香喜愛吉奧喬尼享樂主義的人生觀，加上他抒情夢幻的牧歌風格、如詩如樂的線條色彩，更是提香學習繪畫的導師。

發展到最後，提香對吉奧喬尼的意見奉為「聖旨」，模仿他的繪畫風格，反而不那麼在意老師的指點，老師一氣之下，將兩人逐出師門。

＊　　＊　　＊

「怎麼辦？我們沒錢吃飯。」提香焦急地說。

「怕什麼！我相信，將來我們一定可以成為宮廷畫師，國王和王后會求我們給他們畫肖像畫的。」吉奧喬尼信心滿滿地做起美夢來了。

提香聽了以後，也跟著高興起來。

「可是，恐怕等不到那一天，今晚我們就已經餓死了。」

「船到橋頭自然直嘛！」吉奧喬尼接著說，「對了，昨天晚上的那個女人長得很漂亮，就找她當我的模特兒。」

提香舉雙手附議說：「好，我也來畫我的情人。」

就這樣，兩個年輕人憑著一股衝勁，湊了點錢，租了個小房間，便自立起門戶。他們共用同一個模特兒，有時甚至共享一個情婦。他們捕捉威尼斯的晚霞，畫田野、牧人，也畫裸體女人。

兩人完美的合作關係，因一筆德國商務局濕壁畫的訂單而開始產生裂痕。

《烏爾比諾的維納斯》提香 1538 年 畫布 油彩 119×165 公分 佛羅倫斯 烏菲茲畫廊

吉奧喬尼的《沉睡的維納斯》，似一個不食人間煙火的愛神；而提香的維納斯雖源於吉奧喬尼，但在這幅畫中則把維納斯帶進貴婦的閨房，偏重表現肉感的女性裸體美。

當壁畫完成之後，美術界一片讚譽聲，吉奧喬尼因而聲名大噪。「大師，您這次的作品真是不同凡響，尤其是《猶滴塔》，色彩真是太美妙了。」

當時，許多人並不知道這是由提香和吉奧喬尼共同繪製，吉奧喬尼當下臉色一變，說道：「不好意思，我和我的好友提香共同合作這幅壁畫，《猶滴塔》這個部份不是我畫的，是出自提香之手。」

他發現提香在不知不覺中，已經超越了自己。從此，吉奧喬尼變得沉默寡言，寄情在尋歡作樂的短暫歡愉之中。此時，他愛上了一個女人，將她畫入《沉睡的維納斯》裡，但就在 1511 年，那個女人染上世紀黑死病，吉奧喬尼也被傳染，32 歲剛成為時代寵兒的他，就此結束生命。

吉奧喬尼死後，提香完成多幅他尚未完成的作品（包括《沉睡的維納斯》），由於兩人此階段的創作風格很相近，有很多幅作品的作者是誰，至今仍有爭議。

*　　*　　*

吉奧喬尼突然早逝，提香的才華逐漸受到注目，幾年後，他的老師貝里尼也去世了。舉止瀟灑又善於社交的提香，開始被義大利和歐洲的宮廷召見，自此開始建構他的繪畫王國，橫掃半世紀之久。

在美術史上，提香不可一世，他的摯友吉奧喬尼則是一個謎樣般的人物。

皇帝父子倆欠我錢不還

「提香金」這個詞,當時很多人用來代表金色,這是因為提香特別喜歡金黃色,加上他鍾情艷麗的色調,宛如操弄色彩的煉金術;現實世界的提香,多金的他快速地聚集「金子」,是個令人萬分艷羨的黃金畫家。

36 歲的提香,已經是威尼斯共和國的御用畫家,成名之後,宮廷邀約不斷,大量地以畫畫累積錢財,另一方面,也施展他高明靈活的外交手腕,周旋在上流社會之間。

他還有一套聰明的理財法,一面作畫一面經商,把金錢投資在地產上,家財萬貫,過著超級富豪的享樂生活。

在他成功致富的教戰手冊上,祕密武器到底是什麼?

<p align="center">＊　　＊　　＊</p>

答案是,肖像畫。

他的肖像畫能抓住人物的靈魂與個性,畫中人物彷彿真人就在眼前,充滿動人的生命力。

據說,提香還有一招神奇的「返老還童」畫法,讓人變年輕又能保有其性格特徵,歲月的痕跡在他精妙的筆觸下淡化了,再以提香金的色彩塗染在髮色上,看起來就像是一頂金冠。

如此高超的畫肖像功力,讓求畫的名流和貴婦絡繹不絕,互相較勁,重金禮聘,莫不以得到其肖像畫為榮,全歐洲的最高統治者幾乎都讓他畫過肖像。

最重要也最賞識提香的贊助者——神聖羅馬帝國皇帝查理五世,還封提香為公爵與金花騎士,更使他的國際聲望扶搖直上。

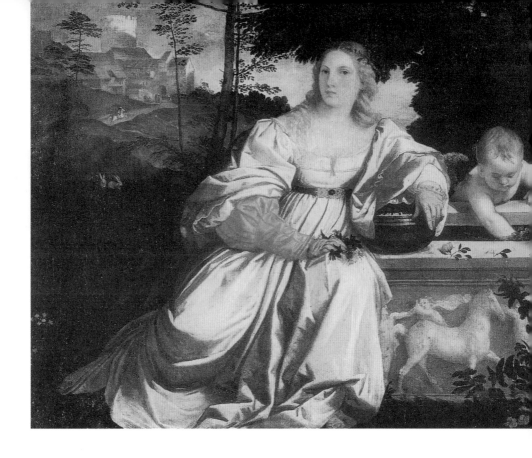

　　查理五世有多寵愛他呢？有一次，提香為查理五世畫肖像，畫筆不小心掉了，查理五世竟然走下來，把畫筆撿起來拿給他，提香內心惶恐地說：「陛下，我不配這樣崇高的聲名。」

　　查理五世卻說：「我們對待提香的待遇，應該像對待凱薩大帝般尊崇！」

　　能讓地位如神的皇帝為他撿筆，可見提香以一個藝術家的身份，社會地位是何等崇高，堪稱古今第一人。

　　據說，只要他提筆畫畫，皇帝就賞賜千銀。而說到天底下，有誰敢拒絕皇帝的邀請呢？提香就敢這麼做。查理五世因要繪製全家人的肖像畫，邀請提香前往西班牙，提香就以不喜歡長期離家為由拒絕了。

<p style="text-align:center">＊　　＊　　＊</p>

　　提香有錢，卻還是很愛錢。所以，他最煩惱有人欠錢不還，更氣人

《聖愛與俗愛》提香1514年 畫布 油彩 118×279公分 羅馬 波給塞美術館

有一種論點指出，右邊的維納斯就是正被冷落的畫室情婦維奧蘭特，畫中有翅膀的愛神丘比特就是提香剛出生的兒子，左邊的新娘就是兒子的母親切奇利亞──一位理髮師的女兒。

的是，欠錢不還的竟然是查理五世和他的兒子──後來的西班牙國王菲利普二世，提香只好寫封長長的催討信，給這兩位付款最慢的堂堂國家領導者。在1560年4月22日，一封給菲力普二世的信中，提香寫道：

戰無不勝、威震四海的國王陛下，您訂購的畫作我已寄出 7 個月了，可是，至今我仍未收到款項。……如果您有一點不喜歡的地方，請您讓我改正錯誤，我將重畫；如果您感到滿意，請陛下以錢幣作為您對我的恩賜，請寄到熱那亞。

提香聲稱自己窮困，似乎有些好笑，因為他富可敵國的財富和貪婪之心，眾所皆知；至於他提起勇氣，向二位皇帝級人物開口催著要錢，更是令人拍案叫絕。或許，提香訂單太多，需要錢買材料、僱助手，他也是不得已才表現得如此愛錢……，或許吧！

卡拉瓦喬

浪子畫家犯下殺人罪

　　繪畫史上，最最叛逆的火爆浪子，叫卡拉瓦喬。

　　只要翻開羅馬警局 1600-1606 年之間的刑案紀錄，就可看到，他犯下的各式案件竟達 14 件之多，包括一件殺人案，別懷疑，他就是畫家——卡拉瓦喬（Michelangelo Merisi da Caravaggio）。

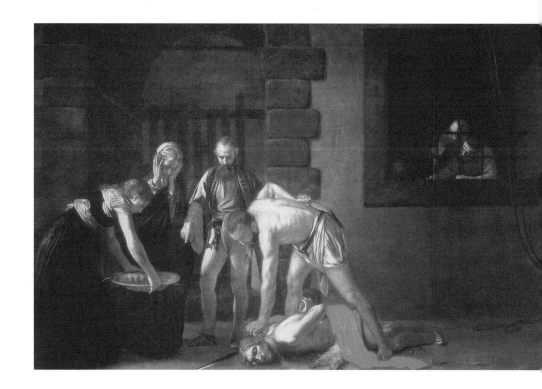

脾氣暴烈的卡拉瓦喬，每畫個 15 天，就帶著劍在街頭遊盪個 15 天。在街上爭強鬥狠，打個架，再鬧上法院，算不上什麼新鮮事。

再看看他究竟闖下什麼「禍事」：用下流詩句破壞他人名譽、將一盤菜砸在酒保臉上、侮辱警察大人、非法攜帶武器「劍」、攻擊公證人等等。

這位「混」街頭的畫家，為何有這一連串的暴力行為呢？據說，與他的宗教畫和祭壇畫遭受各方非難有關。

他革命性地追求光線效果，並將宗教人物神話化捨棄，以戲劇般的寫實獨創手法，畫出平民生活的世界，卻被解讀為對宗教不敬，引起軒然大波，教會因此拒收，他也只好一再重畫；但也有人深表贊同，某些收藏家就愛購買他的畫，卡拉瓦喬成為羅馬爭議性最高的話題人物。

在他心中鬱結的那股不平衡怨氣，加上一觸即發的火爆個性，死亡悲劇註定引爆。

終於，1606 年 5 月 28 日這天來了，卡拉瓦喬在老式網球比賽中，因賭金發生爭吵，在械鬥中刺殺了對方。

殺人是死罪，卡拉瓦喬開始四處逃亡。

<center>＊ ＊ ＊</center>

卡拉瓦喬亡命天涯時，還可以一邊逃亡，一邊創作，再到處闖禍，再度逃亡。

他每到一個地方，一開始無人認得卡拉瓦喬。但因他的藝術才華難以掩藏，而得到有些贊助人的支持。終於在 1608 年 7 月 14 日，他的繪畫成就受到馬爾它騎士團的認同，獲得騎士的地位，這樣的盛名或許可以請求教宗的恩赦，然而惡運緊接而來，他因和騎士發生糾紛而入獄，不久，更越獄逃到西西里島。

《被斬首的施洗約翰》卡拉瓦喬 1607-08年 油彩 畫布 360×526公分 瓦勒塔‧施洗約翰大教堂

卡拉瓦喬唯一一幅明顯在畫件上留下簽名的，竟是在那一灘血中。「死亡」是他晚期的創作基調，出現大量的砍頭畫作，甚至以自己做為被砍頭的模特兒，這在藝術史上是極為罕見的現象。

在樞機主教的保護支持之下，1609 年，他回到那不勒斯，期盼能獲得特赦，他寄《大衛手提戈利亞頭》給博爾蓋塞樞機主教，藉聖經故事自喻死期不遠的處境，竟將自己的頭顱移植到那被砍下的頭像上。

1610 年夏天，他啟程回羅馬。不知已獲特赦的卡拉瓦喬，為了安全起見，特地搭船到埃爾寇克港。怎料，死神正在岸上等著接他。

一上岸，他被誤認為是另一個逃亡的騎士，被捕入獄。

兩天後，他被釋放，但他所搭乘的船已經離開了，更不可思議的是，他所有的財物竟然不見了，他憤恨難平，陷入絕望的深淵之中。

在大太陽下的海灘，他如孤魂般遊蕩，卻因此感染瘧疾，1610 年 7 月 18 日抱憾客死異鄉，沒有人知道他的墓在哪裡。

<p style="text-align:center">＊　　＊　　＊</p>

那充滿叛逆暴力的作品，讓卡拉瓦喬獲得不妥協的寫實主義者之名。

在 17 世紀那種藝術思想的畫框裡，卡拉瓦喬是個孤獨的瘋子。

但是，卡拉瓦喬擁有一群熱忱的追隨者。當時的羅馬畫家讚揚他是唯一真實、自然的模仿者，是矯飾主義的反動，競相模仿他的手法；而隨著他流亡各地，他的畫風直接影響了當地畫壇。學者指出，約有一百多位卡拉瓦喬派畫家活躍於歐洲各國。

畫家小傳

卡拉瓦喬 *Michelangelo Merisi da Caravaggio 1571-1610*
出生於北義大利的卡拉瓦喬，另有一說是出生於米蘭。5 歲時，從事建築的父親去世，20 歲左右前往羅馬。將宗教上的人物逼真地描寫成庶民，使傳統式的畫像風格為之丕變。這種強調明暗及寫實特色的畫法，被稱為「卡拉瓦喬樣式」，為拿波里（那不勒斯）、西班牙、荷蘭等地的藝術發展帶來深遠的影響。

委拉斯蓋茲
通往畫室的國王祕道

　　西班牙國王菲利普四世的房間裡，有一條祕密通道。

　　是戰備跑道嗎？不是的；那是私會情婦的捷徑嗎？也不是；或者，他和乾隆皇帝一樣喜歡「下江南」，那是偷跑的地道？錯了。

　　給你一個提示：「他是史上擁有最多個人畫家的國家統治者。」

　　對了！酷愛藝術的他，乾脆建造直接通到宮廷畫師工作室的「快速道路」，公務閒暇之餘，就跑去看看他們的工作情形，再不然，就是多畫幾張肖像畫。

　　想當然耳，最靠近國王房間的畫室，應該是國王的「最愛」。

　　菲利普四世每天習慣走過這個通道，用鑰匙打開這間畫室的門，坐在那張國王的專用椅子上，觀看著這位畫師工作，除了他，誰也沒有資格畫自己的肖像畫。

　　這種待遇如此尊榮，卻又像被人監禁，到底是誰受到菲利普四世的青睞？他就是被稱為現實主義大師的巴洛克藝術家——委拉斯蓋茲（Velazquez Diego）。

<p align="center">＊　　＊　　＊</p>

　　1656 年某一天，委拉斯蓋茲正為菲利普四世和瑪麗亞王妃畫肖像畫。委拉斯蓋茲發現，瑪麗亞王妃臉上總流露出抑鬱的神色，那也難怪，王妃從維也納嫁到西班牙，似乎無法適應一下從豪華富麗變成簡樸平淡的生活。

　　委拉斯蓋茲手握畫筆，心裡也有著自己的心事。

　　「騎士團審查委員會因為我的畫家背景，這個屬於勞動的卑賤工

作，從頭到腳就認定我不符合候選人資格。」一心想獲得聖地牙哥騎士爵位的委拉斯蓋茲思忖著。

「委拉斯蓋茲，加入聖地牙哥騎士團是遲早的事，你不用擔心。」菲利普四世一眼看穿他的心事。「你上次去義大利訪問時，不是請求教宗的幫助嗎？只要靜待教宗的特別批准，我會助你一臂之力的。」

就在這時，5歲的小公主瑪格麗特跑了進來，兩個侍女緊跟在後。

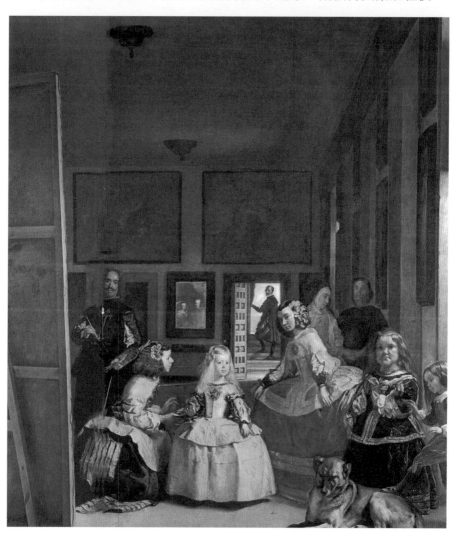

《侍女》委拉斯蓋茲1656年 畫布 油彩 318×276公分 馬德里普拉多美術館

5歲的瑪格麗特公主8年後在政治聯姻下，嫁給長她11歲的奧地利表兄良波特一世；過了1年，父親菲利普四世與世長辭。公主天生體弱加上對婚姻失意，1673年去世，年僅22歲。

畫中令人印象深刻的人物，就是右下方那一對男女侏儒。當時統治者為了消愁解悶，雇用一些口齒伶俐的弄臣，包括身體或智力上有缺陷的人，負責取悅貴族。畫家注意到這群悲憫的小人物，而創作一系列此類主題的畫作。

「國王陛下！」宮廷侍官、和宗教貴族也跟著進來，全站在委拉斯蓋茲旁邊看他作畫。「畫得如何？」菲利普四世問道，「委拉斯蓋茲畫的肖像畫，連羅馬教宗都驚訝萬分，直道：『真是太像了！』」

委拉斯蓋茲這時注意到站在一旁的女侏儒馬里，似乎若有所思地沉默著，而年幼的男侏儒尼古拉西托正逗弄著小狗玩，瑪格麗特公主有趣地看著，也想湊過去。

眼前的景象，觸動了委拉斯蓋茲的繪畫靈感，這才是真實世界，就畫個「畫中畫」吧！於是，他提筆畫下了《侍女》。

*　　*　　*

在《侍女》這幅畫裡，委拉斯蓋茲讓人以為自己來到畫室「參觀」，給人真實存在的感覺。他用畫作代替了相機，為王室人員的長相和奢華生活留下見證。

只不過，到底是委拉斯蓋茲在畫公主肖像時，國王和王妃來到畫室呢？還是在畫國王和王妃時，公主和侍從來到畫室？還是畫家想透過將自己畫在國王身旁，來證明自己的高貴？

委拉斯蓋茲3年後被授予騎士稱號，達到事業最高峰的他，高興得將紅色勳章補畫上去。1660年，在一次為公主與法皇婚禮的外交任務中，因勞累而病逝。

畫家小傳

委拉斯蓋茲 *Diego Rodriguez de silva Velazquez 1599-1660*

1599年，繪畫史上偉大的「宮廷畫師」之一的委拉斯蓋茲出生在塞維爾。終其一生，他只侍奉過西班牙菲利普四世一位國王。1623年，他受邀為國王畫肖像，那是他人生的轉捩點，自此開啟了他的宮廷畫師生涯，為眾多貴族王室繪製肖像，並確立了其在肖像繪畫史的重要地位。1660年，他因張羅慶典活動過度疲勞導致病魔纏身，同年八月溘然辭世。

霍加斯
反盜版，通過霍加斯法

　　一個愛爾蘭年輕女性莎拉，犯下 3 件震驚社會的殺人案，在她接受吊刑之後，社會大眾紛紛跑到殯儀館排隊付錢，就只為了滿足好奇心，親眼一睹這個女性殺人犯的遺容。

　　就在行刑的前兩天，威廉・霍加斯（William Hogarth）和他的岳父桑希爾曾進入監獄，為她畫素描《獄中的莎拉・馬柯姆》。霍加斯利用這件社會殺人案件來賺錢。

　　據說，他還為拉渥德繪製版畫，一個因叛亂罪而將被處死的爵士，這是為他賺最多錢的一幅作品，計有 300 英鎊以上的收入。

　　今日大眾對緋聞或社會犯罪案件，總抱持高度興趣，當時的人也是如此，霍加斯發現並抓住這種心理，畫了很多罪犯主題的畫作。

　　受到幼年貧困的影響，霍加斯總是絞盡腦汁，想出一些銷售油畫作品的賺錢計劃，不過都無疾而終；倒是他對社會脈動的敏銳嗅覺，不僅見諸於他幽默諷刺的大眾化作品，也成為開拓財源的利器。

　　＊　　＊　　＊

　　這位行銷高手霍加斯，當年為了讓他的第一組版畫創作《蕩女歷程》一炮而紅，極具前瞻性的他，在二百多年

《流行婚姻：早餐》霍加斯 1744年 畫布 油彩 68.5×89公分 倫敦 國家畫廊

　英國諷刺畫之父霍加斯，其《流行婚姻》系列由 6 幅畫組成，這是第 2 幅，從生活情節的刻畫指出：沒有愛情作為婚姻的基礎，不可能有幸福的家庭。

前，已懂得如何善加利用所謂新聞媒介的宣傳力量。

請看 1731 年 1 月 29 日英國報紙上的一則公告：

10 幅銅版畫的作者，由於未得到期待中的幫助，被迫承擔全部作品的製作費用，版畫的交付期限因此延遲約 2 個月……，當然，我們只接受一定數量的預訂，以保證每幅版畫的質量。

沒錯，刊登公告的正是霍加斯，他不僅僅只是會創作，他更要追求成功，但要如何將自己的作品推銷出去，被社會大眾接受和欣賞？他馬上想到一般人每天必看的「報紙」。

果然，富有道德教化寓意的《蕩女歷程》，造成空前的轟動，大受歡迎，看過畫的人都忍不住購買欲望，霍加斯一夕成名，財富也滾滾而來。

《蕩女歷程》不僅為他帶來成功，當時還流傳說，這幅畫讓他與岳父之間盡釋前嫌。原來，當年只是無名小畫家的霍加斯，和他的老師桑希爾爵士的女兒珍妮私奔，進而祕密結婚，讓桑希爾一氣之下斷絕父女關係。疼女心切的母親，這天買了《蕩女歷程》佈置在餐廳裡，桑希爾看到這幅優秀作品後，便問是誰畫的，夫人告訴他說：「是你那窮女婿小子！」桑希爾這才認可他的才華。

*　　*　　*

話說由於《蕩女歷程》的成功，盜版開始在市面上猖獗地大量流傳，這時，因為他乘勝追擊推出道德寓意的系列作品——《浪子歷程》、《流行婚姻》，更發現著作權的迫切和必要性。

因此，他決定為捍衛著作權而戰，霍加斯成為第一個站出來反對盜版的畫家。他呼籲制定新法律，遏止他的圖案被人盜用。

在他的努力奔走之下，1735 年，英國議會通過「霍加斯法」，根據此法，禁止任何人未經許可就出售他人版畫仿製品，版畫家獲得作品14 年的獨佔權利，智慧財產權的觀念和制度於焉確立。

畫家小傳

霍加斯 William Hogarth 1697-1764
英國風俗畫的奠基者，他的作品富有都市氣息和資產階級的情調，擅長以喜劇風格為工具，批判人性瘋狂的卑劣行為，真實敏銳、尖銳又諷刺地重現最骯髒庸俗的社會黑暗面。這種具有小說性質的繪畫，在他之前很少見。他的作品繁多，其中又以群體畫像和歷史畫最為傑出，但提起霍加斯，人們最常聯想到的還是他的版畫作品。

魯本斯
和平任務就靠我的一幅畫

「或許我應該出去旅行，使自己忘記不斷湧現的悲傷。」——魯本斯

彼得・保羅・魯本斯（Peter Paul Rubens）才剛失去唯一的女兒克拉娜，緊接著在 1626 年，愛妻伊莎貝拉又因黑死病去世，面對巨變，他只有選擇接受外交使命，以不斷的「出走」來撫平傷痛。

調停英西兩國之間的紛爭，就成為他最令人稱道的顯赫功勳。

*　　*　　*

1628 年，西班牙開始改變對英國的好戰態度，便密召魯本斯擔任談判代表。

魯本斯到西班牙後，很驚訝地發現這位年輕國王菲利普四世喜愛藝術的狂熱程度，國王每天都來探訪他。1629 年 4 月，他以個人身份前往英國，為結盟之事進行遊說。

英國國王查理一世本身就是一個藝術贊助者兼收藏家，一見到魯本斯，更對其風度翩翩和過人智慧留下深刻的印象。

「魯本斯，你的繪畫成就真令人激賞，我想以酬金 3000 英鎊，委託你裝飾國宴廳的工程，希望能有 9 幅畫描述先帝生前的豐功偉業。」

查理一世還說道：「關於和西班牙結盟一事，其中還存在著國際外交情勢的現實考量。相信你很清楚，本國與德意志有同盟關係，除非獲得對方同意，否則不得私自與西班牙謀求和平。更何況，我唯一的妹妹也已經與日耳曼王子成婚了。」

「陛下，您的難處我明白。」

魯本斯回到房間後，心想：「該如何打破談判僵局呢？」

看著畫架上的畫，魯本斯心情跌到谷底，「國王陛下雖肯定我的繪畫才能，但畢竟國事歸國事，我和國王之間就算有再好的私交，也無濟於事，會畫畫又有什麼用呢？」

再看一眼畫架上的畫，魯本斯突然靈光一現，興奮地說：「誰說繪畫沒用呢？國王陛下是一個懂畫的人，他一定懂得我的畫在說什麼。」

魯本斯迫及不待地提起筆來，開始努力繪製這幅身負重大和平任務的畫作。

這一天，魯本斯帶著完成的畫作拜見查理一世。

「國王陛下，我知道您熱愛藝術，因此，特地畫了這幅畫要送給您。」

「謝謝你的一片心意，我真高興。」

《密涅瓦捍衛和平》魯本斯 1629-1630年 畫布油彩 204×298公分 倫敦 國家畫廊
頭戴鋼盔的智慧之神密涅瓦，正在驅離手持盾牌的戰神瑪爾斯，讓和平之神接收財富、快樂和象徵希望的嬰孩。

查理一世說著便走到畫旁，專注端詳著畫面，不發一語。

畫面上，智慧之神密涅瓦一手奮力推開戰神，破壞女神慌亂地引導戰神撤退；戰爭陰影散去之後，和平女神用母乳孕育掌管財富的幼兒，一個女人搬著金銀珠寶而來，另一個女人歡欣地演奏美妙的音樂，全都沉浸在歡欣喜悅的和平世界裡。

原來，深諳外交手腕的魯本斯，繪製了寓意畫《密涅瓦捍衛和平》送給查理一世。

「陛下，和平能為百姓帶來幸福和繁榮的日子。」

「你是希望我和智慧之神密涅瓦一樣，做個捍衛和平的戰士吧！」國王內心深受感動，再加上財政狀態吃緊也不容許發生戰事，終於決定與西班牙簽定和平條約。

魯本斯用一枝畫筆，打贏了一場外交戰。

<p style="text-align:center">＊　　＊　　＊</p>

1630 年，英國國王查理一世為表彰功績，賜予魯本斯騎士勳位、一把寶劍和一只鑽戒；1631 年，西班牙國王菲利普四世也頒給他騎士封號。

他憑著高超的繪畫才能，以一幅畫創造了和平新局，使這一次的談判大獲成功。魯本斯，不僅是名震歐洲的大畫家，更堪稱是一位卓越的外交官。

畫家小傳

魯本斯 Sir Peter Paul Rubens 1577-1640

魯本斯，法蘭德斯畫家，是巴洛克時期的代表畫家，出生於德國，父親是比利時安特衛普的法學家。他在義大利學畫，三十一歲時回到安特衛普開設繪畫工作室，接受富裕市民和宮廷的訂購，畫了許多經典的作品，他所畫的以宗教、神話和歷史為主題的作品特別著名。魯本斯具有多方面的才能，建築方面亦有相當的成就，熟悉七國語言，也是一個活躍的外交官。

林布蘭
我又不是來調查人口的

若要特寫林布蘭（Rembrandt van Ryn），1642 年必是鏡頭的焦點。

他生命的歷程在這一年轉了個大彎，榮華幸福的生活都揮霍殆盡，走入窮困苦難的深淵。

<p align="center">＊ ＊ ＊</p>

1642 年，阿姆斯特丹的市民防衛隊以 5000 荷蘭盾的價碼，聘請當代名師林布蘭繪製集體肖像畫，預定放在民兵總部。這些隊員穿著軍服，在畫家面前刻意擺好傳統的「標準姿勢」排排站，要求畫家畫出在豪華宴會大家舉杯祝賀的畫面。

16 世紀初的畫壇，有一個不成文的規定，也就是民兵的集體肖像必須按軍階分配每個人的相應位置，因此，畫家根本無法盡情發揮個人的表現手法。

林布蘭拿著畫筆，心想：「這樣的畫真是死板，一點創意也沒有，管他們的要求，我要找出真正能表現民兵的圖樣。」

畫作完成的這天，大家都迫不及待想看看自己的英姿，但是，當畫面呈現在他們眼前時，卻引起一陣嘩然。

「這畫得一點都不像我，為什麼看起來有些變形。」有人臉上充滿驚愕和失望。

「你那還算不錯了，我的臉只畫了側面。」抱怨開始接踵而至。

「我才悲慘呢！我的人被畫在半明半暗的地方，根本就看不清楚。」有人附和著。

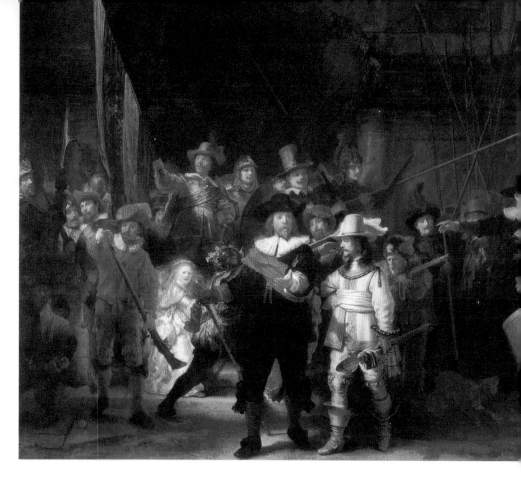

　　「別爭了！我們都還認不出自己被放在哪兒呢！」大家開始比誰比較悲慘。

　　這時，終於有不一樣的意見出現了。

　　「各位，我個人倒覺得這幅畫有意思，跟一般集體肖像畫的構圖非常不一樣，它很像是一齣戲劇。在戲劇性的表現之下，又何必要求畫得維妙維肖。我們何不聽聽大師自己的意見呢？」

　　林布蘭看著大家爭吵不休，這時，站出來說話了。

　　「在這幅畫裡，我企圖在你們身上展現一種戲劇意味，每個人都有自己的個性，所以，我選擇柯克隊長命令副官出動巡邏的瞬間，充份刻畫大家熱烈的愛國精神。」

　　「但是，大師，整個畫面光線太暗了，況且，怎麼只有一道強光照

《夜巡》林布蘭 1642年
畫布 油彩 359×435公
分 阿姆斯特丹 國立美術
館

林布蘭有「光的畫
家」之稱，認為油畫的
特色是描繪光線，此幅
世界名畫透過一層霧
光，展示出人物的空間
位置。

畫家小傳

林布蘭
Rembrandt
van Ryn 1606-
1669

偉大的藝術大師
林布蘭誕生在萊茵河
畔來登城裡的一座
磨房中，家境並不富
有。1632年定居於阿
姆斯特丹，開辦新畫
室並創作了《杜爾普
博士的解剖學課》等
作品。1634 年與莎
斯姬亞結婚，生有四
子，但僅一子存活下
來。1642 年妻子去
世，從此林布蘭的幸
福生活宣告終結。顧
客逐漸稀落，弟子也
不再登門，經濟生活
失序，家庭生活不順
遂，落得負債累累、
拍賣財產的下場。
1669年林布蘭在孤
寂與被遺忘中與世長
辭，令人不勝唏噓。

在柯克隊長和他的助手身上？」林布蘭的說明似乎壓不
住質疑聲浪。

有人開始破口大罵：「大家再想想，我們出相同的
錢買畫，應該得到同樣的地位，不應該只是當個陪襯人
物。更離譜的是，柯克隊長已經去世，林布蘭你卻用自
己的形象取代他。」

欣賞林布蘭作法的人挺身聲援：「要不然，大家依
在畫面中位置的重要性來分擔費用。」

當時，一般人還是習慣明確照相畫風的大眾口味。
更何況，這幅畫本來是這群權貴為了炫耀戰績才委製
的，林布蘭的作法當然會激怒他們。

「我主張重畫，大師，你讓我們排成一排，如此一
來，大家都能得到相同的光亮。」

林布蘭聽到這種可笑的要求，語帶譏諷地嚴厲拒絕說：

「很抱歉，我是個藝術家，不是調查人口的；我的
任務是創造，不是計算人數。」

他們拒絕付款，向法院提出控告，法院最後判決只
付給林布蘭 1600 荷蘭盾。

＊　　＊　　＊

1642 這一年，《夜巡》使他聲譽大跌，雇主和學生
不再上門；1642 這一年，妻子莎絲姬亞過世，留下不滿
周歲的兒子，這對已歷經父母和 3 個孩子相繼去世的林
布蘭來說，是難以承受的打擊。

曾經是荷蘭最負盛名的畫家，如今債主紛紛上門，
最後還因與 2 位情婦的緋聞而身敗名裂，竟落得遷居客
棧。當他離開人世時，身邊只有一本《聖經》。

不過，林布蘭因為不再迎合富人而作，毅然脫離荷蘭
藝術的主流，一心追求光的生命而不斷攀登藝術的高峰。

林布蘭
我把國王變臉了

在古代的以色列，有一位奮勇殺敵的民族英雄——大衛，受到百姓巨星似的熱烈愛戴。但是，在這榮耀光環的背後，卻隱藏著無法避免的駭人殺機。

「大衛非死不可！」國王掃羅決定除掉這個心頭大患。

掃羅難掩臉上嫉妒的醜陋，心中算計著：「老百姓這麼擁護他，總有一天一定會圖謀篡奪我的王位。」

有一天，掃羅忽然像魔鬼附身，發狂嘶吼，露出兇殘目光，但奇怪的是，只要聽到大衛輕快的琴聲，便馬上恢復正常。所以，每次國王瘋病一發作，便召大衛進宮彈琴，但只要一看到大衛，掃羅便壓抑不住大衛想要篡位的疑懼。

這天，掃羅又開始發瘋，大衛在一旁彈奏著優美的旋律，將近曲終之時，掃羅舉起手中的長槍，殺氣騰騰地盯著大衛，猛然刺去，大衛躲過，掃羅一再失手，怎麼刺也刺不中。

＊　　　＊　　　＊

林布蘭望著年輕時畫的這幅《大衛在掃羅面前演奏豎琴》，回想起以前，自己常常自豪地對人說：「這是我以《聖經》故事為題材的成功作品之一。」

看著畫中一臉兇殘的掃羅，林布蘭心想：「掃羅對大衛只是一味地嫉妒嗎？當年意氣風發的我，似乎從來

《大衛在掃羅面前演奏豎琴》林布蘭 1656 年 油彩 畫布 130×164.3 公分 海牙 莫里斯宮

1656 這一年，林布蘭被迫宣告破產，窮困潦倒的他，雖然被這個世界所背離拋棄，可是，他卻得到藝術自由發展的心靈空間。在這一幅畫中，林布蘭將重新解讀《聖經》的心得，化作生動感人的具體形象。

沒有認真摸索掃羅的內心世界。這幅畫所表達的主題實在太膚淺了。」

　　如今，歷經生活磨難的林布蘭，決定要重新思考這則故事，於是他不顧自己年邁體衰，又拿起畫筆進行修改，再創作一幅不同面貌的《大衛在掃羅面前演奏豎琴》。

＊　　＊　　＊

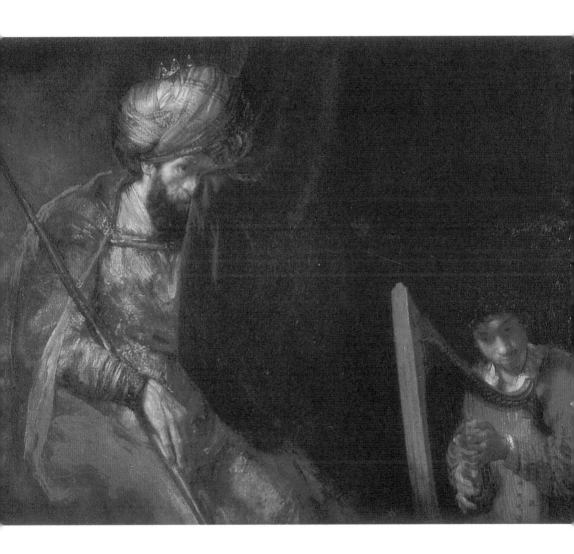

這天，掃羅又開始發瘋，大衛在一旁彈奏著優美的旋律，將近曲終之時，掃羅舉起手中的長槍，殺氣騰騰地盯著大衛，正要刺去，卻被大衛的神情所震懾。

大衛正虔誠而專注地撥弄著琴絃。

「他是真心誠意為我彈琴，希望治好我的病，我下不了手。」矛盾衝突的思緒在掃羅心中狂亂地翻攪。

掃羅跟蹌地倒坐回椅子上，眼裡充滿淚水。

「眼前的這個人，是為我保衛江山的大功臣；眼前的這個人，也是爭奪我王位的潛在威脅；但是，眼前的這個人，卻也是為我治病驅魔的救命恩人。而我，竟然要殺了他？我該不該殺他？我能殺他嗎？」

如天籟般的琴聲，從大衛的手指流瀉出來，掃羅一邊傾聽，淚水滑下臉頰，他掀起帷幔拭去淚水，放下手裡的槍，斜放在臂彎裡。

掃羅不久即病故，大衛被推選為以色列國王。

＊　　＊　　＊

古以色列人內心的痛苦、《聖經》中亙古不滅的悲傷，都重現在林布蘭的畫布上。

這就是為什麼人們提到他，總喜歡把他和莎士比亞相提並論：「在林布蘭之前，沒有一位藝術家像莎士比亞那樣，如此令人感動地探索和洞悉人類的心靈，並且使人信服地將之躍然紙上。」

福拉哥納爾
調情聖手的最佳代言人

「請讓我年輕而美麗的愛人盪著鞦韆，主教在後面推著鞦韆，當我的愛人盪到高處，請在她的腳邊畫上躲在暗處的我。」聖朱利安伯爵提出他訂畫的要求。

接著，還補充說明：「當然，要讓我以絕佳的角度去偷窺那迷人的腿。」

杜瓦楊滿腹怒氣難抑，這分明就是淫穢不堪的題材。

「很抱歉，我的專業是歷史畫，恐怕無法滿足你的情色品味。不過，我可以向你推薦豔情畫的箇中高手，他就是福拉哥納爾（Jean Honoré Fragonard）。」

* * *

「聖朱利安伯爵，您來得正好！上次您委託的《鞦韆》，我正想請您來看看。」福拉哥納爾拿著畫筆，迎向聖朱利安伯爵。

「我真迫不及待想看看。」聖朱利安伯爵說。

福拉哥納爾繞到畫前，指著在貴族浪蕩子旁邊的愛神丘比特說：

「我加了一些東西，可以強化這個年輕男子的偷窺快感，比如說丘比特石像的手指放在嘴上，就像是對觀眾說，這是『偷』情，是祕密，不可告人的。」

聖朱利安伯爵眼睛發亮，接著說：

「那麼，旁邊興奮狂叫的小狗，就是為了增添畫面的緊張感。」

福拉哥納爾補充說：

「正是，天使們也同樣在看著這場調情好戲。」

「有趣極了！尤其是女子挑逗性地將鞋踢向男子，我似乎真的感受到那股偷窺的甜美刺激呢！」聖朱利安伯爵興奮地說。

「不過，我有個要求，我想把主教去掉，改畫她的丈夫。」

福拉哥納爾沉吟半晌，緩緩說道：

「不錯，背著丈夫『偷偷』和情人調情，真妙！那我就畫個不知情的年老丈夫吧！」

* * *

艷情畫家福拉哥納爾，並非一開始就如此「自甘墮落」。

當年，他可是前途一片光明的青年才俊。每個年輕法國藝術家都想得到的「羅馬獎」，福拉哥納爾以《耶羅波安祭獻神像》歷史畫打敗群雄，獲得到羅馬留學的大好機會。

之後，他更憑著巨幅歷史畫《克利休斯犧牲自己拯救克利爾伊》，一舉成名，這幅作品不僅被國王路易十五買下，更贏得法蘭西美術院院士的頭銜，哲學家狄德羅還讚揚他的英雄主義令人欽佩。

他本來可以成為當代歷史畫大師，但他不要，反而開始畫起迎合收藏家的輕鬆小品，以調情的畫面、田園風景及裝飾畫為主，路易十五的情婦們都是他的主顧。

當時批評家輕蔑斥責的言論，排山倒海而來：

「福拉哥納爾根本就是自毀前途，自甘墮落。」

「他根本就是向『錢』看齊，捨棄了崇高的理想。」

「是啊！聽說，皇室一直無法把錢付清，拖著欠款，後來，他乾脆拒絕再接皇室的訂單。」

「連原來崇拜他的畫迷也都絕望了，說他被金錢給

《鞦韆》福拉哥納爾1767年 畫布 油彩 81×65公分 倫敦 華利斯收藏館

18 世紀初，宗教勢力削弱，法國宮廷權勢擴大，財富增加，享樂主義的洛可可藝術在上流社會流行了起來。這幅《鞦韆》即赤裸裸地表現年輕貴族的風流韻事。

迷惑了，怎麼會專為婦人的閨房服務呢？」

福拉哥納爾只是個膚淺低俗的色情畫家嗎？

不，他那輕佻調情的畫，完美詮釋出尋歡作樂的 18 世紀。

他善於捕捉人們歡愉的卓越才華，使畫面洋溢著勃勃生機。

他是最後一位無憂無慮洛可可風格的浪漫夢幻大師。

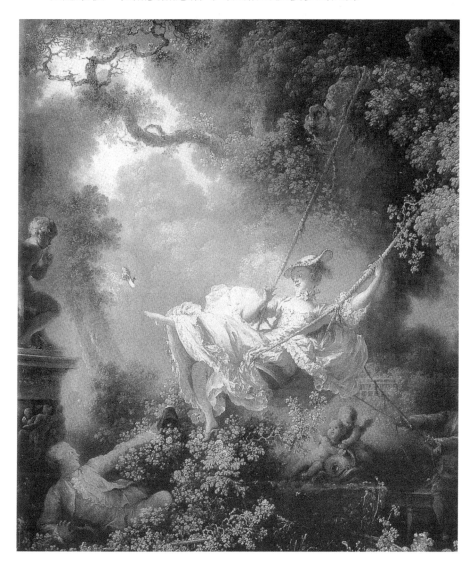

哥雅

14個人6隻手

　　就算對象是國王，他也絕對不會「手下留情」，更別說是討好他們了，所有的美善醜惡都無所遁形，哥雅（Francisco José de Goya. y Lucientes）所揮灑的是一支毫不留情的寫實畫筆。

　　他為許多著名人士畫過像，刻畫性格特徵，入木三分，西班牙國王查理四世還賜予他「西班牙第一畫家」的頭銜。

<div align="center">＊　　＊　　＊</div>

　　有一次，哥雅受召進宮為國王畫像。

　　查理四世稱讚他說：

　　「你是西班牙最偉大的畫家，只有你才有資格為王室貴族畫像。今天，我要請你為我畫一張全家福，如果畫得好，我自然重重有賞。」

　　哥雅答應接下這個工作，等他畫好拿給國王看時，查理四世十分滿意，可是，他突然覺得畫面有些不對勁，嚴肅地說：

　　「為什麼14個人卻只畫6隻手，這些人的手呢？」

　　哥雅回答：「我也不知道。」

　　查理四世生氣地指著畫像：

　　「我命令你，把消失的手全都補上去！」

　　哥雅搖頭，表示不肯，查理四世氣得把他趕出宮外。

《查理四世一家》哥雅1801年　畫布　油彩280×336公分　馬德里普拉多美術館

　　在現實主義的創作原則之下，哥雅用富麗的色彩，畫出西班牙國王查理四世全家庸俗醜陋的真實面貌。國王身掛勛章綬帶，實際上卻是個無能的昏君，掌實權的其實是位居畫面中央的露易絲王后和她的情夫。

後來，有人聽說這件「奇聞」，跑來問他為什麼不畫手，他的回答堪稱一絕：

　　「那些所謂的王子王孫，都是只會張口吃飯的寄生蟲，本來就沒有手，這是事實。」

這天，一位慕名而來的博士委託他畫像，當哥雅完成後，博士非常高興地說：

「聽說，你畫畫相當有原則，絕不輕易幫人畫上『手』的。但是，在這幅畫裡竟將我的兩隻手都畫上去，我感到非常榮幸。因此，我要重金好好謝謝你。」

「是嗎？」哥雅嘴角發出一聲冷笑，接著說：

「那你知道為什麼我要把你的兩隻手畫上嗎？你別高興得太早，我就是要讓人們看見那一雙殺人『兇手』，這樣，你還要好好謝謝我嗎？」

博士這時臉色鐵青，原來，這位博士表面看來是衣著光鮮的翩翩君子，實際上，卻是一個心狠手辣的殺人兇手，他曾經為了奪走朋友美麗的妻子，竟然泯滅人性謀殺自己的朋友。

哥雅畫上的那雙手，隱約泛著罪惡的紅色鮮血。

＊　　＊　　＊

看樣子，畫不畫手，對哥雅來說，飽含嚴厲的批判意味。最難能可貴的是，作為一個宮廷畫家，哥雅卻能巧妙又無情地抨擊統治者的腐朽醜惡及社會黑暗面，使他的肖像畫脫去虛偽美化的外衣，而是一面能映照「真實」的鏡子。

畫家小傳

哥雅 *Francisco José de Goya. y Lucientes 1746-1828*
哥雅是西班牙動亂時期的宮廷畫家，一生當中留下了大約五百幅的肖像畫。以卓越的繪畫技巧，將模特兒潛藏於內的個性以及心理描繪出來。任由想像力奔馳的哥雅，以敏銳的感受描繪頹廢的人間所帶來的幻滅，並且在畫面上具體表現出來。他是第一位為了自己的世界觀，和自我表現而苦苦奮鬥的畫家，因此有人說「現代畫家以哥雅為開端」。

哥雅

我幫裸體美女穿衣服

　　哥雅有兩幅十分引人注目的瑪哈肖像，完全一樣的兩幅畫，唯一的不同點就在於一個是裸體，一個穿了衣服。脫衣和穿衣之間，似乎隱藏一段不為人知的祕密，那是什麼呢？

　　那位散發性感嫵媚的瑪哈，又是誰呢？

　　有人說是貴族哥第的愛人派皮達；又有一說，哥雅死後 20 年，傳說畫家的情人阿爾巴公爵夫人才是「正牌女主角」的說法，這個傳說後來演變成小說，更被搬上大螢幕和電視連續劇。

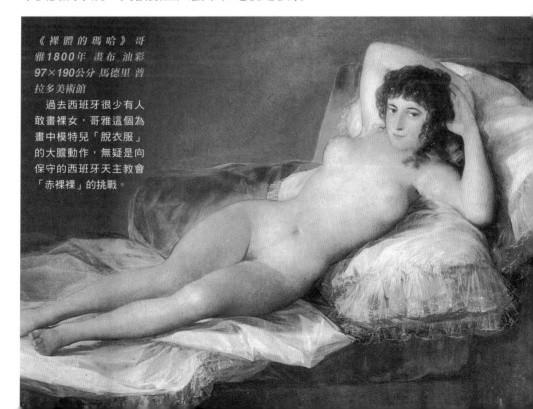

《裸體的瑪哈》哥雅1800年 畫布 油彩 97×190公分 馬德里 普拉多美術館
　　過去西班牙很少有人敢畫裸女，哥雅這個為畫中模特兒「脫衣服」的大膽動作，無疑是向保守的西班牙天主教會「赤裸裸」的挑戰。

我們就來看這一段出軌的羅曼史吧！

<p style="text-align:center">＊　　＊　　＊</p>

阿爾巴公爵夫人的美，「連一根頭髮，也能引人遐思」，當時的詩人如此描述著。哥雅對這位當紅超級美女，更是神往已久。所以，當阿爾巴公爵委託哥雅幫夫人畫全身像時，他滿心期待地答應了。

當公爵夫人來到他的畫室時，她所流露的性感魅力，讓哥雅怦然心動。

「公爵夫人，今日一見，果然名不虛傳。」

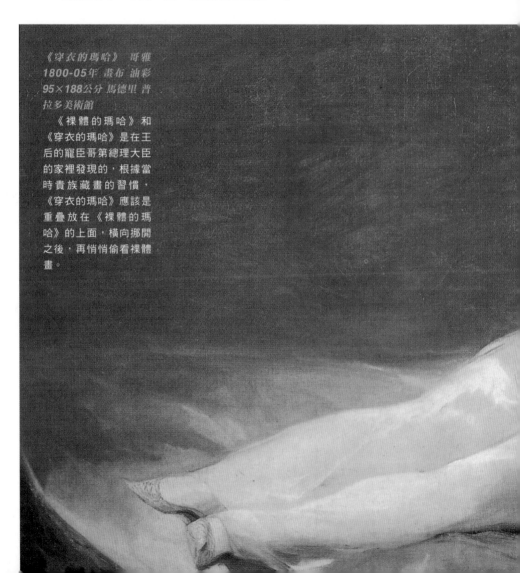

《穿衣的瑪哈》 哥雅
1800-05年 畫布 油彩
95×188公分 馬德里 普
拉多美術館
　　《裸體的瑪哈》和
《穿衣的瑪哈》是在王
后的寵臣哥第總理大臣
的家裡發現的，根據當
時貴族藏畫的習慣，
《穿衣的瑪哈》應該是
重疊放在《裸體的瑪
哈》的上面，橫向挪開
之後，再悄悄偷看裸體
畫。

公爵夫人嫣然一笑，「聽說您的肖像畫，絕不會討好客戶而加以美化。」

「是的，不過，對於美麗的女人，我有信心可以抓到她們動人的風采。」哥雅有些玩世不恭地看著她。

「依你看，我的動人風采該如何表現呢？」公爵夫人聰穎過人，自然猜到哥雅話中有話。

哥雅狡點的話鋒一轉，「聽說妳的性格自由奔放，連宮廷的規矩也不理睬，是嗎？」

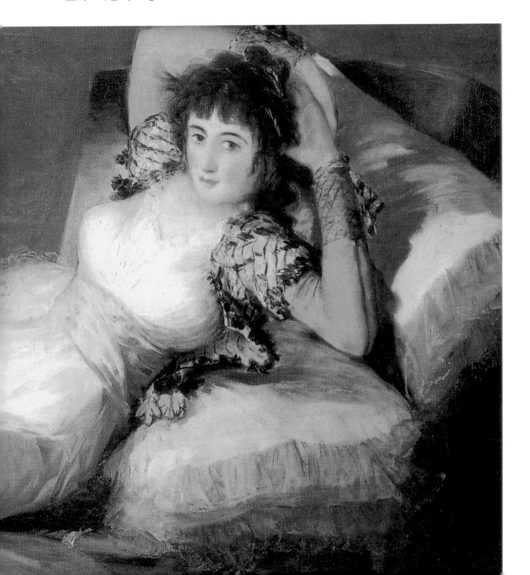

哥雅的這一番話引起了公爵夫人的注意，再仔細打量眼前這個畫家，心想：

　　「這個畫家在堅毅的個性之外，舉手投足之間頗具鬥牛士風範，有股孤絕的況味。」

　　鍾愛鬥牛士的公爵夫人，似乎發現哥雅不可抗拒的魔力。

　　哥雅接著說：「其實，妳在成熟女人的外衣下，有顆天真熱情的少女心。妳想不想『赤裸裸』地表現自己呢？」

　　面對著哥雅，公爵夫人解開衣帶，一絲不掛地躺在床上，她把雙臂交叉在頭後，讓他一筆筆刻畫她那美麗的豐滿肉體。

　　幾個月之後，哥雅一直沒有交畫，阿爾巴公爵開始起疑心，當他由僕人口中得知，夫人竟然當起裸體模特兒，怒不可遏：

　　「孤男裸女同處一室，難保不發生醜聞，不殺死哥雅難消我心頭之恨。」

　　接到公爵夫人的密報，命在旦夕的哥雅，在一夜之間，快速地在畫布上再畫一幅穿了白色睡衣的瑪哈，看著若隱若現的胴體，心想：「恐怕還是會惹公爵生氣。」於是，決定再加件小背心，繫上腰帶，穿上小黃鞋。

　　就在千鈞一髮之際，只見公爵氣沖沖拿著利劍衝進畫室。

　　哥雅拿著畫筆，迎向前來。

　　「阿爾巴公爵，您來得正好！這幅畫已經快完成了，您要不要看看？」

　　畫布上哪有什麼裸體，只有《穿衣的瑪哈》，哥雅以其熟純快速的「穿衣」技法，為自己化解了一次性命危機。

<center>＊　　＊　　＊</center>

　　女人的美麗不僅傾國傾城，更會引發殺機，1802 年夏，公爵夫人猝死，謠傳是被王后下毒害死的。當時報刊撰文暗示公爵夫人之死的真相：「她的美麗絕倫，吸引許多社會名流，這使她成為最高權力者嫉妒的目標。」

安格爾
一群女人洗土耳其浴

　　將近 80 歲的安格爾（Jean-Auguste Dominique Ingres），翻著一本老舊的筆記本，口中唸唸有辭：

　　「我記得曾經做過有關土耳其浴的筆記，在哪兒呢？」

　　數十年來，只要有關繪畫題材的文章，安格爾一定記在自己的筆記本上，作為繪畫的參考資料。這時，拿破崙一世的外甥公爵向他訂購一幅「表現鼎盛時期的澡堂景」，安格爾立刻聯想到鄂圖曼帝國的土耳其浴。

　　「找到了，原來是 20 年前抄下來的。」

　　英國筆記作家蒙塔裘女士，隨著丈夫前往伊斯坦堡出任土耳其大使，這是她 1717 年 4 月 1 日寫給朋友的信，描述她在索菲亞城第一次看見土耳其浴的情景：

　　圓頂的石造澡堂內，200 多位婦女都一絲不掛。但在那裡，絲毫沒有輕狂的嬉笑和挑逗的動作。有的人喝咖啡，有的人吃果凍，或由僕人幫忙梳頭編髮。

　　她提到一個觀點：「她們完全像忒奧克里托斯筆下的海倫結婚時的喜歌人物。」安格爾反覆讀著筆記，由這封信找到了創作靈感。

<p style="text-align:center">＊　　＊　　＊</p>

　　安格爾把這一生所有的裸體印象，全部灌注在這幅《土耳其浴》上，整個畫布強烈散發女性肉體的活力，左邊跳舞的少女，拿著一對手鼓，擊著節拍，成為一股律動的美感。最顯眼的是，他將 50 多年前畫的《浴女》放在畫面中央，讓她彈奏曼陀林琴。

　　可是，公爵的夫人一看到《土耳其浴》，十分震驚，她說：「這麼

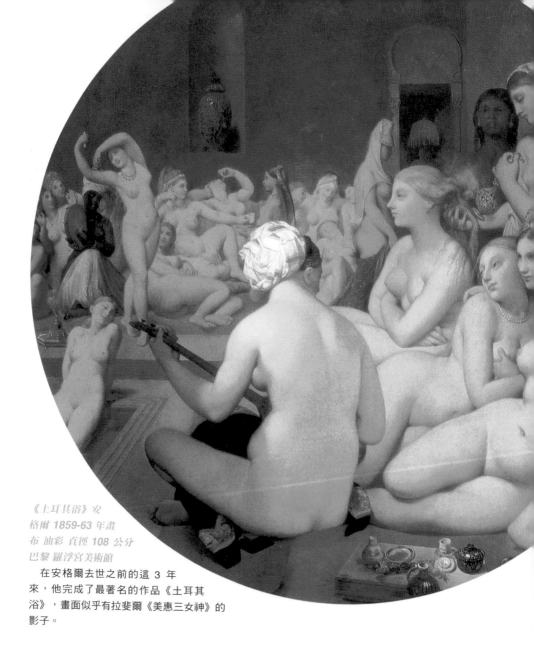

《土耳其浴》安
格爾 1859-63 年畫
布 油彩 直徑 108 公分
巴黎 羅浮宮美術館

　在安格爾去世之前的這 3 年
來，他完成了最著名的作品《土耳其
浴》，畫面似乎有拉斐爾《美惠三女神》的
影子。

多裸女的畫面，怎能掛在家裡呢？」於是：《土耳其浴》慘遭退貨。

　　安格爾仔細看著畫作上的這群女人，找尋客戶不滿意的原因：

　　「我想，大概是我畫的女人太赤裸裸了。」

　　安格爾把正方形的四個角割斷，改成圓形格式。

「前方加上咖啡杯和糖果盒好了，背景的部份再加個出入口吧！」他決定要好好改造一番。

83 歲時，安格爾終於完成了圓形版的《土耳其浴》；2 年後，在一次的機緣下，這幅畫賣給一位駐巴黎的土耳其大使。

到了今天，大概很少人會覺得它過於色情，但你可能很難想像，《土耳其浴》曾經被法國的美術館拒於門外兩次。

就在 20 世紀初，羅浮宮美術館藝術委員會兩度提出購買《土耳其浴》的議案，都被理事會以賣價太貴為由否決，知道內情的人都知道，其實是因為畫面過度感官，色情味太濃烈了。

當時的收藏者曾說：「我把這幅畫掛在客廳 30 多年了，但是，看過它的人都感到不快，所以，我還沒找到買主，只好繼續掛著了。」

<p style="text-align:center">＊　　＊　　＊</p>

18 世紀的法國，土耳其風成為流行主題，當時的畫家對於遙遠隔絕的土耳其國度充滿幻想，尤其是異國情調的後宮。

安格爾是古典主義的捍衛者，十分熱愛古希臘世界，他多年來不斷嘗試中東題材，筆下所展現出的官能魅惑之伊斯蘭世界，就像在重建一個古希臘的世界。這幅典雅的《土耳其浴》，其實正是畫家憑著想像力所創作出來的「法式土耳其浴」。

畫家小傳

安格爾 *Jean Auguste Dominique Ingres 1780-1867*

出生在蒙托班的安格爾，從小在父親的薰陶下，對音樂和藝術同樣熱愛。1801 年，安格爾獲得法蘭西學院羅馬大獎，五年後被送往義大利學畫。1834 年他成為法蘭西美術院院長，並成立自己的畫室，期間他也曾接受過官方的訂件，《荷馬的光榮》就是當時的作品之一。儘管人們對安格爾褒貶不一，但這位不知疲倦的藝術家仍然熱忱地工作。1867 年因肺炎逝世，在他逝世之前的三年中，只完成了一幅他最著名的作品：《土耳其浴》。

盧梭

法官，我的天真無罪

他是一個小男生，雖然他有一副男人的外表。

他不屬於任何一派，他自由自在地當他自己。

盧梭（Henri Rousseau）是一個關稅稽查員，在平凡單調的工作之餘，他是一個帶著畫具到處畫畫的「星期天畫家」，他沒有老師，因為大自然就是他的老師。

他的畫，乍看之下，帶著一點兒童畫的稚拙感，但你會驚訝地發現，那種隱藏在畫面之中反璞歸真的境界；所謂「畫如其人」，天真無邪像個孩子的盧梭，他的單純來自天性，渾然天成。

所以，身邊的朋友就愛捉弄他的「真」，他也不以為意，因為在他的世界裡不存在「謊言」。我們就來看看，這些在朋友之間廣為流傳的《盧梭氏經典笑話》。

《盧梭氏經典笑話》第一集

盧梭是一個信鬼神的人，他常常宣稱親眼看過鬼神，不僅如此，還說和鬼神「交過手」。

海關的同事為了讓他真的「見鬼」，就在酒桶中間放了一個傀儡，然後偷偷躲在一旁，等著看好戲；沒想到，盧梭一見到那個「鬼」，嚇得連忙脫帽致敬，還虔誠地舉杯請這個「鬼朋友」喝一杯。看到此情此景，同事們早已笑得流眼淚了。

《入睡的吉普賽女郎》
盧梭 1897年 畫布 油彩
129.5×200.5公分 紐約
國家美術館

在星月蒼穹下的寧靜
沙漠裡,一位曼陀鈴女
琴手沉沉入睡,誰知一
頭大獅子正好路過,畫
面就將童話式奇幻場景
落在這一刻。許多超現
實主義者,為這神祕氛
圍著迷不已。

《盧梭氏經典笑話》第二集

盧梭自從認識高更後,更屢次慘遭高更的「毒手」。

有一次,高更對盧梭說:「我聽說,政府好像想委託
你製作壁畫,你要不要去美術館問問。」相信朋友絕不會
欺騙自己的盧梭,下場當然是丟臉地從美術館走出來。

《盧梭氏經典笑話》第三集

這一次,盧梭收到一張總統寄來的「邀請卡」,

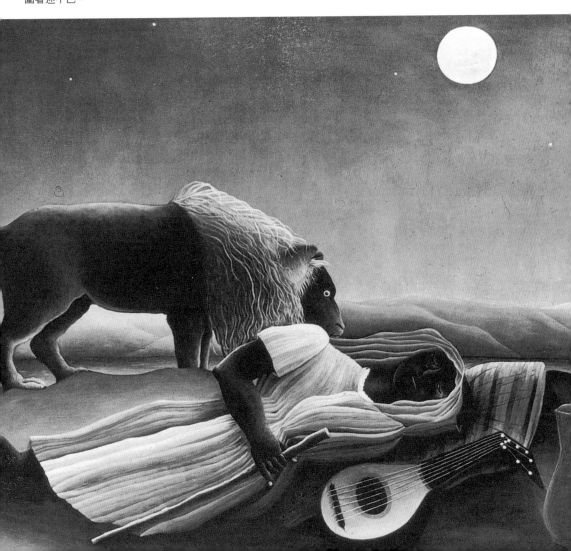

他喜出望外地出門參加這場晚會。這當然又是高更這一群損友的「傑作」，大家興奮地聚在盧梭的家，等他回來準備大笑一場。

　　誰知道，盧梭一踏進家門，一臉高興地向大家述說：「你們知道嗎？剛才我去參加總統的晚宴。不過，我在總統府門口被衛兵擋住了，就在這個時候，總統先生走了出來，拍著我的肩膀說：『你改天換上禮服再來吧！』所以，我只好下次再去了。」

　　全部的朋友當場你看我我看你，一句話都說不出來，因為盧梭實在是「太好騙了」，他竟然把冒充的總統都當成真的總統了。

《盧梭氏經典笑話》精彩完結篇

這次的「玩笑」可開大了，盧梭捲入詐欺案被警方逮捕，正準備吃牢飯。

一個在巴黎銀行工作的朋友索法傑，竟然利用盧梭「容易上當」的個性，欺騙盧梭說：「我的財產不知道為什麼被銀行沒收了，你可不可以幫我要回這筆錢？我會給你1000法郎作為謝禮。」

盧梭好心地答應了，完全不清楚自己正掉入陷阱之中。他在銀行用假名開戶，再領走索法傑匯來的公款。事跡敗露後，1909年，盧梭被送上法庭審問。

既然盧梭是因為「天真」受騙而入獄，他的辯護律師便決定用「盧梭的天真」為他打贏這場官司，於是他提出兩份「天真證明文件」：

一、盧梭的筆記本簡報。

二、盧梭的熱帶叢林畫作。

在法庭上，盧梭的剪報註記、畫作上的猴子和發光橘子，讓陪審團不禁笑了出來，所有人都認為不應該判這麼天真的人有罪，盧梭因而獲判無罪。

＊　　＊　　＊

盧梭證明了一件事──「天真無罪」。

畫家小傳

盧梭 *Henri Rousseau 1844-1910*

盧梭出生於法國北部的拉巴爾，後來移居安傑。曾一度投身軍旅，退伍後到巴黎擔任海關的職員，前後長達二十二年之久。他雖然被稱為「素樸派」的代表畫家，但那種幻想式的熱帶叢林特殊畫法，對於現代的畫家產生了很大的影響。他的作品都很精細，用色鮮豔，主題充滿神祕的氣氛。

莫內
各位同胞，霧是紫紅色的

　　一群人從倫敦的一處畫展會場走出來，大家的臉上充滿不解和訝異，似乎這是一場極度「不尋常」的畫展。

　　「這位畫家怎麼把霧畫成紫紅色的？他懂不懂繪畫啊？」一位紳士邊走邊發表高論。

　　「是啊！霧當然是灰色的，這是常識，連小孩子都知道。」身旁的仕女斬釘截鐵地說。

　　這群滿腹疑惑的參觀者，走著走著，竟不約而同地將頭抬起來，望向倫敦的天空仔細觀察著。這時，有人像發現新大陸似的指著天空說：

　　「霧真的是紫紅色的。」

　　「這是怎麼回事？這怎麼可能？」

　　原來，倫敦工業發展的結果，煙囪林立，煤與灰的塵粒飄散在空氣中，在陽光的照射之下，籠罩倫敦的霧竟呈現出紫紅色。

　　人們平時並不會細心觀察這些現象，這位畫家卻生動地將此現象畫了出來，因此，大家轉而稱讚他是「倫敦霧的創造者」。他是誰呢？

　　他就是──莫內（Claude Monet）。

　　他說：「被霧氣包圍的倫敦，充滿無與倫比的迷濛美。」

<div align="center">＊　　　＊　　　＊</div>

《睡蓮》莫內 1895-1900 年 畫布油彩 89 ×101 公分 芝加哥藝術中心

　　莫內種睡蓮，本來只是為了觀賞，直到有一天，他突然好像被池中的妖精迷住了，「我的睡蓮池似乎具有魔法」，莫內如是說。

　　莫內的畫，在一開始並不受歡迎，有一次，有一個不欣賞他畫風的人，拿著他的畫說：「大家請看，這幅畫畫得多好啊！竟然可以倒過來掛，橫過來更可以了。」

　　因為這位印象派畫家，一心描繪光和色的瞬間印象，物體的真實樣子消失在色彩中，一般人根本就看不懂他的畫。

　　這位大自然的科學觀察家，同一個主題可以畫上二、三十遍，以便捕捉在不同光線及天氣狀態下的色彩情趣，他說：「大自然每一刻都在變化，但也是永恆不變的東西。」所以，他創作出大量的連作，如《乾草堆》、《盧昂大教堂》、《白楊樹》、《睡蓮》等。

坐在河岸的畫架前，望著水光粼粼，身邊的白楊樹林，莫內感到不滿足：

「我想要更近距離去看水光，我想要從水面上看白楊樹，那肯定是不一樣的景致。」

於是，他設計出船上畫室。坐在小船裡，莫內開始畫起白楊樹在一天之中不同時間的樣子。這一天，莫內聽說他的白楊樹將被砍掉，為了保住這片樹林供他繼續畫畫，他決定抗議，抗議不成，好，那就乾脆把這整個地買下來。

愛花愛草的莫內，更是親手打造自家花園，買土地，挖水池，建拱橋，栽種各種的睡蓮、鳶尾花、柳樹及竹林，最膾炙人口的《睡蓮》系列，就是誕生在這充滿日本風的水中花園裡。

<center>＊　　　＊　　　＊</center>

曾經有一位雜誌社編輯來訪問他，這位編輯在參觀了他的房子、花園和畫作之後，便要求說：「您身為一位畫家，我很好奇您的畫室是什麼樣子。」

莫內竟然回答：

「畫室？我從來就沒有畫室。」

莫內指著遠方的塞納河、山丘，和維特尼的街道，說道：「那裡就是我的畫室。」

莫內如此接近大自然的態度，在西歐畫家中難得一見，他觀察一片蓮葉或一朵蓮花，已臻忘我境界，頗有東方自然哲學的況味。

畫家小傳

莫內 _Claude Monet 1840-1926_
莫內是法國近代繪畫史上，最傑出的印象派代表畫家。為了繪畫，曾經從諾曼第前往巴黎，和畢沙羅、雷諾瓦、希斯里等人交往密切，後來又前往英國，接受透納、康斯塔伯等人的薰陶。回國後，完成了《印象·日出》這幅名作，採用原色主義、色調分割等技巧，表現出光影變幻莫測的各種景象。晚年在巴黎郊外西伯尼的家中，持續創作和睡蓮有關的大型作品。

莫內
向沙龍下戰帖

　　從小就愛逃學到海邊的莫內，到巴黎的美術學校後，照樣有課就蹺。他覺得自學比在課堂上學到的更多更有趣。

　　他在瑞士學院和在葛列爾畫室，認識了畢沙羅、雷諾瓦、希斯里和巴吉爾，也常在吉魯波瓦咖啡店裡和塞尚、狄嘉、馬奈等高談闊論，切磋畫藝，他們排斥想像藝術，脫離學院派的訓練後，他們更加傾心於室外的寫生，擁抱大自然，探討陽光和大氣的素材效應。

　　但由於沙龍強烈限制巴黎藝術家的繪畫自由，這群同病相憐的畫家，總被沙龍無情地排拒於門外。既然如此，他們決定要「自力救濟」，用自己所創的「新藝術」公開向沙龍挑戰，時間就訂在1874年4月15日，地點在納達攝影師的工作室。第一次同人畫展以「匿名藝術家合作協會」之名，展出 30 位會員的 165 幅作品。

<div align="center">＊　　　＊　　　＊</div>

　　到了畫展第 10 天，《喧鬧》報紙引爆了一起嚴苛的批評火力，標題為「印象主義畫家展覽會」。

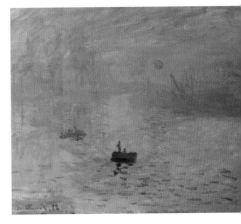

《日出‧印象》莫內 1872年 畫布 油彩 48×63 公分 巴黎 瑪摩丹美術館

　　莫內自己說：「創作這幅畫時，我從窗口望出去，太陽隱在薄霧中，在前景上，船的桅桿指向天空……人們問我它的標題，以便編入目錄。很難說得上是勒哈弗爾的風景，就寫『印象』吧！我回答說。他們稱它為印象派，玩笑就此開場了。」

路易・勒法藉著和一位有名的風景畫家約瑟夫・梵尚，一起參觀畫作時，以兩人的對話形式寫下這篇專欄評論。

　　文中，當他們來到畢沙羅的《耕地》前，這風景畫家只見眼前一片矇矓，慌忙地把眼鏡摘下來擦拭乾淨，再戴上去仔細瞧，還是不清楚，他疑惑地說：

　　「奇怪？這到底畫了什麼？」

　　「畫的是田地。」有人告訴他。

　　「啊！」他驚訝地問：「這是田地？一點也不像！這只是在骯髒的畫布上，把從調色盤裡挖到的顏色全部塗上去而已吧！」

　　接著，當他們走到莫內的《印象・日出》時，除了正在升起的朱紅太陽外，在瀰漫朝霧的海面上，全部都「模糊不清」，只剩下幾筆粗略勾勒的小舟和波影。

　　看到如此「不專業的畫」，勒法感到被畫家一陣侮辱，譏諷地說：

　　「這畫到底在畫什麼？可否請你幫我看看目錄是怎麼寫的？」

　　「上面寫說是《日出・印象》。」

　　勒法說道：「是喔？《印象》啊？被我猜到了」

　　「我心裡正想著，既然它給我留下深刻的印象，所以在畫裡，必然有印象……。但畫法實在太放肆了，用筆那麼粗率，連粗糙的壁紙都比這幅畫畫得精細。」

　　最後，走到了出口，他盯著守衛的臉東瞧西看，批評的話鋒此時達到了最高潮。

　　「啊！這幅『肖像畫』的眼睛、鼻子和嘴巴都清清楚楚的。這應該不是印象主義吧！」

<p style="text-align:center">＊　　＊　　＊</p>

　　真是一篇充滿嘲諷味十足的文章，不過，勒法的話還真說中了這群畫家捕捉瞬間光影印象的特質，他下的標題「印象主義畫家展覽會」，使得「印象主義」的名稱就此定了下來，而莫內的這幅《日出・印象》，無意中竟成了開展「印象主義」之門的開山之作。

塞尚
被老鼠啃爛的藝術珍品

　　你注意到了那一顆顆紅蘋果了嗎？

　　紅蘋果，一直是保羅・塞尚（Paul Cezanne）的最愛。

　　第一顆紅蘋果，來自法國大文豪左拉。當時年紀小，塞尚經常幫助被同學欺負的左拉，左拉帶著一大籃蘋果來看為了保護自己而受傷的塞尚，那是一籃動人的友誼之果。

　　之後，他畫了一顆又一顆的蘋果，塞尚自己說過，他想要「用一顆蘋果來征服巴黎」。可是，塞尚到死，不曾引起一般大眾的注意，幾乎沒有賣出去一幅畫。

　　塞尚把自己的畫作送給朋友，但他們往往不好意思當面拒絕，而勉強收下來；等到塞尚一走，他的畫就被無情鄙棄地扔進閣樓角落，被世人所冷落。

<div align="center">＊　　　＊　　　＊</div>

　　佛拉，他是一位年輕的畫商，當他第一次在唐吉老爹的店裡看到塞尚的畫，深深覺得塞尚是個不可思議的傳奇人物，展開尋覓收購畫家的作品，而來到塞尚的故鄉——普羅旺斯省的艾克斯小鎮。

　　佛拉聽說有一位伯爵夫人可能保存了塞尚的油畫後，便登門拜訪，那位伯爵夫人一聽到佛拉是為了塞尚而來，滿臉疑惑地說：

　　「我想，我應該放在頂樓吧！不過，我不明白你為何欣賞他的畫，我不認為那稱得上『藝術』。」

　　等到伯爵夫人差遣僕人找那幾幅畫來時，才發現塞尚的畫已被老鼠啃爛了。

過了幾天，佛拉找到另一位業餘畫家，因為塞尚曾經送給這位朋友一批畫。

誰知這位朋友紅著臉說：

「實在是對不起，我在那些畫作上面畫了畫，因為我不忍心聽到別人嘲笑我的朋友說：『塞尚竟然把畫畫在那些上乘的畫布上』。」

再次撲空的佛拉，只好繼續不斷尋找，終於又打聽到一戶人家，這批畫同樣遭到被丟在小閣樓的命運。佛拉一見到這些畫，開心地說：

「我開價 1000 法郎。」

画作主人被這高額賣價嚇了一跳，懷疑地審視著佛拉：

「他瘋了嗎？這種畫他也當寶貝？他該不會是個騙子吧？」

於是，畫作主人拿著錢跑到銀行確認不是偽鈔後，才開心又放心地讓佛拉把畫帶走。佛拉才離開不久，那戶人家閣樓的窗戶忽然打開了，賣畫的人大喊著：

「佛拉先生，請等一下。」

佛拉看到他焦急的神情，心想：

「事情不妙了！他該不會瞭解到這些藝術的價值而反悔了吧！」

誰知，那個賣畫的人興奮地說：

「剛才我們整理閣樓時，又找到一張，你就一起帶走吧！」

說著，就把那幅畫從窗戶扔下來。

* * *

1895 年，一般大眾還不認識塞尚，慧眼識英雄的佛拉就在巴黎的畫廊，幫塞尚舉辦第一次個展，前來參觀的年輕藝術家和收藏家深受吸引，那時塞尚已經退出巴黎藝術舞台 20 年了。

他的一生沒有放下過畫筆，直到心臟停止跳動，這位法國後期著名的印象派畫家，被公認是 20 世紀初野獸派和立體派的先驅，有「現代藝術之父」的稱號，畢卡索就曾說：「塞尚就好像是我們大家的父親」。

《靜物》塞尚
1895-1900 年畫布油彩 73×92 公分 巴黎羅浮宮博物館
塞尚對模特兒的要求和對這些蘋果一樣——一動也不動。有一次，塞尚為畫商佛拉畫肖像，佛拉不知不覺打起瞌睡，塞尚生氣地對他說：「有打瞌睡的蘋果嗎？」

畫家小傳

塞尚 Paul Cezanne 1839-1906

塞尚是法國後期印象派的代表畫家，他將明快豐富的色彩，和嚴謹有序的畫面結構予以調和，開創了繪畫的新境界。雖然，他在生前只獲得少數人的賞識，可是，死後卻對以立體派為首的現代繪畫風格產生很大的影響。他的靜物畫與風景畫的塗色技法，開啟了立體主義圖像裂解的開端，也被二十世紀的繪畫界大力推崇。

秀拉
我的畫到紐約唱歌又跳舞

注意！這是一齣紐約的歌舞劇：

從巴黎郊區大碗島素描回來的畫家，回到工作室後，用點描法依照素描草圖開始畫起油畫；在舞台一旁，畫家的情人坐在梳妝台前，看著鏡子往臉上撲粉。當琴聲輕快的節奏、畫筆的點描和撲粉的動作，三者達到韻律完全一致的瞬間，台下觀眾哈哈大笑了起來……。

幾米薄薄的一本繪本，能拍成一部電影《向左走向右走》，實屬功力高強，但你能想像，只憑喬治·秀拉（Georges Seurat）的一張《大碗島上的星期日》畫作，就能變身為歌舞劇《星期日和喬治在公園裡》，讓一張原本靜默的圖畫開口向觀眾「說故事」，這可是非常少見的創新作法。

這幅《大碗島上的星期日》到底有什麼魅力抓住紐約劇作家的筆？在那個星期日午後，他在大碗島上又看見了什麼、遇見了什麼人呢？

*　　*　　*

秀拉坐在塞納河畔的林間草地上，看著這些到大碗島來渡假的人群，或在河邊釣魚，或躺在草地上，或輕聲閒談，小孩嬉戲追逐，這是一個悠閒的夏日星期天午後。

秀拉手中正畫著素描，心想著：「除了繪畫，我的生命中沒有什麼顯得重要。」他知道自己很幸運，由於

《大碗島上的星期日》秀拉 1884-86 年 畫布油彩 207.5×308 公分芝加哥藝術中心

秀拉拋棄用調色板來混合顏料，而是依據科學實驗，將原色色點直接點在畫布上面，觀畫者在適當的距離外，讓眼睛水晶體來做「視覺調色」，呈現一種更為鮮艷的光彩。

家裡有錢，不必為錢煩惱，可以整天自由自在地畫畫。

　　這時，他注意到左前方的樹下坐著一位女人，垂著長長的紅色護士帽帶，「身邊的老婦人，看起來像是她的病人。」

　　正當秀拉開始研究起他的「模特兒們」時，一位撐著小陽傘的女人和他的男伴，闖入了畫家右邊的視界。

　　秀拉注意到有一隻頑皮的小猴子就在那女人的腳邊，「她應該是妓女吧！」因為當時巴黎的妓女流行養猴子，也常在星期天帶著男伴去渡假休閒。

　　「好！就用這個畫面，再一次實驗我獨創的革命性畫法。」

　　秀拉花了 2 年多的時間終於在 1886 年完成了這幅《大碗島上的星

期日》，並參加第 8 屆也是最後一屆的印象派畫展。他的作品引起了空前的轟動，藝評家費尼昂更宣稱「新印象派」的時代已然來臨，秀拉儼然是這個新興群體的領導者。

不過，這幅畫也招來一些批評聲浪，將秀拉的點描法比喻成蒼蠅點的技巧；還說這些僵硬靜止的側面造型人物，活像皮影戲的木偶，要不就是像極了埃及法老王和希臘諸神的遊行大隊。

秀拉聽到大家對他的種種意見，只淡淡地表示：「我只是用我的手法作畫，如此罷了。」如同席涅克的觀察：秀拉只是想要創造寧靜愉快的構圖，垂直與水平的均衡罷了。

<p align="center">＊　　＊　　＊</p>

在那個星期日下午，說不定秀拉看到的只是無數的光和點而已。

他沉默固執，或許在別人的眼中，他更像個僧侶，似乎總是孤獨地在工作室裡畫畫，他只想創造一套自己的作畫風格，精密地計算如何表現構圖和色彩。

這樣異於一般人的性格特質，表現在他的畫面上，竟然能將時光凍結在永恆的靜謐之中；他的點描和分光技法，為當時的藝術開拓出一條新路，領導後期印象派的發展，更激勵鼓舞了 20 世紀那些立體派和未來派畫家。

畫家小傳

秀拉 *Georges Seurat 1859-1891*

秀拉是新印象主義的創始者，生於巴黎的富裕家庭，就讀於國立美術學校，加上他受到化學家希夫羅（Chevreul）等人的光學理論引導，從事科學研究，因而創造了在畫面上合理安排細密色點的「點描畫法」，成為二十世紀最重要的畫派之一。他的作品經常使用幾何構圖，以點描手法所呈現的極富詩意的作品，受到極高的評價。

大衛
慘遭畫家拋棄的美人圖

　　大衛（Jacques LouisDavid）最好的肖像畫之一，是一幅沒畫完的畫。

　　他的模特兒是當時的社交女王——茱麗葉・雷卡米耶夫人，多少王公貴族拜倒在她的石榴裙下，連皇帝拿破崙向她求愛也遭到拒絕。

　　這位絕世美人，本身就似一篇迷離的傳奇故事。

　　15 歲時，她嫁給比她大 27 歲的銀行家傑克・雷卡米耶，有人說她的丈夫有「身體缺陷」，更有人說她的丈夫就是她的親生父親，他之所以娶自己最愛的私生女，是為了將來在危急的社會環境下，她可以以妻子名義繼承財產。

　　人們流傳著，茱麗葉因為就是以法文中所謂的「白色的結婚」形式結婚，而保有處女之身。

<div align="center">＊　　＊　　＊</div>

　　茱麗葉嫵媚地橫臥在像一艘小船的長型沙發上，23 歲絢麗的年華，優雅可人，但帶著些純真淘氣，大衛希望將她塑造成獻身古羅馬女神威司塔的處女。

　　「雷卡米耶夫人，在這畫面上，妳將化身為現代威司塔女祭司。」大衛試著向他的模特兒說明他的構想，接著閒聊到茱麗葉身上的衣服。

　　「雷卡米耶夫人，聽說，妳不僅是社交界的第一名媛，也是流行女王，是嗎？」

　　「您過獎了。」茱麗葉慧點地微笑著說。

　　「像妳身上這套希臘風的白色長裙，似乎正是現在上流仕女的最愛。」大衛問道。

「是啊！現在流行復古，事實上，這仿古希臘的捲髮髮型，也正在巴黎大受婦女歡迎。不過，關於顏色，我有自己的原則，我不喜歡燦爛的色彩，我偏愛白色，純潔、高雅又沉靜。」

　　大衛這次與茱麗葉的合作經驗，一開始，因為茱麗葉常常遲到，畫家就已心生不滿，到了後來，茱麗葉突然拒絕再擺那種姿勢作畫，這一天的畫室，似乎正在蘊釀決裂的風暴。

　　「大師，真的很抱歉，我不滿意您將我的黑髮畫成咖啡色，這不像我。」茱麗葉已私下請大衛的弟子傑拉另外幫她畫一幅「比較像她本

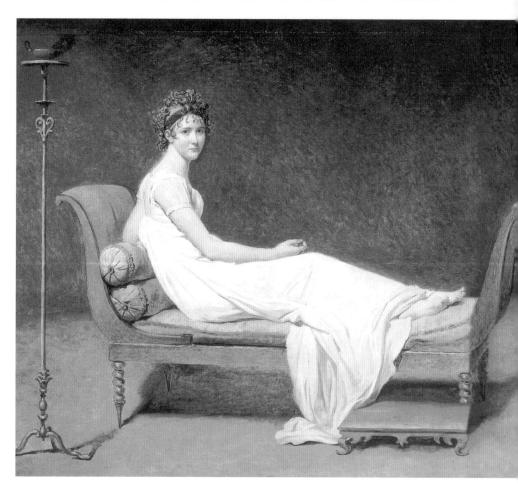

人」的肖像畫。

　　知情的大衛，本就對這件事非常生氣，今天決定一次攤牌：

　　「雷卡米耶夫人，淑女雖然性情反覆無常，畫家也是一樣的。請讓我依照我的方式去畫，這幅畫我打算到此為止。」

<div align="center">＊　　＊　　＊</div>

　　從此，大衛把這張畫丟棄在一邊，直到畫家死後一年，被盧夫爾博物館收藏之後，這幅沒有完成的畫因而被認定是他最好的肖像畫之一，茱麗葉也得以法國古典美人的永恆形象，長駐在人們的心目中。

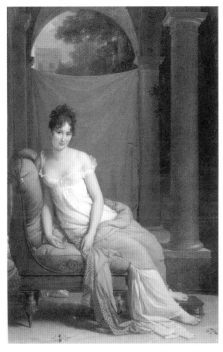

《雷卡米耶夫人的肖像》大衛 1800年 畫布 油彩 173×243 公分 巴黎 羅浮宮

　　茱麗葉不僅走在流行的尖端，她自己也帶動流行風潮。由於每次在宅邸的沙龍舉辦名流聚會時，她總是橫臥在像小船的沙發上，展現千種風情，這沙發因而聲名大噪帶動流行，更以她的名字命名為「雷卡米耶」。

《雷卡米耶夫人的肖像》傑拉 1805年 畫布 油彩 225×148 公分 巴黎 卡那維特美術館

　　39 歲那年夏天，茱麗葉在瑞士邂逅了普魯士王子，她戀愛了，但因離婚不成，只好割捨這段戀情。這幅肖像畫就是她送給王子的紀念品；念念不忘的王子，30 幾年來睹物思人，直到王子去世之後，才依照遺言把畫送回到茱麗葉的身邊。

畫家小傳

大衛 Jacques Louis David 1748-1825

他在法國樹立了新古典主義的典型，並培植出安格爾與傑拉等繼承人。曾於革命期間加入激進派的活動，到了拿破崙的帝政時代，成為宮廷中的首席畫家，但後來卻隨著王權復辟而亡命比利時。代表作有《加冕禮》，其畫幅之大，構圖之繁複精緻，成為羅浮宮中除了《蒙娜麗莎》之外，最受人們青睞，也最重要的作品。

狄嘉
把所有人都得罪光光

你想要請印象派畫家狄嘉（Edgar Degas）共進晚餐嗎？

我勸你不要，請讀下面列出的「狄嘉用餐六大法則」：

（一）　一道不加奶油的菜。

（二）　記住，餐桌上不可以有花。

（三）　一定要在7點半準時用餐。

（四）　「身為主人的你，應該不會答應任何人帶狗來吧！」這是他說的。

（五）　「如果有哪個女人要來，我不希望她們有任何香水味。」這也是他說的，因為「臭得像糞便一樣！」

（六）　對了，燈光不能太亮。因為他的眼睛不太好。

這就是當時畫商弗拉邀請狄嘉共進晚餐時，狄嘉開出的「用餐六大法則」，看來，他似乎是個愛挑剔的怪人，據說，他討厭大部份人所喜歡的許多東西，包括小孩、動物、花朵。

畫商弗拉曾問他為何不結婚，狄嘉的回答很妙：

「我，結婚？我怎麼可能結婚？你想想，如果我的太太在我每次完成一幅畫後，就嗲聲嬌氣地說：『好可愛的東西喔！』那我不是一輩子都要痛苦不堪嗎？」

《馬奈夫妻》狄嘉
1868-69年 畫布 油彩
65.2×71.1公分 日本北九州市立美術館

馬奈夫人那一部分畫得太醜，而被馬奈割掉，狄嘉因此跟他絕交。

　　　　　　＊　　＊　　＊

　　細數西洋美術史上的畫家群像，他的脾氣之古怪程度，堪稱「前無古人，後無來者」。他的經紀人說：「狄嘉唯一的嗜好就是吵架！」即使是脾氣最好的雷諾瓦也舉白旗投降：「狄嘉這傢伙！所有的朋友都無法與他相處，我是最後走的一個。」

　　不知道狄嘉有沒有自知之明──我是個討人厭的傢伙。

　　愛挑剔也就罷了，就當是「藝術家要求完美的性格」使然，但如果又愛巧辯加上「毒舌」，那肯定使他的朋友為之氣結，不管你有理沒理，狄嘉就是要把你「扳倒」。這可能和他是學法律出身的背景有關，而且又是養尊處優的大少爺，你也只好「原諒」他了！

　　無辜的印象派畫家莫內，就曾遭受到他的一陣毒舌猛攻。

　　有一次，狄嘉在畫廊的莫內作品前，遇到莫內，他竟然當著作品主人的面說：

　　「讓我離開這裡，水中的那些反光，刺痛了我的眼睛！」

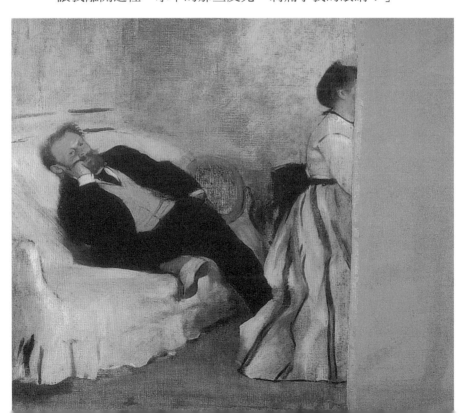

接著，他又補了一句：

「莫內的畫，總讓我感到一陣涼颼颼的。如果情況更糟糕，那我可得快把大衣的領子翻起來才行。」

看吧！狄嘉的幽默感是「殺人不見血式」，高招。

狄嘉，你到底是不是印象派的？怎麼可以攻擊自己人呢？其實這個問題，到如今還常引起爭議，讓我們再看看他如何和印象派「唱反調」：

現象一：你們窮得沒錢吃飯，我買下巴黎歌劇院全年的戲票。

現象二：你們都在畫風景時，我畫的是人與動作的印象。

現象三：你們著迷戶外陽光，我偏喜歡劇場燈光。

現象四：你們用油畫和科學方法分割色彩，我研究用粉彩和蠟筆作畫。

我想，唯一能解釋這四種現象的答案是，他可能是「變種的印象派」畫家吧！

最後一點，不要和他談政治。他的性格中最不討喜的是那惡意的反猶太政治觀，所以，要當他的模特兒，可以，不過先報上妳的種族出身。

當時，猶太人德爾福斯事件在法國引起極大的爭議，這位德爾福斯被誤認叛國而入獄，直到 1906 年才獲釋。如果你是德爾福斯的同情者，只要讓狄嘉發現了，那只有一條路，分手。

＊　　＊　　＊

晚年的狄嘉，幾乎雙目失明，脾氣也隨之越來越粗暴，變成朋友們口中「可怕的狄嘉」。但是，他卻不在意地說：「如果不這樣，就沒有屬於自己的時間作畫。」「孤獨」可能是狄嘉刻意選擇的生活方式，因為他將自己全獻給了深愛的繪畫。

畫家小傳

狄嘉 *Edgar Degas 1834-1917*

狄嘉出生於銀行世家，就讀於法律學院，後來進入國立美術學校，拜倒於安格爾的畫作之下。他的素描技巧純熟精練，藉著掌握對象動作的瞬間，將流暢的線條飛快地表現於畫布上的獨特技巧，保存了法國近代生活的各種片段景象。1865 年以後，除了芭蕾舞女之外，也以賽馬、洗衣女等身邊常見的題材為作畫主題。

狄嘉
愛美女性的頭號公敵

「這個，我的鼻子？狄嘉先生，我從沒看過有人把我的臉畫成這個樣子！」

這位裸體女模特兒，看著畫架上的鼻子，不敢相信地抗議。

「沒看過是嗎？妳回家好好看清楚妳的鼻子。」狄嘉說完後，把她驅逐出門，衣服也跟著一起丟出去。

「狄嘉先生，您太過份了吧！」她眼中含淚，只好委屈地在樓梯間穿上衣服。

事實上，這並不是唯一一個被他畫醜的女人，因為他筆下的女人都很醜。

* * *

他最要好的男性朋友馬奈，也是間接的「受害者」之一。

話說，經常到馬奈家作客的狄嘉，有一次把《馬奈夫婦》送給馬奈，畫中的馬奈夫人在客廳彈著琴，馬奈則慵懶地躺在沙發上；但不久之後，馬奈實在是無法再忍受看到夫人那張臉，便一舉把她「毀容」割去臉部。

結果，這幅殘缺的畫不巧被狄嘉撞見，讓他們兩人從此不和。

除了馬奈，狄嘉還有一個紅粉知己，就是美國女畫家卡莎特。朋友們都以為他們會走上紅毯的那一端，可是兩個人都終身未婚，也許是選擇和藝術結婚吧！

《卡莎特小姐坐著，手中拿著紙牌》畫的就是她，不過，狄嘉似乎也讓卡莎特「受不了自己」，你看看她這封嚴厲批評的信，就知道她有多受傷了：「他把我畫成這副噁心樣，我不希望別人知道畫中的女人就是我。」

不過，卡莎特也別太難過了，因為妳不是最醜的，最該難過的應該是女演員愛倫·安德赫，因為她在《苦艾酒》中那副潦倒落魄的醉態，是最有名也最引起激烈爭論的畫像，什麼「看了讓人不舒服」，「噁心」、「醜惡」、「低俗」的字眼全用上了。

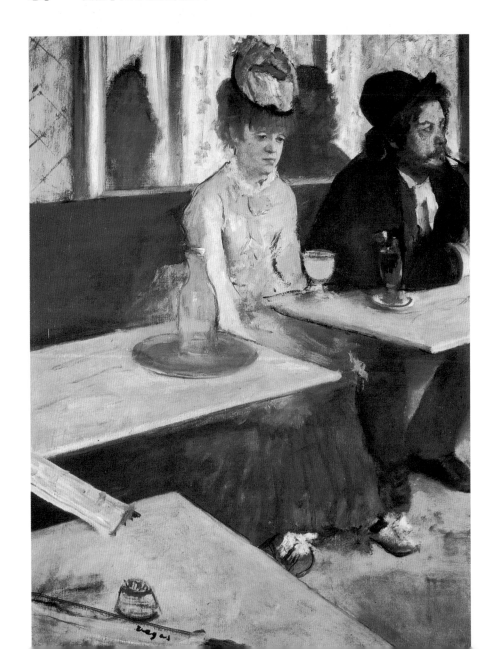

他「看」女人的方式，不，應該說是「偷窺」方式，震驚了整個巴黎畫壇和沙龍社交圈，其實，狄嘉自己可能也有不被理解的苦悶。

狄嘉是當時最有名的芭蕾舞畫家，但他不畫舞者在舞台亮麗演出的那一刻，而是喜歡跑到幕後，畫她們預演、休息、抓癢、打呵欠等的疲憊姿態。

他的裸女從來就不是傳統的女神，而是真實生活裡沒穿衣服的肥胖肉體，彷彿從鑰匙孔偷看女人洗澡，再把女人的沐浴動作搬到畫廊公開曝光。

還好那些浴女的臉部特寫，都被刻意地避開了，否則，不知會有多少女人跳出來指控狄嘉是「變態的偷窺狂」。

那狄嘉自己怎麼說呢？

他可是很無辜地辯稱：「這畫中的女人，對我就只是好像一種忙碌的動物，像一隻舔清自己身體的貓兒。」

愛美是全天下女人的天性，狄嘉居然敢把女人最想隱藏的醜態給挖出來，畫家自己心裡可是有數，他說：

女人絕對不會原諒我的。她們恨我，她們覺得我要解除她們的武裝。我不曾表現她們的美麗，卻描繪她們如動物舔洗的樣子，她們當然把我當仇人。不過，這於我而言是好事，如果她們喜歡我，我可就完蛋了！

＊　　＊　　＊

這真是一件弔詭的事，他討厭女人，卻又一直畫女人。

有一位婦人大膽地問他：「為什麼把女人畫那麼醜？」他傲慢地說：「夫人，因為一般而言女人都很醜。」

狄嘉以大膽激進的辛辣作風，描繪真實人生的醜陋冷漠，他說：「真正的畫家，是懂得從當代生活中找到詩意的。」女人，妳同意嗎？

克林姆
被上鎖的懷孕裸體畫

　　十多年前，當好萊塢巨星黛咪·摩爾懷孕，在雜誌上刊出一張手捧大肚子的性感裸照時，曾引起不小的震撼，更讓一群前衛女性同胞視之為超級偶像。

　　但黛咪並不是第一個敢如此公開懷孕裸體的女人，當我們翻開百年前克林姆（Gustav Klim）的畫作時，赫然發現黛咪的裸姿和《希望Ⅰ》如出一轍，這是一幅大膽無忌的畫作。

　　當時，這幅畫可是惡名在外，由分離派的贊助者瓦道弗收購之後，便把它兩層密封，裝在帶有鎖蓋的畫框裡。一般人想看還看不到，除非你是瓦道弗的重要又特別的客人，才能啟動那滿足偷窺慾望之鑰。

　　著迷女人的畫家不少，但像克林姆高度熱衷蕩婦題材，一幅幅女性肖像畫儼然一幅幅春宮圖，那就不多見了。那些毫不隱諱展現情慾的肉體之美的畫作，遭到了大學教授和右派的抨擊，有些畫還被刊在《黃色書刊》的評論雜誌上呢。

　　面對爭議和批評，克林姆還以更加強烈的反彈，肆無忌憚畫出更具煽動性的《金魚》。1904 年在德勒斯登舉行藝術大展時，官方單位要求他把這幅畫撤掉，因為薩克森王子將蒞臨會場，當然不能讓這位貴客看到一個女子屁股朝向觀畫者，充滿不屑和嘲諷的表情。

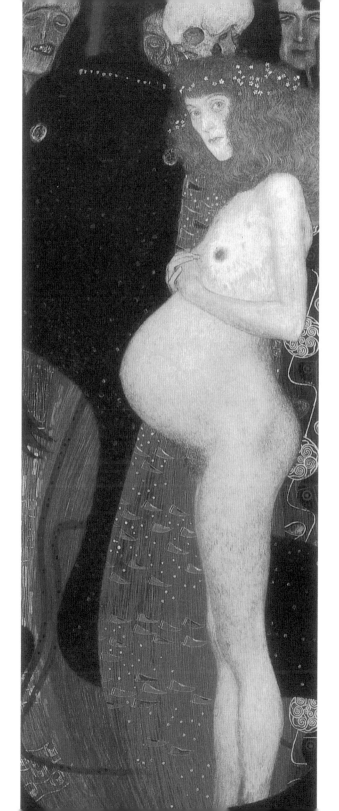

《希望I》克林姆 1903
年 畫布 油彩 189×67
公分 渥太華國家畫廊

　　克林姆的模特兒懷孕
了，因為她需要錢，徵
得克林姆特的同意後，
留下來繼續當模特兒，
而懷孕是希望的象徵，
因此有了《希望I》和
《希望II》的誕生。

畫家小傳

克林姆
Gustav Klimt
1862-1918

　　克林姆是奧地利
分離主義畫派的領導
者，他的作品具有強
烈的象徵性與裝飾
性，璀璨華麗的作
品風格成為奧地利的
國寶與盛世的最佳見
證。他的作品風格多
半保留了自然主義與
風格化並存的特色、
大量運用幾何圖形、
色彩裝飾功能的特
點，強烈地暗示性慾
的主題。克林姆代表
著奧匈帝國行將殞落
的最後奢華象徵，同
時宣告了一個時代的
結束。

<div align="center">＊　　＊　　＊</div>

如果你認為女性因此將視他為瘟疫，那就錯了！

因為他能打造出女人金色魅力的華麗風情，因此上流社會的淑女，爭相慕名而來。克林姆那一系列上流淑女肖像畫，能賦予她們如拜占庭女皇般尊貴的氣勢，能將赤裸情思昇華成優雅誘人的藝術。

「剛開始看到克林姆時，他像個沉默寡言的農夫，然而，他那雙神奇的手，卻把女人畫成一朵彷彿正做著神祕醉心之夢的高貴蘭花。」有一位女性崇拜者如此讚賞著。

但是，不是妳有錢，克林姆就會幫妳畫。有一位維也納最有名的夜總會老闆的女兒畢爾，當她請克林姆為她畫肖像時，畫家靜靜地打量了畢爾以後，問她說：

「為什麼妳想要找我？不是已經有一個很優秀的畫家幫妳畫肖像了嗎？」

畢爾深怕這話是拒絕她的意思，所以很快地回答：

「是的。不過，唯有透過克林姆的畫作，我才能得以不朽。」

她說對了！這幅《畢爾》的確讓她的容貌留傳至今。

<div align="center">＊　　＊　　＊</div>

「如果你無法讓自己的藝術取悅所有人，那就只針對少數吧！譁眾取寵是一件差勁的事。」這是克林姆根據席勒的詩句來確定分離派的目標，卻也確定了自己的藝術之路。

克林姆的頹廢藝術風，常被稱為「世紀末的華麗」。身處即將瓦解的奧匈帝國首都維也納，情慾性愛成為生命中唯一的追求，因此，他決定讓魅惑的女性軀體佔領全部的畫面。

克林姆
金色幸福的世紀之吻

性愛畫家克林姆愛玩女人,人盡皆知。

時常可見兩三個模特兒穿著內衣,甚至赤裸裸地在他的畫室裡晃來晃去。聽說,克林姆有時會停止作畫,找其中一位模特兒玩性愛遊戲,以刺激他的繪畫靈感。

不過,他終身未婚,死後至少有 14 個人跳出來分財產,聲稱是他的私生子。雖然克林姆坐擁眾多女人,但有一個女人,27 年來都在他的身旁,不離不棄,她就是艾蜜莉・傅洛姬。

<p style="text-align:center">＊　　＊　　＊</p>

艾蜜莉,和克林姆是什麼關係呢?

應該這麼說吧!克林姆的弟弟娶了艾蜜莉的妹妹,克林姆和艾蜜莉兩人則彼此「相親相愛」,關係不曾正式化,除了每年一起在亞特湖別墅度假以外,沒有直接證據指出他們有肉體關係。

艾蜜莉,這位集美麗、才華、品味於一身的女人,和克林姆也是事業夥伴。艾蜜莉和妹妹在維也納開設一家前衛造型服裝店「皮可拉屋」,克林姆就替這家店設計服裝和珠寶,全力支持她成為時尚設計師。

有人指出,既然他們形同一對夫妻,為何不結婚?更奇怪的是,他為什麼總是從其他女人身上尋求感官的滿足?

或許他非常需要愛情但不敢負起責任,或許艾蜜莉是他可以愛但不是讓他產生慾望的對象,或許他無法在她身上完全肯定他的愛。一切都只是或許……。

克林姆或許無法許她一個未來,但他用《吻》與她合而為一。有人

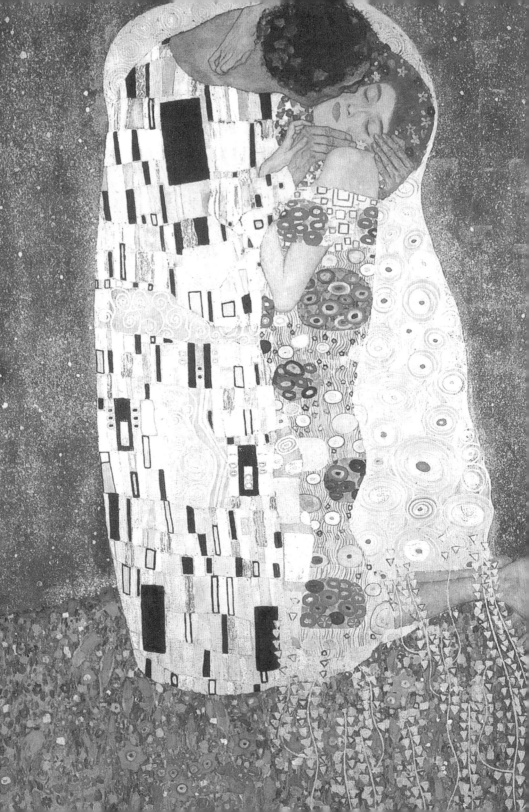

說，她衣裳上的橢圓形螺線，象徵女性生殖器，加上男人衣服上的長方塊，即暗示情侶的性愛結合。在被蛹所包覆的兩人天地，全然地沉浸在金色的永恆幸福裡。

追溯至1902年，當克林姆公開《貝多芬帶飾》時，他宣稱這是一個「給全世界的吻」；但到了這幅《吻》，他的吻不再給全世界的人，它只屬於一個女人，克林姆激情地在全世界人的面前告白──

我愛這個女人，用這深情款款的世紀之吻。

*　　*　　*

很意外地，這幅《吻》並沒有被譴責為低級的色情畫，在首次展出之後，更得到奧地利政府的認同而買下它，也許它成功地將強烈的情慾轉化成歌頌神聖的愛情，而成為大受歡迎的作品。

克林姆死後，艾蜜莉用另一種形式蘊藏這段感情，她保留了一間「克林姆室」，裡面放著他的畫架、和服以及數百張素描，但那間克林姆室的門卻永遠鎖起來，只留下這個《吻》見證克林姆神祕愛情的金色時期。

《吻》克林姆 1907-08年 畫布 油彩 180×180公分 維也納 奧地利畫廊

出身工藝之家的克林姆，父親是黃金工藝和銅版雕嵌藝師，而他早期裝飾畫的工作，以及對拜占庭鑲嵌畫的熱愛，使他對用金箔來裝飾畫面很感興趣，由此而開啟了他的金色時期。

馬奈
奧林匹亞換妓女做做看

自從「她」第一天在巴黎沙龍亮相時，「她」就登上社會頭條新聞，被狠毒咒罵「無恥到了極點」。

每天都有大批的人群聚集在「她」面前，有些激進狂徒甚至恨得想把「她」撕成碎片，用刀劃破「她」的臉，砍斷「她」那隻該死的手，身為人民保姆的警察只好日夜監視保護「她」的人身安全。

「這是從哪兒找來的模特兒，這到底是什麼東西啊！」

「一看到她，煩惱全都煙消雲散，因為她會令你覺得可笑。」雖然嘴巴上饒不了「她」，但人們仍一窩蜂湧到「她」的面前，滿足自己無法控制的好奇心。

不過，詩人波特萊爾支持「她」，作家左拉為「她」喝彩，還預言：「她將在羅浮宮佔有一席之地。」

「她」就是馬奈（Edouard Manet）那幅離經叛道的《奧林匹亞》。

　　　＊　　　＊　　　＊

全巴黎人這時將焦點放在 31 歲的馬奈身上，這個社交界的紈褲子弟，《奧林匹亞》讓他的聲望如日中天。

大家都畫裸體畫，可為何「她」造成這麼轟動的醜聞？

馬奈從歷代著名的維納斯畫中汲取靈感，她的姿態來

馬奈偶然在法院遇到紅髮的比克托麗娜‧姆蘭，她那白皙的皮膚和渾然天成的風采，讓馬奈眼睛為之一亮，進而邀請她當他的模特兒。

自吉奧喬尼的《沉睡的維納斯》、提香的《烏爾比諾的維納斯》、哥雅的《裸體的瑪哈》；但文藝復興裸體畫的女主角，一直是由高貴的女神擔綱演出，馬奈竟然把下層階級的巴黎妓女搬上檯面，他揭去時代虛偽面具的動作，觸犯了時代「不可說」的禁忌，難怪掀起喧然大波。

再來，馬奈既然以妓女為主角，為什麼要叫「奧林匹亞」這個神聖的名字？

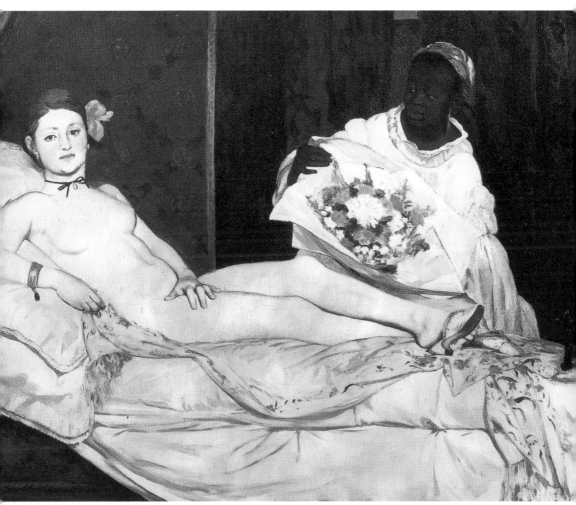

有一派人說，奧林匹亞這個名字，只是當時妓女流行的稱呼而已。

另一派人馬不以為然地說，奧林匹斯山是希臘眾神居地的聖地，「奧林匹亞」本是宙斯之妻赫拉的名字，後來迷人的維納斯取而代之成為真正的奧林匹亞；馬奈把妓女畫題名為「奧林匹亞」，就是玷污希臘女神的名譽。

奧林匹亞這時換上妓女的浮華打扮，手臂佩戴金鐲，頸上圍著黑色細帶，紅髮上綁著艷麗的蝴蝶結，把腳丫子套在拖鞋裡，黑人女僕抱來男客送的花束。最令巴黎人惱怒的是，她那沒有羞恥心的傲慢表情。

<center>＊　　＊　　＊</center>

這個《奧林匹亞》女人，注定要遮掩她令人唾棄的裸體，直到馬奈去世前，只要她敢公開展現裸體即遭到攻擊。意外的是，1889 年的萬國博覽會上，她的再度現身受到美國人威廉‧姆‧拉芬的青睞。

莫內馬上發動一場「護畫運動」，集資 2 萬法郎保護她免於流落異國的命運，但討伐奧林匹亞大戰隨之爆發；法國政府只好把這個不見容於國人的裸女，寄放在盧森堡，孤零零地被禁閉達數年之久。

直到她生命中的貴人出現，馬奈的密友克列孟梭就任新首相，莫內趁機提交此事，克列孟梭立即簽發移放《奧林匹亞》的命令。

1907 年 1 月 6 日，她來到了羅浮宮，懸掛在顯赫的位置上，左拉的預言在 44 年後實現了。當初任誰都無法預料，這位來自醜陋現實的奧林匹亞妓女，日後竟奠定了馬奈大師級的地位。

畫家小傳

馬奈 _Edouard Manet 1832-1883_

馬奈出身於巴黎的富有家庭，喜愛社交生活。1863 年備受批評的《草地上的午餐》遭受沙龍的拒絕，同時也使革新派的畫家與之交好，形成了與學院派對抗的重要力量。在蓋布伊咖啡館裡，馬奈、莫內、左拉、畢沙爾、巴吉爾、希斯里藉由激烈的辯論和烈酒的刺激，組成了印象派小組。之後，某些學院派畫家逐漸受到印象派手法的影響，1882 年，馬奈被任命為榮譽勛位團騎士，這是他經過艱鉅的奮鬥和努力，所得到的光榮成就。

土魯茲-羅特列克
摔兩次跤，斷兩條腿

如果你翻開星座書的射手座，會看到這樣的分析：

特點：熱情、大方，非常喜歡社交活動，結交朋友。充滿幻想和對
　　　愛的憧憬，喜歡和人聊天，凡事以追求快樂為先。

優點：樂觀，人緣好；感情豐富，心地善良，具藝術才能。

缺點：敏感、任性，有時相當情緒化，容易和人發生口角。

代表人物：印象派畫家土魯茲-羅特列克。

1864 年 11 月 24 日，土魯茲-羅特列克（Henri Marie Raymond de Toulouse-Lautrec）出生。

土魯茲-羅特列克似乎是個典型的男射手，幼年的他，活潑伶俐，大家都寵愛這個可愛的小男孩，而暱稱他「小寶石」。

他從小就喜歡畫畫，有一次，他跟著母親去參加弟弟的受洗禮，看見大人們在賓客簿上簽名，他說：「我一定要簽」，4 歲的他畫了一隻小牛，天真地說：「這就是我的名字」。

＊　　＊　　＊

土魯茲-羅特列克家在法國是有名的望族，但貴族出身並沒有為他帶來好運，反而擺脫不了命運的詛咒。原來，為了保有純粹的貴族血統，盛行近親結婚，他的父母就是表兄妹關係。所以，小土魯茲-羅特列克身體羸弱。12 歲那年，他從矮椅子上跌下來，左腿骨折，14 歲和母親在花園散步時，又不小心跌到深溝，右腿也摔斷了。

誰知，他的腿癒合後竟然變了形，幾乎停止生長。醫生帶來了命運之神的宣判：

「你的雙腳已經殘廢了，不可能和一般人一樣長高。」

正值青少年期的土魯茲-羅特列克，沒有說半句話，只是沉思凝視，嘴唇微微顫抖，最後流下了傷心的淚水，他知道，命中注定，他將永永遠遠當個侏儒。

成年的土魯茲-羅特列克，身高只有 153 公分，他被迫放棄了騎馬和運動，他曾向一位朋友自嘲地說：「我之所以作畫，是偶然的，假如我的雙腿再長長一些的話，我絕不會作畫！」就算是偶然吧，樂觀的土魯茲-羅特列克，也一樣用畫筆表現出對生命美好的嚮往。

所以，當你在蒙馬特區的酒吧和歌舞廳，看到一個滿臉鬍腮，頭戴禮帽，因畸形短腿而拿著手杖的小矮人時，他會用鏡片後那雙炯炯有神的憂鬱黑眼珠，告訴你：「我是土魯茲-羅特列克」。呈現在眾人面前的土魯茲-羅特列克，仍是個喜歡交際又詼諧幽默的人。

<center>＊　　＊　　＊</center>

但年過30的他，愈來愈少作畫，嚴重失眠，盡情飲酒，有時笑得停不下來，有時大發脾氣，舉止詭異，他開始發表各種狂言：

除了我以外，沒人有才情。

論心地，沒人比我善良；天底下都是些騙子、賤人、混蛋。

男人都要送到聖安娜、馬薩斯、水族館；

至於女人，那簡單，就趕到良種乳牛放牧的草地上。

《自畫像》土魯茲-羅特列克 1880 年 畫布 油彩 阿比亨利・土魯茲-羅特列克美術館

就在土魯茲-羅特列克去世的同一年，年僅 20 歲的畢卡索剛剛來到巴黎，當他看見土魯茲-羅特列克的作品時，讚嘆地說：「我現在才了解這位矮小的男人，竟是如此偉大的畫家。」

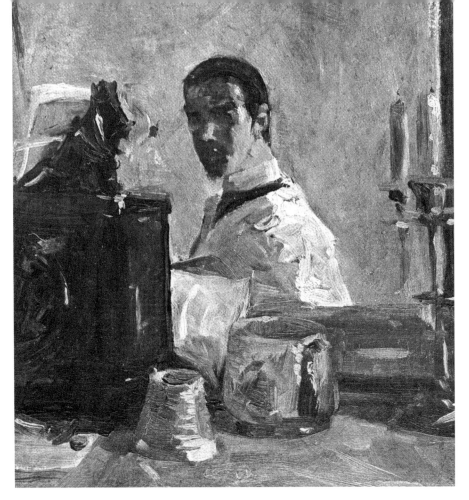

　　他被強行送往精神病院治療後，寫信向父親求救，但父親並沒有理他。這時，他的好朋友喬懷安來看他，帶來一盒彩色鉛筆，他建議說：

　　「你想出院，就先畫些馬戲團的畫，向醫生證明你的神志正常。」

　　於是，一心想要逃離牢籠的他，憑著記憶畫了一系列馬戲團的素描。醫生看了以後，終於宣布土魯茲-羅特列克可以出院了。他激動地寫信告訴好友：「我用素描贏得自由！」

　　但才出院不久的他，突然半身不遂，1901 年 9 月 9 日，他默默告別了這個世界，和拉斐爾、華鐸和梵谷一樣，土魯茲-羅特列克僅僅活了 37 年。如果，當年他沒有摔斷腿，憑著他貴族的家世背景，他應該會走上完全不一樣的人生吧！

土魯茲-羅特列克
比總統有名的神祕老婆婆

有一天，我和土魯茲-羅特列克在畫室裡，他忽然神祕兮兮地對我說：

「保羅，你快去拿手杖和帽子，我要去見那個人。」

我一臉疑惑，問他：「到底是什麼事？」

羅特列克把食指放在嘴巴前，小聲地說：「不要說話！」

我只好默默跟著他，穿過蒙馬特街道，心裡仍忍不住想：「他要帶我到哪兒去呢？」走了大概 15 分鐘，我們在一家餅店買了糖之後，便走進一家妓院裡。

他拄著手杖，好不容易爬到五樓，才喘著氣對我說：

「她比爾拜總統先生還要有名呢！」

聽到他這麼說，讓我充滿好奇心。

在黑暗的樓梯間，他伸手敲門，一個老太婆開門出來，在她佈滿皺紋的臉上，依稀可見年輕時姣好的面容，我突然想起，「她」就是當年引起全巴黎人起而討伐的妓女──馬奈《奧林匹亞》的模特兒。

*　　*　　*

羅特列克會認識這名神祕老婆婆，一點也不令人驚訝，他拿著紙筆終日流連在蒙馬特區的咖啡館、酒吧、歌舞廳或妓院，尤其當紅磨坊歌舞廳開張時，他更醉心於蒙馬特慶典般的生活中。

由於雙腳殘廢，讓他早熟的心靈敏感地認識真實社會和人性，他說：

我儘量描寫真實而不描寫理想，也許這是一種缺點，因為我甚至連那些小小的肉瘤也不放過。我喜歡用有趣的茸毛去裝飾肉瘤，把它畫得圓整點，並在最邊緣處加上一點光斑。

這就是為什麼他總畫出長有「肉瘤」的模特兒和社會面相。

紅磨坊的台柱尤物，外號「大嘴美人」的露易絲‧韋伯，曾在他耳邊說：「我從你的畫看到我的屁股，我發現它好美。」羅特列克迷戀上她，幾幅最傑出的作品就是從她身上獲得靈感。

他是個叛逆小子，常出現令人瞠目結舌的行為。

就拿上妓院這件事來說吧！該是君子避之唯恐不及的地方，但貴族子弟羅特列克時常心血來潮，就拿著行李畫具離開畫室，上妓院，愛住幾天就住幾天，他說：「只要法律許可，我就可以大大方方提著行李公開出入這裡。」

他還將在磨坊路的住址印成名片送給朋友，當畫商要求參觀畫室，身邊圍繞著妓女的他，就在妓院客廳接待他們。

有一次，有位社會名流在宴會上問他：

「你為什麼要住在那種地方？」

羅特列克知道他的夫人品行不良，而他現在又帶個情婦在身旁，就語帶諷刺地說：

「住在那裡，和住在家裡開的妓院裡，有何差別？」

＊　　＊　　＊

那為世人所唾棄的妓女，和他同是天涯淪落人。

那五光十色燈光下的藝人臉孔，和他同享著那寂寞冷清的落寞世界。

當他舉辦以紅磨坊街為主題的第一次個人畫展時，新聞界的報導令人意外：「我們的朋友羅特列克，你嚴肅苛刻地諷刺我們所處的人間，將社會的毒瘤譜成偉大詩歌。」

畫壇上的鐘樓怪人，和庸俗的妓女藝人，都化為一首歌詠生命的詩歌。

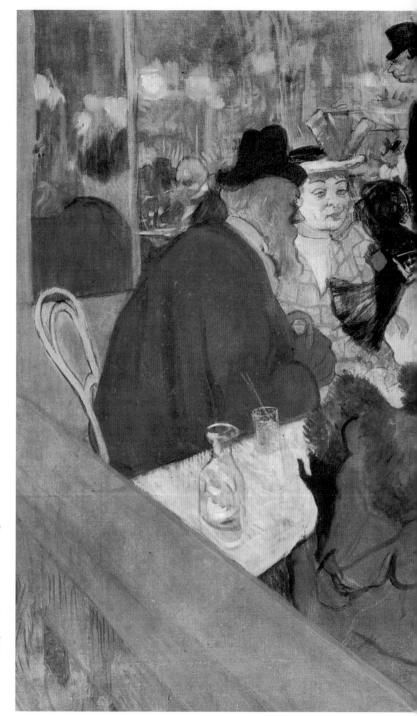

*《紅磨坊》土魯
茲-羅特列克 1892
年 畫布 油彩
123×145.5 公分
芝加哥藝術中心*

　　末代貴族的享
樂主義在土魯茲-
羅特列克的筆下，
得到淋漓盡致的揮
灑；他為紅磨坊繪
製大膽革命的彩色
海報，則使他成為
當紅的宣傳畫家。

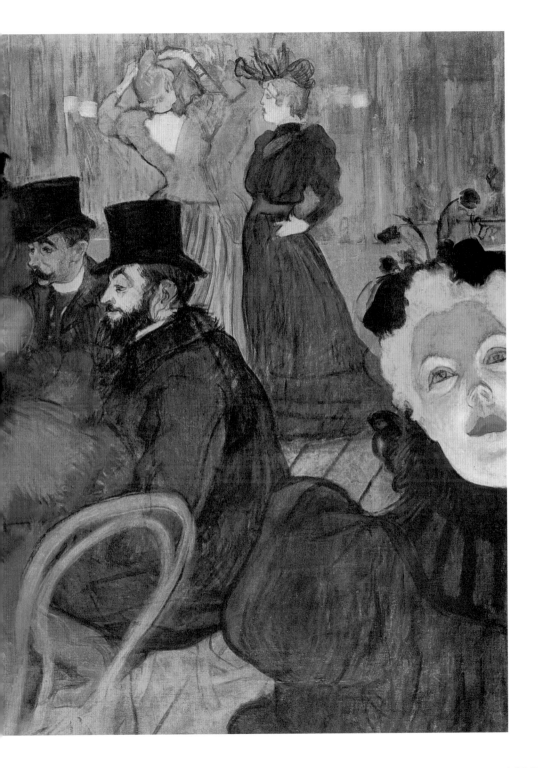

高更
月亮與六便士

　　英國作家毛姆的第三部長篇小說《月亮與六便士》，是影射畫家保羅・高更（Paul Gauguin）的故事。

　　月亮和六便士，如同高尚和卑微的對比，「月亮」是追求藝術極致的崇高精神，「六便士」是追求名利為幸福的人生目標。

　　高更選擇了摘天上的月亮，你呢？六便士還是月亮？

＊　　＊　　＊

　　35 歲的高更，從事待遇優渥的股票經紀工作，娶了一位富有的丹麥籍妻子，已是 3 個孩子的父親，第 4 個孩子即將出世，卻突然宣佈辭掉令人羨慕的工作，後來更遠赴大溪地，像野蠻人一樣過日子，徹底粉碎了一個和樂幸福的家庭。

　　他為什麼會做出如此異乎常理的舉動呢？

　　原來高更在一次的機緣下，受到同事的邀請，到畫室去學畫，本來抱著好玩心態，卻因為參加沙龍入選，又經由畢沙羅認識了印象派畫家，高更察覺到，自己內在的繪畫才能在呼喚著他，他渴望將一生奉獻給藝術。

　　巴黎，對他而言，如同一座沙漠，高更望著遙不可及的高空明月，最想做的事是「逃離」，擺脫文明的影

響，尋找最簡單的藝術，「大溪地」正是心目中理想的桃花源，他決定遠走他鄉，回歸到未受污染的大自然中。

<p style="text-align:center">＊　　＊　　＊</p>

然而，高更選擇「月亮」的歷程，畢竟讓他付出了慘痛的代價——妻離子散。在未成名之前，他作品的命運也十分悲慘。

《奧薇莉》高更 1894年
彩繪木雕 21×12 公分
巴黎羅浮宮

高更用文明與未開化來區隔墮落與救贖。奧薇莉，大溪地語是「野蠻人」的意思，這個被形容成「奇怪身形，殘酷的謎」的長髮女人，反映出高更不被理解的痛苦。

當時，還沒有什麼名氣的高更，曾經住在英國蓬泰溫的一家旅店，他在離開時，特地畫了 4 幅油畫送給老闆，表達自己的感謝之意。

數年後，一位收藏家來到這裡收購尋訪名畫。當他來到這家旅店，無意中發現門口的擦鞋墊子，竟然是大畫家高更的 4 幅油畫。那畫面不知已被多少人踐踏蹂躪，無法恢復它們的原貌。

高更在晚年時，住在一座叫塔布提的小島上。他曾把一批木刻品送給一位朋友。這位朋友拿到這些木刻品，不懂什麼藝術不藝術的，只想著到底可以拿來做什麼用途，「有了，釘豬圈應該會很堅固耐用吧！」

後來，當收藏家來到小島找尋高更的遺作時，發現這些木刻品淪落到守護豬仔，腐爛變形的模樣，感到十分心痛。

還好高更沒有親眼看見，否則，不知道會不會氣得丟下畫筆，悔恨萬分。

更令人震驚的是，高更 49 歲的時侯付出他最慘痛的代價，當接到他最深愛的女兒阿麗奴的死訊時，竟陷入絕望的深淵，一度走上自殺之路。

重拾生命的他，將心中種種無解的疑問，試著透過《我們從何處來？我們是什麼？我們往何處去？》尋找答案，畫面透露出這樣的訊息：夏娃採摘文明之果，導致社會墮落，人類只有返回原始，才有救贖的希望。

不知當初選擇走上摘月之路的高更，是否預測到自己也有走上絕路的一天？最終也需用繪畫來救贖自己的生命？

畫家小傳

高更 *Paul Gauguin 1848-1903*

高更出生於巴黎。開始時只是一位「周日畫家」，曾經加入印象派，最後則獨自建立了被稱為綜合主義（Synthetism）的繪畫風格。強調大膽的線條，和裝飾性的色面構成，為現代繪畫帶來了革新的觀念。他為了厭惡文明世界的欺騙與狡詐，兩度到大溪地居留，他對於當地淳樸恬適的文化傳統相當喜愛，因而完成了許多獨特的作品，終老於拉·多明尼加（La Dominica）島。

高更
有人送我一個妻子

　　1891 年 4 月 4 日， 43 歲的我，跳上一艘法國貨船，航行到太平洋一個小島——大溪地，我想從這個熱帶島嶼的叢林和純樸善良的人民，找到我作畫的動力。

　　這一天，當我騎著馬探索蠻荒的海岸時，一位當地人對我叫道：

　　「喂！來我們這裡吃頓飯吧！」

　　我被他的誠懇表情打動了，於是我下了馬，跟著他走進一間茅草屋，男人、女人和小孩都席地而坐，抽煙聊天。

　　「你要去哪裡？」一位美麗婦人問我。

　　「艾提亞。」我回答。

　　「去幹嘛？」她緊接著問。

　　我當下隨口胡亂地說：「我要去找一個妻子，艾提亞有很多美麗的女孩子。」

　　「一個就好嗎？」

　　「是的。」

　　「你要的話，我送你一個，就是我的女兒。」她爽快道。

　　我十分驚訝，心裡覺得納悶：什麼？送我一個？這是在賣女兒嗎？

　　但不知為何，我還是故作鎮定地問：

　　「她年輕嗎？」

　　「是的。」

　　「美嗎？」

　　「是的。」

「健康？」我維持著一貫的扼要句式，丟出最後一個問題。

「當然。」

「好吧！妳把她帶來讓我瞧一瞧。」

我們結束這段簡短問答式的對話後，如同完成一場交易，那個婦人走了出去。

大家開始在大香蕉葉上放上大蝦、麵包果和香蕉，像是正在準備迎接一場盛宴，過了 15 分鐘，那個婦人走進來，後面跟著一個女孩。

她有一張動人的臉，穿著一身透明的粉紅薄裳，手上拎個小包包，我隱約可以看見她金色的年輕肌膚，胸前的乳頭突起成兩個小點。

她在我身旁坐下，嘴角帶著一抹微笑。

「你不怕我嗎？」我問她。

「不怕。」她回答。

「妳要不要搬到我的茅屋去住？」

「好。」

「妳生過病嗎？」

「沒有。」

這也算是我的求婚吧！我看著她沉靜地把食物放在我前面的地上，我不敢相信，眼前這個年僅 13 歲的女孩塔哈瑪娜，竟讓我意亂情迷，日後更成為我重要的靈感來源。

過了兩年，我帶著大溪地創作重返巴黎畫展，但似乎沒有得到藝術界的理解。記者塔迪在 1895 年 3 月 15 日《巴黎回響》訪問裡問我：

「你為什麼要去大溪地？」

我說：「為了畫出新的東西，你得回到源頭、回到

童年。我的夏娃幾乎是動物，所以，她即使是全裸的，依然貞潔。」

當我又再度回到大溪地，塔哈瑪娜已經改嫁他人了。這時，我遇到了 14 歲的土著女孩帕胡拉，我把她畫進《兩個大溪地女人》中那位捧著紅果的少女。

1901 年，我來到馬貴斯群島的希瓦瓦島，14 歲的瑪麗成為我的情人，但天主教傳教士竟然前來阻止我誘拐小女生。我大膽地在茅屋門楣刻上「歡樂之屋」四個字，我希望他們明白，這就是我所主張的生活方式。

<p style="text-align:center">＊　　　＊　　　＊</p>

這就是追求原始的高更，似乎也不斷在追求原始少女。

高更是那種為了藝術，而拋棄妻兒的無情負心漢嗎？讓遭到離棄的妻子，轉變成開始穿男裝，剪短髮，抽雪茄，在娘家哥本哈根以教授法文和翻譯為生，獨力負起養育子女的剛毅女性。

還是高更仍舊期盼成功的到來，以待全家團聚之日呢？錯在他那心胸狹小又高傲的妻子，總是以冷漠的態度回應高更的藝術職志。

我們看不到真相，但高更在臨終時強調：「我是歐洲人的形體渴望活得像個野蠻人。」高更的人生沒有答案，所以他只好遁世，大溪地的原始夏娃成全了他，他的妻子也成全了他。

畢沙羅
沒錢養7個孩子也要畫

這是一封呂西安‧畢沙羅收到的母親來信：

你可憐的父親是個天真無知的人，他不瞭解生活的艱難。他知道我欠了 3000 法郎，卻只寄來 300 法郎，告訴我再等。……我們一家 8 口每天要生活，到了吃晚飯的時候，我不能叫他們等……，我已經沒有一絲的勇氣，我只能決定送 3 個兒子去巴黎工作，然後帶兩個小的去河邊，其他的部份你可以想像。大家都會認為那是意外，但當我準備這麼做的時候，我失去了勇氣。

他的父親也曾在信中提到貧賤夫妻百事哀：

你媽媽以為我的事情很順利，可不會想到我是如何在泥濘的雪地上到處奔走。從早到晚，身上沒錢。儘管我非常疲累，也不肯花一點錢去搭公車。

這位到處賣畫找錢的辛勤父親，就是印象派繪畫之父畢沙羅（Camille Pissarro）。

＊　　＊　　＊

畢沙羅當年愛上了母親的女僕茱麗，但這段愛情不被父母所接受，在第一個孩子出生後，父親氣得斷絕經濟資助，他們只好搬到小鎮上居住，靠著母親有時寄來的錢，勉強度日。

畢沙羅的家庭擔子非常沉重，在畫賣不出去半幅的窘境下，一連生了 7 個孩子。畢沙羅必須兼差當油漆工，賺點小錢糊口，他的妻子也得下田打工，早年的茱麗給予畢沙羅相當大的支持和鼓勵。

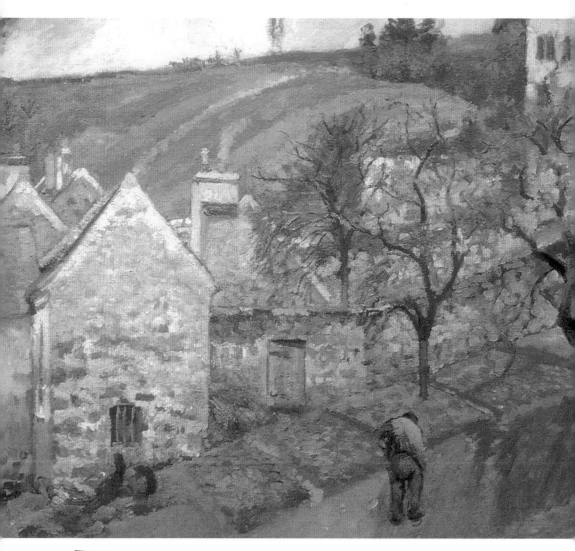

畢沙羅 Camille Pissarro 1830-1903

畢沙羅是印象派的元老之一。終身堅守理想,對印象畫派的形成與發展有著很重要的地位。他以長者的風度,團結印象畫派的畫家們,因而受到人們的尊敬。他熱愛鄉村,從開始繪畫到 1870 年左右,始終專心於風景畫的鑽研。畫風樸實而有詩趣,筆觸分明,色彩濃烈,作品以描繪土地、原野、農村和農民居多,將對生活的深刻信念,與法國傳統的鄉村文化融入畫作中。

只不過，畫家的妻子不是常人所能勝任的，經年累
月被債務壓身，受盡輕視嘲諷，讓她開始怨言連連，甚
至想要帶著孩子一起投河自盡。

畢沙羅每天像上班族一樣，固定時間外出畫畫，
回到家中，面對委屈的太太指責他自私，讓他提不起勇
氣，無法專心作畫，加上對自己的畫一直不甚滿意，已
經快 50 歲的他，告訴他的朋友：「如果可以從頭開始，
我會放棄畫畫，找別的工作。」

雖說如此，畢沙羅並不是一個怨天尤人的人，本性
堅忍恬淡的他，並沒有真正後悔過，他始終相信一切終
究會好轉。他對兒子呂西安說：「如果你能熱衷這種藝
術，那是最明智、最令人滿意的工作。」

＊　　＊　　＊

雖然印象派繪畫風格的不受歡迎，讓這一群畫家生
活陷入困境，但顯然貧窮不能擊倒這位意志堅韌的畢沙
羅，他說：「繪畫使我快樂，它是我的生命，其他無關
緊要。」

畢沙羅的畫面，從農村風光到城市街景，不是農民
農婦，就是街上的行人。他畫出帶有抒情詩味的田園農
村，散發濃厚淳樸的生活氣息，有「印象派的米勒」之
稱。

他對印象派始終忠貞不二，從沒有變心過，是唯一
參加印象派全部 8 次展覽的畫家；在印象派大師中，莫
內雖然是發起人，但若說起真正的領袖，則非畢沙羅莫
屬，他的謙遜、正直、堅定和智慧，贏得大家對他的尊
敬，成為印象派永遠的師長。

雷諾瓦
一塊會散步的乾酪

在印象派中，論到人物風俗畫家的第一把交椅，就只有雷諾瓦（Pierre Auguste Renoir）和狄嘉。雷諾瓦曾被畢卡索推崇為「畫壇教宗」，甚至有人比喻，19 世紀的雷諾瓦，根本就是大畫家布雪、福拉哥納爾投胎轉世。

雷諾瓦是如何達到這樣的藝術成就？

那就是，不管被人潑幾桶冷水，還能滿心喜悅迎接冷酷譏諷的世界。

* * *

話說，雷諾瓦為了籌學費，先到一家布簾工廠工作，努力存了一筆錢之後，二話不說，馬上辭職，跑到葛列爾畫室註冊，希望接受正規的繪畫訓練。

21 歲才學習畫油畫的雷諾瓦，一股熱情卻先被老師澆了冷水。

有一天，雷諾瓦正在畫人體素描，葛列爾看了後直搖頭，帶著嘲諷的口氣說：

「你很有才能，但你作畫好像只是在娛樂自己。」

雷諾瓦平靜地答道：

「當然，老師，假如沒有快樂，我是不會在這裡的。」

這就是雷諾瓦的藝術性格，快樂地作畫，畫出快樂的畫。

後來，雷諾瓦開始朝職業繪畫發展，認識一群志同道合的好朋友，這一天，馬奈看到雷諾瓦正在畫畫，悄悄告訴一旁的莫內：

「我看，這個男孩子實在沒有繪畫天份。你身為他的朋友，應該勸他早點放棄，免得吃苦。」

馬奈在背後好心的建言，當然遠遠比不上記者大人毒辣的筆。

雷諾瓦以女朋友為模特兒，畫出《打陽傘的麗絲》參加 1868 年的沙龍展，就在一片對麗絲全身雪白造型的讚賞聲中，有一位紀勒先生，以一張諷刺畫奚落雷諾瓦那豐腴的麗絲小姐，看起來活像是「一塊會散步的乾酪，加上一大塊麵團」。

當時的評論家流行做一件事，就是極盡嘲笑印象派之能事，他們大罵印象派畫家專門製作「用來讓公共馬車的馬大怒跳起」的畫作。在 1876 年第二次的印象派畫展中，雷諾瓦也狠狠地被藝評家修理一頓。

亞伯特在《費加洛報》上火力全開，大加抨擊他的《陽光下的浴女》，有如「一團腐敗的肉塊」，以藍色表現那抹穿過樹葉照在裸體上的光影，看了令人作嘔。

貝涅荷則針對他的另一幅 《公園漫步》，寫道：

「從遠處看，我們只瞧見一片泛著藍色的霧。畫布上很清楚突顯出 6 顆巧克力。這到底是什麼？當我們走近一看，原來是 3 個人的眼睛，而那一團藍霧是一位母親和她的 2 個女兒。」

＊　＊　＊

不管多惡毒的負面評價，都不能擊垮他，因為雷諾瓦是一個樂觀主義者。

當他不幸罹患風濕關節炎，手、腳、膝蓋全動手術，從一開始用枴杖走路，到不得不坐在輪椅上，他還說：「我是個幸運的老人，因為還可以坐在輪椅上畫畫」。

他有一套專門設計裝在滾筒上的大畫架，再用一根木棒將畫筆綁在手上，又可以開始畫畫的雷諾瓦，臉上洋溢著幸福，開玩笑地指著綁在

手上的筆說：「它是可以穿上的大拇指。」

　　這樣性格的雷諾瓦，你在他的畫裡，找不到憂傷、貧窮和醜陋，只有自由、陽光和歡愉，他喜愛的人間形象──豐滿的婦人、玫瑰的少女、天真的孩童，無不溢滿色彩鮮麗的幸福美感，「有如小鳥般婉轉清鳴，令人喜悅舒爽」。

　　他對朋友說：

　　在我們的生活中，醜陋的東西已經夠多了，我們不應該再來雪上加霜，我喜歡那種能讓我漫步其中去撫摸小貓的動作。

　　這就是雷諾瓦想要和我們分享的美麗新世界。

畫家小傳

雷諾瓦 Pierre Auguste Renoir 1841-1919
雷諾瓦是法國的印象派畫家，出生於利摩市，曾從事陶瓷的繪圖工作，爾後正式學畫。使用分割筆觸，捕捉戶外光影流轉的印象，留下數量眾多的風景和肖像畫。在經過了「危機」時代後，其畫風丕變，在後期轉以豐富色彩讚美人生，其代表作有《浴女》等。

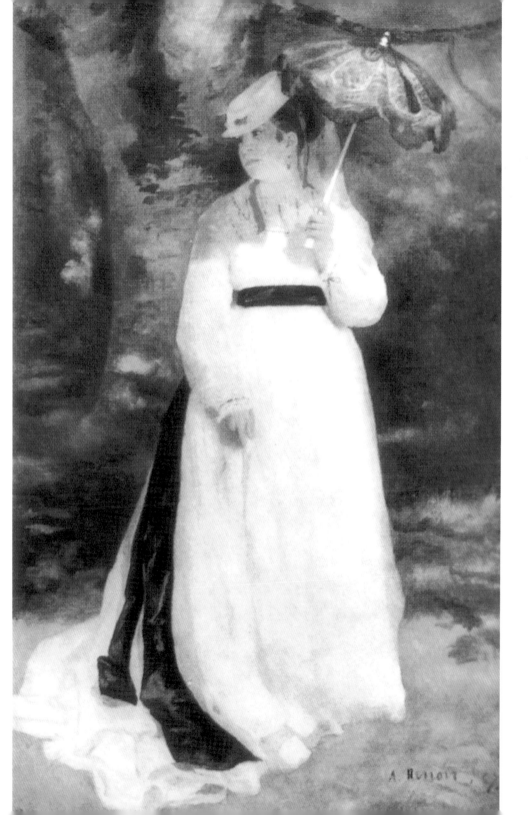

A. Renoir

梵谷
永不開花結果的愛情

文生‧梵谷（Vincent Van Gogh）生命中的女人，如流星消逝天際。

他在倫敦畫廊當店員時，遇到初戀情人愛修拉，她是房東太太的女兒，當他鼓起勇氣求婚時，愛修拉以已訂婚為由拒絕了他。

第二個闖進他生命的女人，是他暗戀已久的表姊凱特，凱特因為喪偶來到梵谷父母家中小住，梵谷深深為她閱盡人生的哀愁吸引。

梵谷帶著凱特和她的兒子在原野寫生。凱特有梵谷的陪伴，也逐漸恢復神采。直到有一天，梵谷突然激動地抱住凱特，傾訴積壓已久的愛意：

「凱特，我不能再瞞妳了，妳該知道我愛你，甚於愛我自己……說妳要嫁給我，親愛的凱特。」

心情猶未平復的凱特，驚駭地說：「不，決不，決不！」便匆匆逃回阿姆斯特丹父母家中，梵谷開始寫熱烈的哀求信，但凱特根本不拆信，梵谷只好直接跑到舅舅家敲門。

舅舅斷然拒絕梵谷見自己的女兒，冷冷地說：

「我們全家人都受夠你了！你是個浪子、懶人、鄉巴佬，簡直是忘恩負義的壞蛋，你膽子好大，竟敢追求我的女兒。」

《憂傷》梵谷 1882年紙黑色炭筆 44.5×27公分 倫敦 私人收藏

他捕捉臉部埋在瘦削兩臂裡的克麗絲汀，《憂傷》表達出「為生命而掙扎的意味」，在畫底他寫上：「何以世上獨有這一個女人絕望？」

畫家小傳

梵谷
Vincent Van Gogh 1853-1890

梵谷是荷蘭奧倫達地方的人，在巴黎期間曾受到印象派和日本浮世繪的影響。35歲時，因嚮往明亮的太陽而移居地中海畔的阿爾（Arles），以實現與其他藝術工作者共同生活，共同勉勵創作的「南法工作室」的夢想。他召來了高更與他同住。從他發病割掉自己的左耳後，數次進出精神病院。《艾魯的寢室》即是描繪在「南法工作室」期間梵谷的房間。

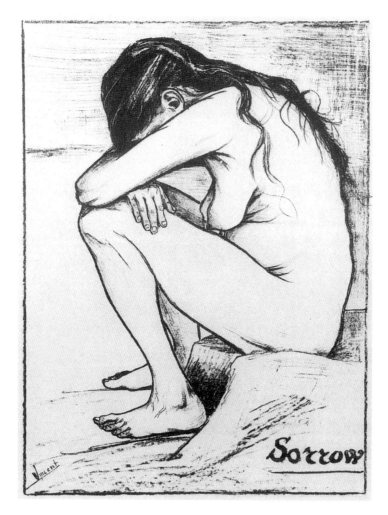

　沒想到，梵谷竟憤而把手伸到燭火上說：

　「看我的手能在火中維持多久，就讓我見她多久吧！」

　燭火立刻燻黑了他的手背，皮膚也開始迸裂，梵谷卻絲毫沒有退縮之意。

　「你瘋了！」梵谷的舅舅暴怒地衝過來奪走燭火，吼道：「滾出去，再也不准踏進我家大門一步。」

　走在深夜的街頭，他嚐到單戀苦澀的劇痛，凱特那句「不，決不，決不！」宣判了他的死刑。

<p style="text-align:center">＊　　　＊　　　＊</p>

梵谷心碎地來到荷蘭海牙，當他打算尋找模特兒時，在街頭邂逅了妓女克麗絲汀。克麗絲汀患有淋病，不僅有一個女兒，還懷著父不詳的孩子。她不美麗，一張麻臉，憂鬱的眼神盡顯憔悴年華。

梵谷誠心要搭救她，也想經歷家庭的愛與苦，同時，他意識到：「沒有愛情，帶給我巨大的痛苦；而性的不足，讓我的藝術枯竭。」

梵谷寫信告訴弟弟西奧：

「我曾告訴你，要我苦苦和孤獨博鬥，不如和妓女共同生活，這個想法至今不變。」

但是，和克麗斯汀生活使開銷變多，有時過著無錢舉炊的日子，他依然告訴自己：「我永遠不會丟棄克麗絲汀的」。

貧窮的可怕使克麗絲汀重操舊業，再度墮入過去酗酒的日子，梵谷明白，這份出於慈悲的愛終究不敵讓肚子吃飽的麵包，克麗絲汀說：「到了該散的時候！」1 年 8 個月的「家庭」生活結束了。

<p style="text-align:center">*　　*　　*</p>

直到鄰家女人瑪歌的出現，才讓梵谷初嚐被愛的甜蜜。

努昂居民本就認為梵谷是個怪異的狂人，加上和妓女同居的事早在鄉里傳開，梵谷想和瑪歌結婚，她的家人自然是反對到底，痴情的瑪歌向梵谷告白：「永遠記得，你這一生，沒有女人比我更愛你」之後，便服毒自殺了。

雖然瑪歌自殺未遂，但梵谷已成為大家眼中的敗類，雪上加霜的是，他畫《吃馬鈴薯的人》中的那個女孩絲婷懷孕了，大家不分青紅皂白指著梵谷應該負責，他只好離開這個容不下他的家鄉。

梵谷注定一生都要情場失意，即使是後來鈴鼓酒館的老闆娘亞歌絲蒂娜、以耳朵當禮物送給他喜歡的妓女娜莎，以及嘉塞醫生的女兒，都只是曇花一現。

愛人和被愛，都沒有結果的梵谷，只能在畫布上燃燒他狂熱的感情。

狂戀向日葵

向日葵的花語：仰慕、凝視著你。

傳說水花幻化成的精靈，迷戀上太陽神阿波羅，但她只能站在遠處痴痴仰望，過了 9 天 9 夜，她的腳化為根，臉變成了花朵，在時空遞變的洪流中，她依然用那不變的愛慕眼眸凝望太陽神，這段浪漫的愛情故事就是「向日葵」的由來。

梵谷則以舉世聞名的向日葵畫作，釋放他對向日葵的深情狂戀。

＊　　＊　　＊

1888 年 2 月 20 日，早春的傍晚，梵谷搭上開往普羅旺斯省阿爾鎮的火車，坐在火車上，他想起土魯茲-羅特列克的建議：「去認識南方的光和色吧！」

阿爾居民見到梵谷總是一身農夫裝扮，日出之前背著畫架衝出門，下巴急切伸向前方，眼睛裡散發著興奮，大家都叫他「紅頭瘋子」。除了郵差魯蘭先生，獨來獨往的梵谷沒有朋友。

5 月，梵谷搬到拉馬丁廣場 2 號的「黃色小屋」，他要把這裡變成藝術家殿堂，憧憬著能和藝術家朋友一起創作。

夏天來臨，那方灑滿天空的璀璨陽光，那一畦畦金黃的向日葵花田，立即捕獲了梵谷飄泊孤寂的心：

他熱愛太陽，讓它在熊熊燃燒的天空中發出耀眼光芒；同時，他也熱愛另一個太陽，植物界的太陽──富麗華貴的向日葵。（奧利耶，〈孤獨的人：文生·梵谷〉，《法蘭西藝聞》1890 年 1 月）

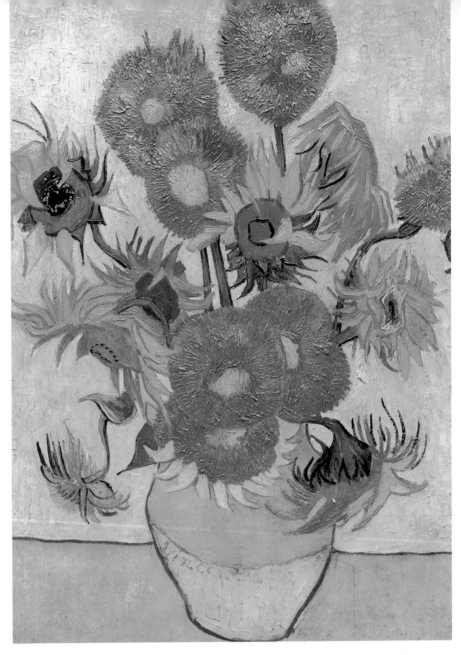

　此時，高更答應前來阿爾共同生活，更讓梵谷滿心歡喜又期待。

　　他開始買傢俱，把最舒適的全留給高更，將高更的房間裝扮得像仕女閨房；梵谷自己的房間，卻十分簡樸，只草草地塗上油漆。

　　梵谷想到，自己最愛的夏季之花「向日葵」，是熱情太陽的象徵，

於是決定繪出 12 幅如藍黃交響樂章的《向日葵》，將黃色小屋好好地裝飾一番；他不分晝夜瘋狂地畫向日葵，可是直到 10 月高更來到阿爾時，梵谷只畫了 4 幅《向日葵》。

只不過，梵谷和高更的同居時代，因梵谷割下自己的耳朵而倉促劃下句點，高更沒有辦法領受梵谷向日葵般燒灼的友情。

梵谷出院後，還複製 3 幅自己的《向日葵》要送給高更，只因高更曾讚揚：「對，這才是花！」然而，梵谷始終沒有機會交給高更。

經過割耳事件，被阿爾居民列為危險人物的梵谷，只好搬到聖雷米療養，後來再轉至奧維，負責監護照料梵谷的是嘉塞醫生，他在看過《向日葵》後向梵谷的弟弟西奧說：

「藝術史上，沒有任何東西，能和這些鮮黃的向日葵相提並論。」

與梵谷同時代的人，沒有人比嘉塞醫生更懂得梵谷的畫筆，他鼓勵梵谷多畫畫，以平撫劇烈的情緒波動，梵谷終於能為真正了解他作品的人作畫。

<center>＊　　＊　　＊</center>

其實，梵谷早在客居巴黎期間，就畫過 4 幅向日葵，但這時他捕捉的向日葵，是凋萎前的那一瞬間，彷彿在陳述內心永不妥協的堅持；到了黃色狂想的阿爾時期，他畫出 7 幅瓶中的向日葵，畫面傾注了畫家的靈魂，化身為向日葵的精靈。

「他像個偏執狂，一再描繪向日葵──如果他心中沒有某種太陽神話，那該如何解釋呢？」奧利耶寫道。

《向日葵》梵谷 1889 年 畫布 油彩 95×73 公分 阿姆斯特丹 國立梵谷博物館

今天梵谷的畫，在藝術品交易市場上屬天價級的商品；然而，百年前的梵谷，常需想盡辦法湊足買顏料的錢，常常忍受饑餓，度過沒沒無名且窮困的一生。

梵谷
割下耳朵，送給妳

　　我拚命地畫向日葵裝飾黃色小屋，希望高更能愛上這裡，喜歡我，願意永遠留下來，和我一起成立並領導「南方畫室」，打造藝術家的烏托邦夢想。

　　1888 年 10 月 28 日清晨，高更終於來到阿爾。

<div align="center">＊　　＊　　＊</div>

　　我們兩人以同樣的對象寫生，畫題互相呼應，辯論各種藝術觀念，還一起逛妓院。但好日子才不過 1 個月，我們開始發生火爆的衝突。

　　高更所欽佩的畫家，我瞧不起；我崇拜的偶像，高更惡毒詛咒。他總是叫我冷靜地作畫，但我偏愛熱血沸騰時下筆。我辯不過高更，他鋒利刻薄的舌總要把我逼到抓狂，才肯罷休。

　　前些日子，西奧寄來一封信告訴我：「高更最近賣了好幾張畫，他想離開阿爾。」我的心情沉重，難以自拔，南方畫室就要消失了。

　　那天，當我正在畫心愛的向日葵時，高更突然想為我畫像。我看著他畫的《正在畫向日葵的文生》，我明白了他對我的想法，我說：

　　「畫得真像我，不過，是發瘋了的我。」

　　他覺得我瘋了嗎？或許我是真的瀕臨發瘋邊緣。

　　當晚我們去咖啡館，我點了淡苦艾酒，但不知為

《耳朵綁上繃帶的自畫像》梵谷 1889年 畫布油彩 60×49 公分 倫敦考陶爾德藝術館

　　梵谷因割耳事件在醫院住了 14 天，回到畫室後，他畫下 2 幅耳朵綁上繃帶的自畫像，見證這場悲劇衝突的結果。

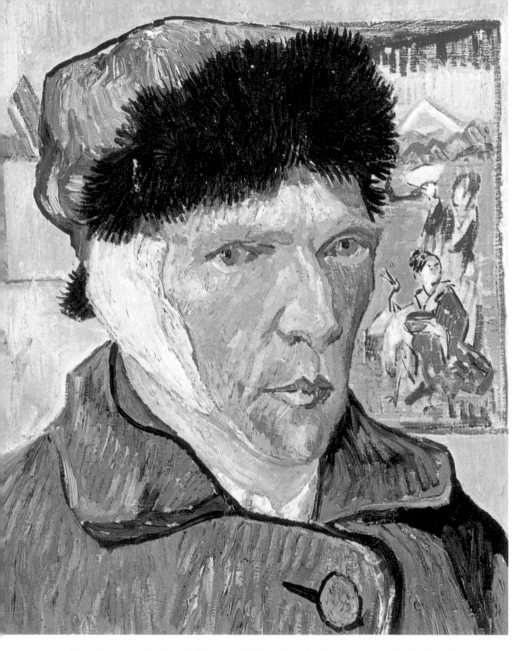

何，我突然將酒連玻璃杯，朝高更的頭砸過去。高更連忙閃開，用手臂抓住我的身子離開咖啡館。幾分鐘後，我發現我躺床上，並立刻入睡直到早上才醒來。

　　醒來後，我非常冷靜地跟高更說：「親愛的高更，我記得昨晚好像

冒犯了你。」

「我完全原諒你。」高更回答說：「但昨晚發生的事，有可能再一次重演。如果我被擊中，也許會失控還手。所以，最好讓我寫信給你弟弟，通知他我要回去了。」

從這一天起，我不只一次在半夜醒來，走進高更房間，查看他是不是偷偷離開。有時，高更會突然驚醒，發現我瞪著他時，會扳起臉來斥問我：「你是怎麼回事，文生？」

我不發一語，走出去，回到床上，再次沉睡。

12 月 23 日晚上，高更吃完飯後外出散步，我偷偷跟在他的後面，快到拉馬丁廣場時，高更猛然回頭，他看到了我手上那把鋒利的剃刀。

我在黑暗中瞪視著高更，看到他佈滿恐懼的表情，我低下頭，轉身離去。我不知道自己是怎麼走回黃色小屋，怎麼走上樓梯回到房間，更不知道怎麼拿起鏡子，然後割下右耳，用手帕包起來放在信封裡。

我依稀記得，我拿了幾條毛巾裹住流血的傷口，戴上帽子後，直接走到妓院找到娜莎。

「我帶了一樣東西要送給妳。」我說：「拿去吧！這是我的紀念品。」

你問我為什麼這麼做，我只記得她曾對我說過：

「為了證明你愛我，紅頭瘋子，你願意把這對滑稽的小耳朵送我嗎？」

我轉過身，直接回家，躺在床上，蓋上被子，蜷曲著身子睡著了。當我清醒過來，已是日落時分，我凝望著醫院的天花板，高更已離開了阿爾，離開了黃色小屋。

聖誕節的清晨，坐我床邊的西奧，一看到我醒來，竟然大哭了起來，我知道每當我需要他的時候，我親愛的弟弟西奧總會在我的身邊。

*　　*　　*

我割耳的事，還有妄想症的徵候，讓阿爾居民視我為危險的狂人，他們嘲諷我、又怕我，最後更聯名簽署請願書，要把我送進精神醫院拘禁隔離起來，這嚴重的打擊令我震顫不已。

難道，南方的夢想就這樣在我的瘋狂中出走，不可追回？

梵谷
死後永伴的兄弟情

繁星點點的夜裡

調色盤上只有藍與灰

在夏日裡出外探訪　用你那洞悉我靈魂幽暗處的雙眼

山丘上的陰影

描繪出樹與水仙花

捕捉微風與冬天的冷冽　用那如雪地裡亞麻般的色彩

如今我才明白，你想說的是什麼

當你清醒時你有多麼痛苦

你努力地想讓它們得到解脫

但他們卻不理會，也不知該如何做

也許，今後他們將會明瞭

這是美國歌手唐‧麥克林轟動一時的流行歌曲＜文生＞。

梵谷受到全球性的注目，還反映在文學、電影和學術界，更成為今日荷蘭藝術界的文化瑰寶；但這位葬在異鄉的遊子，生前不見重於當代畫壇，只有建議他拿起畫筆的弟弟西奧，生前給他無悔的支持，死後也要追隨他而去。

這裡要說的是關於一對兄弟的故事。

　　　　　＊　　＊　　＊

就在 1890 年 5 月 21 日這一天，梵谷來到巴黎北郊的奧維鎮，住

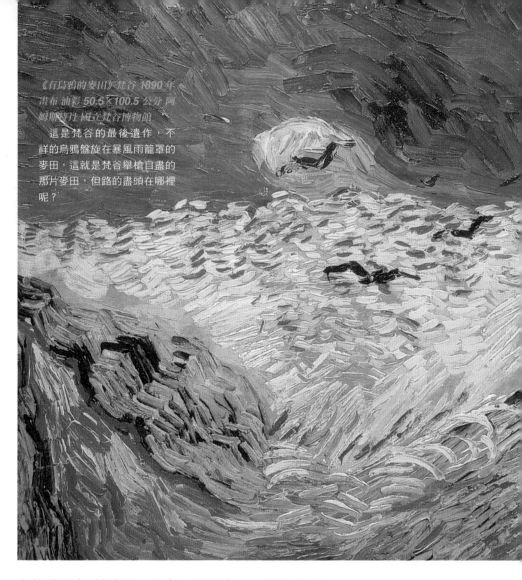

《有烏鴉的麥田》梵谷 1890 年
畫布 油彩 50.5×100.5 公分 阿
姆斯特丹 國立梵谷博物館

　　這是梵谷的最後遺作，不
祥的烏鴉盤旋在暴風雨籠罩的
麥田，這就是梵谷舉槍自盡的
那片麥田，但路的盡頭在哪裡
呢？

在拉霧酒店3樓療養，只有一張鐵床，一個洗臉臺。

　　梵谷想起西奧曾告訴他，奧維是個類似他們出生地的地方。

　　在奧維度過最後的 70 天裡，著魔似的梵谷畫出 80 多幅畫，一幅
幅狂囂蜷曲的畫面，滾滾翻騰的麥田就是奧維時期的圖騰。

　　梵谷寫信告訴西奧：「我覺得非常悲傷，不斷感覺威脅你的那場風
暴也在壓迫著我，該怎麼辦呢？」原來這時西奧經常與畫廊老闆發生爭
吵，加上長期失眠的妻子和生重病的孩子，西奧告訴他，再無能力按時

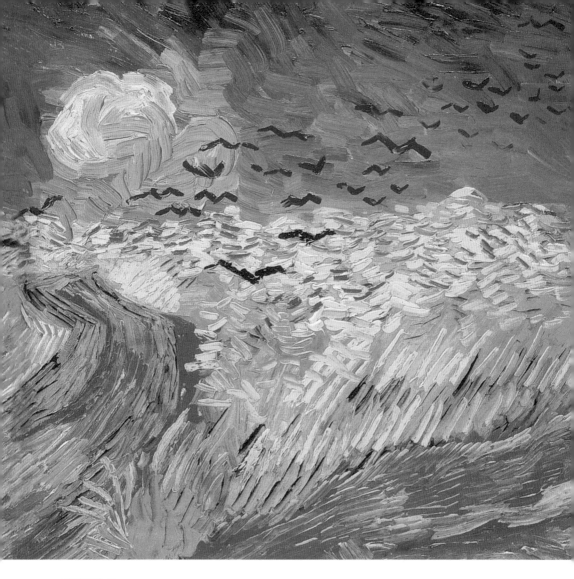

寄錢給他。

　　梵谷開始神經衰弱，不僅為西奧擔心，自己的生存也受到威脅。更嚴重的是，他和嘉塞醫生吵了一架，醫生不再來訪，絕對的孤獨折磨著他。

　　他想向世界告別了。

　　梵谷像往常一樣，拿著寫生工具，走進麥浪深處，把手槍抵在腰部，拉動扳機，槍聲迴盪在金色夕暉的麥田上空。他按住從腹部流出的鮮血，拖著沉重的步伐走回酒店。

梵谷躺在小房間裡，渾身是血，非常虛弱，嘉塞醫生決定不要取出子彈，只能趕快通知西奧來見最後一面。西奧一看到病床上的梵谷，泣不成聲。

「弟弟，不要傷心，我是為大家著想才這麼做的。」

在這最後相聚的時刻，他們開始靜靜追憶著荷蘭年少歲月的點點滴滴，西奧握著哥哥的手說：

「文生，我打算自己開一家小書店，第一次畫展就是個人畫展，文生·梵谷的全部作品，就像以前你在我家裡親手佈置的樣子。」

梵谷似想起什麼，說道：

「是啊！我的作品，我為它犧牲了一輩子，……而我的理智已半倒塌了。」

夜漸漸地深了，他悄然地說：「但願我現在就死去！」

1890 年 7 月 29 日凌晨 1 點 30 分，梵谷閉上了雙眼。

<p style="text-align:center">＊　　＊　　＊</p>

梵谷沒有了西奧，就沒有辦法創造他的繪畫生命，他們是命運上的伴侶。

葬禮之後，西奧在傷悲的壓力下崩潰了，他也患上遺傳性神經衰弱。西奧寫信告訴母親：

一個不能找到安慰也不能寫出自己的人，有多悲痛。……這悲痛還會延伸；只要活著，我就不能忘記……哦！母親，他是我最最心愛的哥哥啊！

6 個月後，西奧也走了，葬在荷蘭的烏特列支。

不久，西奧的太太喬安娜讀《聖經》時，忽然看到＜撒母耳＞章有句話說：「死時兩人也不分離」，她決定將西奧遷移到哥哥的墓旁。

今天，在教堂旁的麥田裡，梵谷兄弟的墓默默並排在牆側，墓上爬滿了嘉塞醫生栽種的常春藤，象徵著他們兩人永恆的手足之愛。

莫迪里亞尼

巴黎版《羅密歐與茱麗葉》

　　1 月寒冬刺骨，一位窮困的 35 歲畫家，高燒昏倒，喃喃囈語。當他的朋友來看他時，他的妻子只是靜靜地坐在床邊，雖然經過緊急送醫，晚上 8 點 50 分，他還是走了。

　　第 2 天黎明，悲痛欲絕的妻子從娘家 5 樓縱身跳下，殉情而死。她只有 21 歲，肚子還懷著 9 個月的身孕，兩人留下一個 1 歲的女兒。

　　這個令人感傷的巴黎版《羅密歐與茱麗葉》，要從 13 年前說起……

<center>＊　　　＊　　　＊</center>

　　義大利籍美男子莫迪里亞尼（Amedeo Modigliani），出身於猶太人的名門望族，22 歲來到藝術家的夢土——巴黎，他的風流瀟灑和高雅的貴族風度，不僅令無數女子神魂顛倒，也得到藝術家朋友的喜愛，還被稱為「蒙馬特王子」。

　　莫迪里亞尼住在蒙馬特柯藍克爾街，受到頹廢藝術家放蕩生活的誘惑，開始酗酒吸毒。在古柯鹼和酒精的亢奮效力下，他會情不自禁高聲朗讀但丁的《神曲》，甚至和女孩子裸體在廣場上跳舞，表演起鬥牛。

　　就這樣，大家都知道了「莫迪」這個人，「莫迪」（Modi）是他名字的縮寫，唸起來很像法語的「混帳」（maudit），他自己倒很欣賞這個巧合，似乎注定要扮演新稱號「混帳畫家」這個角色。

　　至於他的風流韻事，大都不超過 5 個禮拜的保存期限。

　　英國女詩人畢特麗斯，是他第一次認真談情的女人。聰明熱情的畢特麗斯，愛上的是他英俊的外表，他們一起辯論，一起喝酒，一起吸毒。

　　如果你聽到「救命啊！他要殺我」的尖叫聲，不必訝異，他們常常

暴力相向，大打出手；在這種激烈的暴風雨後，莫迪里亞尼會突然變得平靜，然後笑得像個孩子，唱起義大利歌來。最後，畢特麗斯的離去結束了這段感情。

1917 年 4 月，19 歲藝術學院的學生珍妮，闖進了莫迪里亞尼的世界。

甜蜜溫順的珍妮，與前任女友畢特麗斯比起來，個性有如天壤之別，莫迪里亞尼深深受到吸引；情竇初開的珍妮，為愛放棄學業，毅然私奔，過起幸福和諧的同居生活。

但他們之間也有吵吵鬧鬧的戲碼，她凡事聽從莫迪里亞尼的話，也不敢管他，任他喝酒吸毒再拚命作畫，所以，她經常得在深夜外出找他，失去理智的莫迪里亞尼拖著她走，或抓著她的長辮子撞向欄杆，滿心憤怒。

只要和他在一起，她別無所求，只會瘋狂地嫉妒他畫筆下的每個女人。

＊　　＊　　＊

珍妮面對這份混合幸福和暴力的愛，無怨無悔。

他們死後 3 年，在珍妮家人的讓步下，才將她的遺體移葬在莫迪里亞尼的旁邊，他們義大利文的墓碑是這樣寫的：

莫迪里亞尼，在即將達於光榮的顛峰之際，被死亡捕捉。

珍妮，把自己的一切獻給伴侶，直到燭滅燈盡。

《珍妮·赫布特尼》莫迪里亞尼 1919 年 畫布油彩 100×65 公分 紐約 古根漢美術館

這是珍妮 20 幅肖像畫中最優秀的作品，展現出莫迪里亞尼的女人原型：長脖子的女人，有著橢圓臉蛋、弧形眉毛、纖細鼻子，還有一對沒有眼珠的藍眼睛。

畫家小傳

莫迪里亞尼 Amedeo Modigliani 1884-1920

莫迪里亞尼出生於義大利比薩附近的港市利波魯諾。自幼即罹患肋膜炎、腸傷寒、結核病等，最後死於肺結核。在佛羅倫斯、威尼斯的美術學校習畫之後，前往巴黎，成為「巴黎畫派」（School of Paris）的重要畫家之一。他留下許多根據獨特人物的表情，描繪精細的肖像畫作品。代表作有《繫黑領結的少女》。

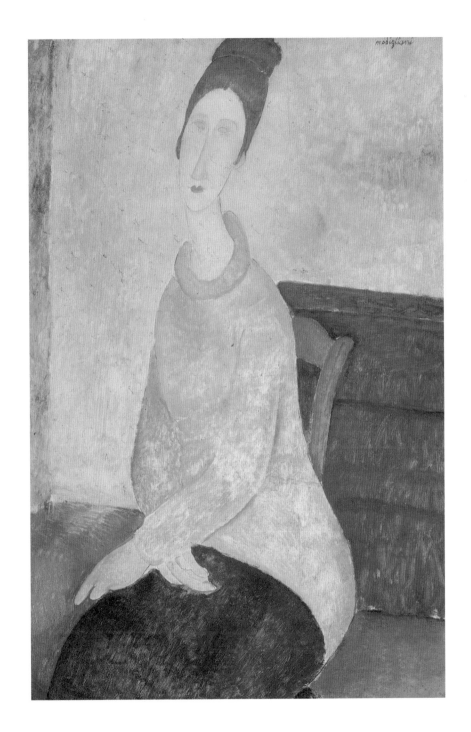

柯克西卡

布娃娃情人

　　柯克西卡（Oskar Kokoschka）決定親手埋葬這個女人。

　　他依照宗教儀式慎重地舉行一場葬禮，將這份虛擬的愛全都埋了吧！這時，有人從遠處看到這個葬禮，尖聲呼喊著跑開：

　　「殺人哪！有人慘遭謀殺啦！」

　　那個人哪知道，那下葬的女人，只是柯克西卡的布娃娃情人。

　　　　　　＊　　　＊　　　＊

　　柯克西卡拿著畫筆，目光炯然地注視這位女客戶，她是名作曲家哥斯塔夫·馬勒的遺孀阿爾瑪，她是許多藝術家愛慕的社交界美人。

　　阿爾瑪彈著琴，似乎察覺到這位年輕畫家熱烈的視線，這時，阿爾瑪突然起身一陣猛咳，柯克西卡衝上前抱著阿爾瑪，竟看到手帕上沾著血，柯克西卡強捺住心中的震撼，轉身匆忙離去。

　　不久，阿爾瑪收到柯克西卡的求婚信。阿爾瑪的丈夫生前總要求她安份扮演妻子角色，這位以挑戰言論驚動維也納畫壇的叛逆小子，自然讓阿爾瑪欣然答應追求。

　　他們甜蜜地到處旅行，《風的新娘》就是在拿波里萌生的構想，一對相愛的戀人緊緊擁抱在小船裡，四周是暗藏

《風的新娘》柯克西卡 1914年 畫布 油彩 181×220 公分 巴塞爾藝術博物館

　　他們住在拿波里一間可以望見維蘇威火山的房間，有一天，窗外海浪洶湧，激發出柯克西卡《風的新娘》的初步構圖，並畫在扇子上送給阿爾瑪當作 33 歲的生日禮物。

風雨欲來的洶湧海浪，這幅畫所暗示的預兆，很快就發生在他們的身上。

柯克西卡要結婚，可是阿爾瑪喜歡自由，當阿爾瑪發現懷孕時，卻不願意生下來，他們只有分手這一條路可走。

這時，第一次世界大戰爆發，絕望之餘，柯克西卡賣了《風的新娘》用來買馬，投筆從戎；不幸地，柯克西卡在戰場上受重傷，而阿爾瑪也嫁給了「近代建築之父」葛羅裴斯，2 年的戀情就在烽火中正式破滅。

<div align="center">＊　　＊　　＊</div>

1918 這一年，是柯克西卡最黑暗的一年。

孤獨的他，想要尋回生命的動力，於是，他寫信請女性人形師製作一具真人大小的布娃娃：

「隨信附上我設計的一系列布娃娃草圖，請你務必用最好的布料，盡可能做得像一個真正的女人。」

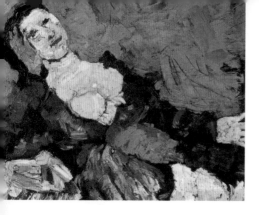

《藍色的女人》 柯克西卡 1919 年
畫布 油彩 75×100 公分 司徒加·符
騰堡國家美術館

藍色，是他的最愛，濃情的藍色
正好充份表達出他腦中那股幻想的魔
力，這個布娃娃女人似乎因此擁有了
生命。

特別是要像他的阿爾瑪。

柯克西卡焦急地等待了好幾個月，
布娃娃終於做好了。當兩個送貨男人把
箱子抬進來，柯克西卡懷著忐忑不安的
心情，從箱子裡把布娃娃拿出來。

當柯克西卡把她放在陽光下，阿爾瑪
的形象就在他的眼前活了起來。

「阿爾瑪，妳知道我正想著妳嗎？」

他細心地幫她畫上眉毛、眼睛、鼻
子、嘴巴，甚至有人說，他要把她訓練
成一個「真正的女人」，和她一起吃飯
睡覺，甚至帶她去看戲。

現在，他要在聚會的場合，向朋友正式介紹「我的阿爾瑪」，沒想到
他幾近病態的行為遭到朋友的嘲弄。受到傷害的柯克西卡，把她藏了起
來，過了一段時間，他又把她拿出來當模特兒，創作了《藍色的女人》。

朋友不斷的勸解和譏諷，讓他終於明白「她」不是阿爾瑪，他絕望
心死，舉行了這一場葬禮，將她深埋在內心深處，卻沒有停止愛她。

因為就在 1964 年 2 月，阿爾瑪死前 10 個月，柯克西卡拍了一封
電報給她：

「我最親愛的阿爾瑪，在巴塞爾的《風的新娘》，把我們永遠結合在
一起。」

這就是柯克西卡最後的情書。

畫家小傳

柯克西卡 *Oskar Kokoschka 1886-1980*

柯克西卡早期的作品，大多為刻畫心理的肖像畫，廿世紀二 年代之後，則以描繪風景為
主。第二次世界大戰期間的政治畫，流露出他對當時社會動盪的反思，晚期的畫作則大量取
材神話、宗教與文學。這位廿世紀最偉大的造形藝術家，直到去世後，才得到世人的認同與
讚賞。他雄渾豪放的氣概及充滿幻想的風格，為年輕一代的藝術創作者，帶來了深刻的啟迪
與心靈的震撼。

達利
請叫我作怪天王

　　他是家裡的小霸王，不，應該說是超級小惡魔。

　　他想唱反調的澎湃欲望，爆發出各式各樣荒謬怪誕的行徑。

　　他尿床，一直尿到 8 歲，為什麼呢？他的小腦袋瓜不受父母贈送「小車」賄賂的誘惑，決定要「故意作對」到底。見到爸媽生氣煩惱，好玩。

　　有一次，他鄭重地宣布：「我在家中的某一角落大便」，但又不說出確切的位置，讓全家大小雞飛狗跳地尋找他的傑作。為什麼呢？因為大家越手忙腳亂，他的滿足感愈大。

　　5 歲時，他把一個男孩從橋上推下去，你說他太狠毒嗎！可他自己也喜歡從高處往下跳，摔個鼻青臉腫。這又為了什麼呢？就為了獲得一種無法解釋的巨大快感。

　　7 歲時，宣佈自己長大後要當拿破崙。酷。

　　少年的他，一直把西班牙文REVOLUCION（變革）寫成RREJEBOLUZION 之類各種奇怪的拼法，讓父親擔心這孩子是不是有學習障礙。這到底是怎麼一回事？

　　原來他自有一套獨特的思維邏輯，他認為 REVOLUCION 既是「變革」之意，就不能以「正常」拼音來表達，否則就失去「變革」原來所指涉的意涵了。

　　時時刻刻都需要感受到自己和別人不一樣的達利，「變裝秀」也是他最愛的戲碼，他會把衣服撕破露出肩膀和胸部，又往身上塗滿山羊糞，然後在朋友面前「精彩演出」。

正當大家都在懷疑，他到底是不是食糞者時，他就躲在偽裝的面具後，享受大家對他怪僻行為反應的高潮裡。

他的朋友都說他是個怪物，他自己卻說：「我是神聖達利（Salvador Dali）」。

<p style="text-align:center">＊　　＊　　＊</p>

現在，來看一個櫻桃、蟲蟲和達利的故事。

當達利 9 歲時，父母把他送到鄉下好友貝皮多·皮查的家養病。皮查先生提供一個房間給他當畫室，小達利注意到房裡有一扇老木門，心裡盤算著：

「我要在這門上畫畫，畫好大好大一堆的櫻桃。」

他拿了櫻桃進來仔細觀察後，開始埋頭苦幹地畫起來，但他又想：

「畫一堆一堆的櫻桃，老套，應該弄點複雜的來玩玩吧！」

他從門的這頭畫到那端，一會兒在那兒畫一顆，一會兒又跳到這兒畫一顆，像是跟隨某種節奏跳起神祕之舞，畫完之後，圍觀的人驚訝不已，木門上的櫻桃就像真的一樣。

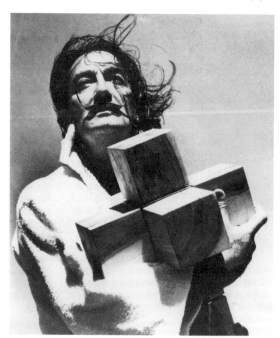

「你忘了畫櫻桃梗了！」有人提醒他。

達利便拿起桌上的櫻桃，吃了起來，然後把梗黏在畫上，現在，那幅櫻

達利的相片
卡塔拉·羅卡攝影
西班牙超現實主義畫家達利的名言：我與瘋子的最大差別，就是我不是瘋子。

桃畫看起來更具真實的立體感。

「對了！」達利看著門上蛀蟲的洞出現在櫻桃畫裡，就好像是真櫻桃被蟲咬的洞一樣，這觸發他實驗另一項浩大的工程。

他開始把畫中櫻桃的蟲子挑出來，把它放在真櫻桃被蟲咬的洞裡；再把剛從這粒真櫻桃裡挑出來的蟲子，放進畫中櫻桃的洞裡。就在達利奮力兩邊挑蟲出洞，進行一場蟲蟲交換大戰時，皮查先生早已站在達利的後面觀察了好一陣子。

達利抬起頭來，被他的表情嚇了一跳，心想：

「以前，皮查先生看到我的畫時，總是搖頭大笑，今天他怎麼沒有笑？」

只見皮查先生口中喃喃自語：「這小子真是個天才！」後就悄悄離開。

這句話深深烙印在達利的心中，深信自己真能完成「非同尋常」的作品，「總有一天，全世界的人都會為我的天才感到震驚。」

<p style="text-align:center">＊　　＊　　＊</p>

怎樣？嚇到你了嗎？不能不佩服他的鬼才吧！

你說他不正常？！小達利聽了，肯定會開心地大笑，因為如果你說他和一般人一樣，他可是會氣得大哭。他的人就和他的作品一樣，只有4個字，驚世駭俗。

畫家小傳

達利 Salvador Dali 1904-1989
二十世紀至今，西班牙藝術大師達利始終享有「當代藝術魔法大師」的盛譽。他所創造的奇怪、夢魘般的形象，不僅啟發了人們的想像力、誘發人的的幻覺，且以非凡的力量，吸引著觀賞者的視覺焦點。達利的創作素來爭議不斷，不論外行人或評論家，都對他的作品既著迷又生氣。他所創造的藝術典型千變萬化，有對事物的批判反動，也有對宇宙萬物的深刻探索。喜歡他的人讚揚達利是文藝復興時期以來最偉大的藝術家，討厭他的人不屑他過度追求金錢的態度。他能在不同領域、不同年齡與階層、鑑賞品味各異的人群中，擁有歷久不衰的美譽，足見他對當代藝術影響之深且大。

馬格利特
母親的自殺和蒙面人

那天晚上，我最小的弟弟半夜醒來，發現房間裡只有自己一個人，媽媽不見了，弟弟的喊叫聲把我們全家都從睡夢中吵醒。我們著急地找遍屋裡屋外，都沒有看到她的人影。

正在猜測到底發生什麼事情的時候，發現大門外和走道上有幾個可疑的腳印。我跟著大人沿那些腳印走到了松貝爾河的橋上，心裡升起一股不祥的預感：

「難道她跳河自殺了？！」

當他們從河裡撈起母親的屍體時，我看見睡衣就纏繞在她的臉上。

到底是松貝爾河水流的衝擊力造成睡衣翻起才蓋住她的臉？還是她自己用睡衣把眼睛遮住，不去看她眼前所面臨的死亡恐懼？沒有人知道。

母親的死因是個謎，大人們也一直避免在我們小孩子面前談論。那天晚上，夜風吹在我身上，看著濕淋淋半裸著的母親躺在河邊，一切是那麼地不真實。

我只記得，我好像變成劇戲裡眾人注目的焦點，大家對我這個「死去女人的兒子」投以同情的眼光，這讓我內心深處升起一種無法言喻的驕傲感，那年我 14 歲。

*　　*　　*

自殺母親的最後影像，不曾完全消失，而殘留在馬

《戀人》馬格利特 1928 年 畫布 油彩 54×73 公分 紐約 私人收藏

馬格利特說：「當畫作裡如詩般的形象，被理解而受歡迎的時候，是世界上最神祕、最美，且充滿光明的感受，你也來體會這樣的感覺吧！」

格利特（René Magritte）作品的意象中，河流、女屍、掛在衣架的睡衣、蒙面紗等。尤其引人注意的是，出現好幾幅蒙面人。

電影中的蒙面俠，偽裝時會用布或襪子把頭包起來，有人說，或許馬格利特是受到電影裡這種蒙面印象的強烈影響，與看見睡衣裹住母親之臉的恐懼無關。

總之，1925-1930 年這個時期，馬格利特的繪畫趨勢被稱為「蒙面人時期」，恐怖、感傷、怪異、神祕主宰著大部份的晦暗畫面。

《戀人》是最典型的代表作，隔著面紗接吻的戀人，是告訴我們愛情是盲目的？還是看不到對方更顯神祕美感？又或者是要戀人們不要用

眼睛，而是要用心去體會愛情的美好？

天蠍座的人，外表看來似乎神祕莫測，對神祕詭異或具破壞性的事物特別有所偏好。馬格利特在真實的日常生活中，也似乎喜歡搞神祕，以「蒙面人」的樣子出現，這話怎麼說呢？

首先，他刻意讓自己看起來平凡無奇，和妻子過著固定習慣的生活，從未製造過醜聞。馬格利特的作風，和同為超現實主義畫家行為怪異的達利比起來，屬於完全不同典型的兩種人類。

尤其再加上他不喜歡太顯眼的裝扮，成功地將自己偽裝成一個普通人，好隱藏起自己酷愛顛覆的天性；這是不是又讓人聯想到，馬格利特像極了他畫中那個常常以中產階級服飾高帽子加黑西裝出現的男人，在都會的面具之下有著不為人知的祕密。

<p style="text-align:center">＊　　＊　　＊</p>

馬格利特謎樣的作品，擅長將日常生活中的人事物，重新組合在畫面上，告訴我們一個不尋常的影像世界，那些超現實的意象能夠喚起我們的潛在意識。他自己曾說：

我們眼睛所看見的事物，都隱藏著其他的東西，而我們總是想要知道所見之外的隱藏事物。

蒙面的畫家 ＋ 蒙面的畫作 ＝ 致命的神祕吸引力。
喜歡神祕嗎？歡迎到馬格利特的超現實世界一遊。

畫家小傳

馬格利特 *René Magritte 1898-1967*
出身比利時的馬格利特，是二十世紀最傑出的超現實主義畫家。他的繪畫往往賦予平常熟悉的物體，一種嶄新的意義與象徵，引領觀賞者進入感官的神祕世界。馬格利特的繪畫技巧極為精密，其逼真的寫實主義手法，與物體不按常規的擺放方式，形成了嘲弄般的對比。他的繪畫從有趣到怪誕，不著痕跡地表露了他的慧黠及睿智，更鞏固了其在超現實主義史上，不容忽視的地位。

畢卡索
和平鴿之父

　　小畢卡索（Poblo Ruiz Picasso）開口學說話，第一次說的都是匹茲匹茲（PIZ），西班牙話 PIZ 就是鉛筆 LAPIZ 的縮音。好像小畢卡索一開口，就要拿筆畫畫的意思。

　　小畢卡索不愛上學唸書，除非父親和老師答應可以帶他喜愛的鴿子到教室，畫他的鴿子，因為鴿子與鳥籠是他童年甜蜜的幻想世界。

　　畢卡索家面對著一片草地，白色的鴿子追逐覓食，飛翔天際。畢卡索的父親也是個畫家，特別喜歡畫鴿子，小畢卡索看著父親那幅巨大油畫，大籠子裡關著成百成萬的鴿子。這其實是個誇張深刻的童年印象，因為事實上籠子裡只有 9 隻鴿子而已。

　　在父親的指點下，鴿子也成為小畢卡索的畫畫主題。9 歲時，他畫了一張鴿子圖，一群鴿子飛在鬥牛場上。後來畢卡索自己說：「說來可笑，我從沒有畫過『兒童畫』，從來沒有，甚至在我還很小的時候也沒畫過。」

　　13 歲時，他因為畫了幾張逼真的鴿子圖，父親要他幫忙在自己畫作裡的鴿子畫上腳，誰知小畢卡索畫得太好了，當下，父親把畫筆交給他，從此不再畫畫。

<p style="text-align:center">＊　　＊　　＊</p>

　　他和鴿子的緣份，還不僅止於此。今天我們看到的「和平鴿」形象，便是出自畢卡索之手。把鴿子作為世界和平的象徵，當始於畢卡索。

　　1940 年，希特勒攻占法國，滯留巴黎的畢卡索正為此心情低落時，有人敲門，只見鄰居老人手捧滿是鮮血的鴿子，含淚對畢卡索說：

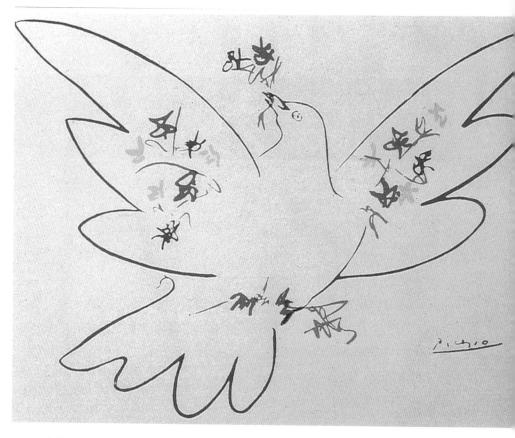

「先生，請您畫一隻鴿子給我。」

「發生了什麼事？」畢卡索看著死鴿問道。

原來，這位老人的孫子得知父親戰死在保衛巴黎之戰，心中充滿憤怒仇恨。

平時，他的孫子把白布條綁在竹竿上，用來召喚引導他養的鴿群，現在他想到白布條代表投降，於是他改綁紅布條；顯眼的紅布條被德軍發現了，竟把他扔到樓下，橫死街頭，還用刺刀把鴿子全部刺死。

「畢卡索先生，求您畫一隻鴿子給我，紀念我那慘遭法西斯殺害的可憐孫子。」老人語帶哽咽地請求。

畢卡索內心悲憤，一邊安慰老人，一邊提筆就畫出一隻飛翔的鴿

子，成為日後《和平鴿》的雛形。

畢卡索反對侵略戰爭，為促進世界和平而努力。

1949 年，法國共產黨在巴黎召開世界和平大會，身為黨員的畢卡索，以石版畫《和平鴿》作為共產黨的宣傳品，那個頭上有一飛鴿的美麗少女影像，被大量翻印發行到世界各地。同年，弗蘭絲娃為他生的女兒，也取名「巴洛瑪」（Paloma），西班牙文就是「鴿子」之意。

1950 年，他又為在華沙召開的世界和平大會畫了《飛著的鴿子》。這隻銜著橄欖枝的鴿子，根據《舊約·創世紀》記載：上古洪水之後，諾亞從方舟上放出一隻鴿子，讓它去探明洪水是否退盡，上帝讓鴿子銜回橄欖枝，表示洪水退盡，人間尚存希望。

當時，智利著名的詩人聶魯達，把這隻希望之鴿叫做《和平鴿》，從此，鴿子才正式被世人公認為和平的象徵。聶魯達說：

畢卡索的和平鴿展開翅膀，

飛翔在世界各個地方，

任何力量也不能使牠們

停止飛翔。

畫家小傳

畢卡索 *Poblo Ruiz Picasso 1881-1973*

在十九、二十世紀交替之際，巴黎正匯集了由世界各地蜂擁而至的青年畫家，他們一面吸取印象派後期畫家的養分；一面積極研究來自亞、非、中東藝術的精髓，邁步為現代藝術劈開光彩奪目、變化萬千的新天地。而在這波史無前例、劇烈變動的競賽中，毫無疑問地由畢卡索拔得頭籌。不僅因為他開創了立體主義、打破歷來的繪畫造型法則，更由於他游刃有餘地遊走於各畫派、風格間的卓越才華，不論新古典主義、超現實主義、象徵主義，或是構成主義，任何形式與畫風，都融入了他那隨機、自然組合的畫布上。他的作品涵蓋了繪畫、陶瓷、雕塑、拼貼等作品。

畢卡索

這是你們的傑作

《格爾尼卡》是暴力戰爭下的控訴品。

西班牙共和政府委託畢卡索，為巴黎世界博覽會的
西班牙館創作裝飾壁畫。畢卡索正在想要以什麼作為主

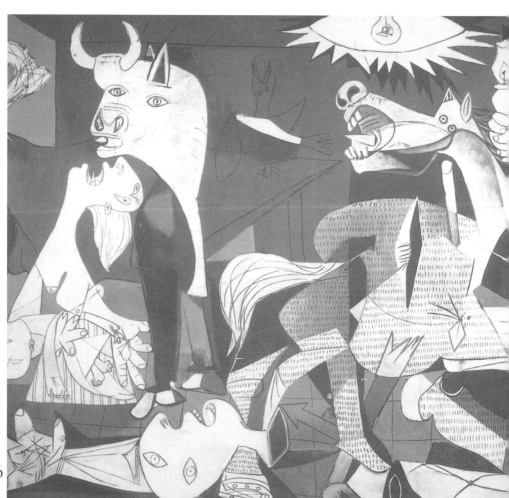

題時，1937 年 4 月 26 日，西班牙佛朗哥反政府軍勾結德國法西斯份子，為了試驗新式炸彈的威力，竟然瘋狂轟炸西班牙北部古都格爾尼卡，造成 1654 人死亡 889 人受傷的慘劇。

在巴黎聽到新聞的畢卡索，震撼不已，當下決定以此主題創作一幅規格宏大的壁畫，向全世界的人控訴德國法西斯的罪行。他說：

「我是個畫家，更是個正直的人，揭露邪惡也是我的義務。」

畢卡索穿著一條短褲，站在梯子上廢寢忘食地作畫，他的情婦朵拉‧瑪爾用相機拍下全部過程，作為《格爾尼卡》誕生的真實見證。

《格爾尼卡》裡代表殘暴的牛頭，表情麻木，代表人民的戰馬，怒目嘶鳴，最引人注目的是，那抱著慘死嬰孩無淚仰天的母親，以及從被

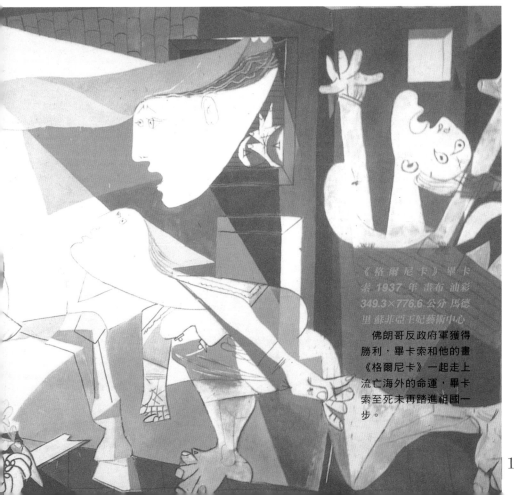

《格爾尼卡》畢卡索 1937 年 畫布 油彩 349.3×776.6 公分 馬德里 蘇菲亞王妃藝術中心

佛朗哥反政府軍獲得勝利，畢卡索和他的畫《格爾尼卡》一起走上流亡海外的命運，畢卡索至死未再踏進祖國一步。

燒房子裡掉下的絕望女人。這種表現形式，正符合畢卡索說的：

「如果我想表現戰爭，一定會用一架衝鋒槍。」

<center>＊　　＊　　＊</center>

1940 年，巴黎淪陷後，德軍將領經常參觀巴黎的畢卡索藝術館，以顯示自己的藝術品味以及珍惜藝術品的高貴修養。

一天早晨，畢卡索親自站在入口處，把他的《格爾尼卡》複製品發給前來參觀的德國軍人，這個舉動讓在巴黎遭受冷落的德軍受寵若驚，更何況，這可是一幅藝術價值極高的名畫。

這條大新聞立即吸引了大批記者趕來採訪，剛好這個時侯，一個德軍「蓋世太保」指著這幅畫問畢卡索：

「這是你的傑作嗎？」

沒想到，畢卡索面色冷峻，回答：「這是你們的傑作！」

這罵人不帶髒字絕妙的雙關回答，當下使德軍將領個個訝異得說不出話來。但是，畢卡索和他那惹人厭的畫，立刻成了德國納粹的眼中刺，把他列入黑名單，一言一行都受到嚴密的監控。

<center>＊　　＊　　＊</center>

《格爾尼卡》接著到世界各地進行海外巡迴展出，每到一個國家，都引起巨大的迴響，也碰到過幾次「暗殺」，還好沒有成功。

第二次世界大戰爆發，西班牙淪入法西斯之手，為了保護這幅偉大的作品，正在美國展出的《格爾尼卡》經畢卡索同意，「借」給了紐約現代藝術博物館。

沒想到，一「借」40 年，雖然二次大戰早已結束，但美國仍以各種藉口不還《格爾尼卡》，直到畢卡索死前，還是沒等到它回歸的一天。

西班牙政府護產心切，當然不死心，想盡辦法敦促美國歸還《格爾尼卡》，直到 1981 年，才祕密運回踏上故鄉西班牙的土地；但由於西班牙才剛邁向民主化，極右派蠢蠢欲動想引發政變，為了防範恐怖份子的攻擊，才剛結束流亡命運的《格爾尼卡》，只好隔著防彈玻璃罩和國人見面。

畢卡索

變色蜥蜴的變色愛情

畢卡索的母親，在他小時候常常向別人誇讚說：

「他漂亮得既像天使，又像魔鬼，任誰都忍不住想多看他兩眼。」

這句話，正說明了畢卡索一生對女人的致命吸引力。

女人，是畢卡索的繆思女神，而對他生命中的七個女人來說，他是天使和魔鬼的化身，奧爾珈和朵拉因他而精神崩潰，瑪麗和賈桂琳選擇自殺。

畢卡索多變的風格，人稱「變色蜥蜴」，正如他多變的愛情史。

＊　　＊　　＊

（一） 初戀情人：費爾南德・奧利維葉

23 歲的畢卡索，還是個住在蒙馬特被稱為「洗衣船」的窮畫家。有一次，鄰家女孩費爾南德到樓下水龍頭裝水，畢卡索對她一見鍾情。

兩人一起過著縱酒吸鴉片的生活，同時也告別他陰鬱的「藍色時期」畫風，進入溫柔的「粉紅色時期」。

（二）第一位真正愛的女人：伊娃・果爾

伊娃是朋友的情人。他親暱喚她「伊娃」，暗示她是他第一位真正愛的女人，他說：「我很愛她，我要把她名字寫在我的畫裡。」畢卡索真的在一幅畫上寫：「我愛伊娃」。

但說也奇怪，畢卡索總是將他的女人搬上畫布，卻獨漏了伊娃。沒幾年，她因肺結核去世了。

（三）第一任妻子：奧爾珈‧柯克洛娃

當畢卡索在羅馬為俄羅斯芭蕾舞團設計布景時，愛上了芭蕾舞者奧爾珈，隔年正式結婚。奧爾珈喜歡過上流社會的生活，畢卡索也一改作風，跟著打入沙龍社交圈，也開啟他「新古典主義時期」的畫風。

後來，畢卡索開始尋歡作樂，奧爾珈發瘋，以離婚收場。

（四）青春洋溢的少女：瑪麗‧泰瑞莎

頗負盛名的畢卡索，看見她從地鐵站走出來，忍不住抓住她的手說：「小姐，妳長得太漂亮了，我很想為妳畫畫，我是畢卡索。」她，只有 17 歲，而畢卡索 46 歲。

和瑪麗在一起，是畢卡索最放縱情慾的快樂時光。畢卡索大膽把人體分離再重組，出現獨特的創作風：「變形時期」。畢卡索死後 4 年，在他們相逢五十周年紀念日裡，她在車庫上吊自殺，享年 68 歲。

（五）剛強迷人的攝影師：朵拉‧瑪爾

他們相識在一家咖啡館，朵拉是一個個性剛強的攝影師、畫家兼模特兒，兩人是相知相惜的心靈伴侶。當畢卡索另結新歡，她因抑鬱症住院療養。

（六）優雅自信的女學生：弗蘭絲娃‧姬羅

畢卡索和朵拉等人在餐廳吃飯時，注意到鄰桌兩位美麗的女孩，他情不自禁過去自我介紹，那位像古希臘美女的女學生叫弗蘭絲娃。

10 年後，弗蘭絲娃帶著兩個孩子回巴黎，後來再婚，移居美國。她是第一個也是唯一一個有勇氣主動離

《哭泣的女人》畢卡索 1937 年 畫布 油彩 60×49 公分 倫敦 私人收藏

畢卡索對朵拉最後的記憶，除了哭泣，還是哭泣。第一任妻子奧爾珈和朵拉，因他而精神崩潰。

開畢卡索的女人。

（七）第二任妻子：賈桂琳・洛克

畢卡索在一家陶瓷店認識了她，她是店員，一位帶著 4 歲女兒的年輕離婚婦人。她打理畢卡索的一切事務，並將自己的意志奉獻給他，只求能留在他的身邊。

在畢卡索去世 13 年後，沉溺悲傷無法自拔的賈桂琳，朝太陽穴開了一槍，自殺身亡。正應驗了畢卡索的預言：「我死的時候，將像海難一樣。一艘巨輪下沉，周圍許多人會和它一起沉沒。」就在畢卡索葬禮的當天，他的孫子由於不准參加爺爺的葬禮，喝漂白水自殺，他的兒子，也隨後自殺。

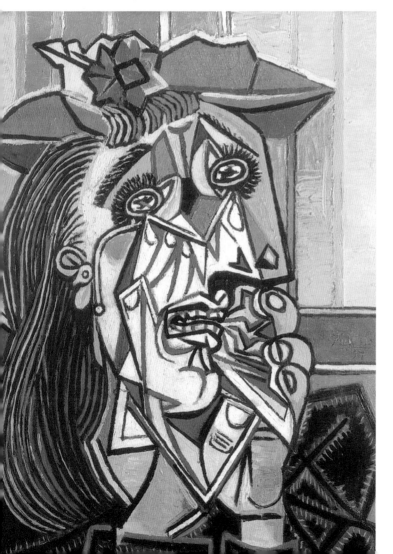

畢卡索
你畫的怎麼一點都不像

誰能「有幸」被畢卡索設定為假想敵？就是野獸派的馬諦斯。

馬諦斯用色艷麗，在看似亂塗亂畫的繽紛彩色畫布上，蘊藏無限活潑和諧的生機。聽說，畢卡索每次在馬諦斯的畫室看了他的畫之後回家，心情就會很惡劣，然後一直逼問自己的兒子：

「爸爸和馬諦斯，誰比較天才？」

1906 年，當馬諦斯因《生命之喜悅》而聲名大噪，畢卡索馬上就以《亞維儂姑娘》回應，畢卡索曾說：

「沒有人看馬諦斯的畫，比我看得更仔細；也沒有人看我的畫，比馬諦斯看得更仔細。」可見馬諦斯也將畢卡索視為較勁的對手。

畢卡索看見馬諦斯顛覆人體的自然色，畫得又藍又綠，他就將他畫布上的模特兒形體，先進行變形遊戲，再依照自己的想法重新建構成立體形，這就是立體派的形成。

但立體派恐怕不是每個人都喜歡，或者這樣說吧，不是每個人都看得懂的，這麼說當然是有原因的……

<p style="text-align:center">＊　　＊　　＊</p>

有一天，畢卡索正在家裡的陽台上乘涼休息，一個小偷悄悄地潛入他的房子裡面。當這個小偷偷完東西，

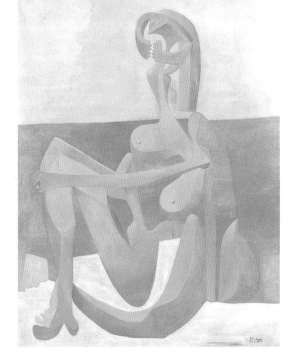

《海邊浴女》畢卡索 1930 年 畫布 油彩 163.2×130 公分 紐約 現代 美術館

你看得出畢卡索畫的浴女五官長什麼樣子嗎？這是他以超現實的方法畫出來的浴女，以奇形怪狀表現性感。其實，這是他幫第一任妻子奧爾珈畫的，此時兩人關係開始出現裂痕，因為當時畢卡索正在與瑪麗發展祕密戀情，讓她整天疑心疑鬼，暴怒不已。

正要逃走時，剛好被畢卡索的女管家撞見。

這位機靈聰慧的女管家，拿起鉛筆和紙，迅速地把小偷的樣子畫下來，畢竟在世界知名的繪畫大師家裡工作多年，多少也耳濡目染受到藝術陶冶，畫個樣子應該不成大問題。

畢卡索本人也是目擊證人之一，他在陽台上一看見小偷，當然就順手把小偷的樣子畫下來。

他們到警察局報案時，都交出了自己的「小偷速寫畫」。

結果，警察先生看見兩人畫的如此不同，不知該如何是好，乾脆各自按照兩人的畫，將樣貌有點相像的嫌疑犯都帶來讓他們指認。

結果，依照畢卡索的畫像，竟然有一大批的人被帶到了警察局；而依照女管家的畫像，很快就鎖定到真正的小偷。

這麼說來，畢卡索的畫像比女管家畫的還不像，是的。那畢卡索的畫遠不如他的女管家？話不能這麼說。

因為女管家畫的是小偷的真實形象，而畢卡索畫的卻是小偷的藝術形象。只能說畢卡索的畫藝術性高，若要靠它發揮實際有用的抓小偷功能，那就只有考考各位警察先生的想像力了。

康丁斯基
偶然

大家都稱我康丁斯基（Wassily Kandinsky）是抽象畫的創始人，我是怎麼發現那些心中的色彩和線條的？兩個字而已，偶然。是的，就是偶然。

*　　　*　　　*

1908 年，我和我的情人明特爾來到慕尼黑南部，一個如畫如詩的小鎮莫瑙。木屋座落在山坡地上，教堂塔樓點綴其中，有一種說不出來的韻律美感，眼前的大自然就是我創作的靈感泉源。

我們決定在這裡買房子一起生活，在花園種花鋤草享受隱士的生活。

我畫了一幅從窗戶看出去的花園景致，植物形象被歸納成色塊，根本看不出它原來的樣子，但這是一幅充滿動感和生命力的畫，我心裡非常快樂。當時的我，並不知道這幅畫已經朝著抽象藝術的目標接近。

下一次純屬偶然的體驗，才終於使我找到繪畫的目標。

我記得那是個黃昏時刻，經過一整天的作畫，剛從外面畫完畫回家，我還醺醺然地在完成作品的喜悅狀態中，當我踏進家門，在幽暗的光線下，猛然看到一幅畫，就掛在牆上，散發出一股神祕美妙的光亮。

我無法理解究竟看到了什麼，便走近仔細一看，我

只看到形與色，分辨不出畫的究竟是什麼東西。

「這是誰畫的？畫的是什麼呢？」

下一秒鐘，我赫然發現，原來它是我的畫，只是被倒過來掛而已。

隔天早上，我試著再次回想昨天那令人驚喜的印象，卻都無法全部找回來。我感到沮喪極了，到底問題出在哪裡？

「對了！再把它倒掛看看。」

沒有用，我還是從畫布上看出了我畫的內容，昨天一剎那呈現的美感消失了，為什麼呢？「啊！」我明白了，「是具象損害了它的美。」

但我進一步想到：

「那麼，將現實形象從畫布上消除之後，取代它的會是什麼呢？」

最後我思索到：應該是純抽象的點、線、面反而能傳達內心情緒，所以，我開始有意識地以抽象表現取代具象形體。1910 年，我創作了第一幅抽象水彩畫，以線條和色塊傳達我微妙的精神世界。

＊　　＊　　＊

自從 1896 年，我參觀在莫斯科舉辦的法國印象派畫展，莫內的《乾草堆》系列征服了我，讓我辭去了大學法律系講師的工作，前往慕尼黑走上畫家生涯；到那個黃昏，我與色彩的奇妙經歷，使我的色彩更大膽明亮，更趨於抽象。

第一次世界大戰的爆發，我體認到巨變中的世界形象不可恃，「當宗教、科學與道德被撼動時，人們就會把目光從外在世界轉向審視他自己。」藝術不再是真實再現，而是內在心靈的顯現，我終於找到了康丁斯基自己的面貌。

畫家小傳

康丁斯基 Wassily Kandinsky 1866-1944
康丁斯基是俄國畫家，也是抽象畫的拓始者之一。他的創作從野獸派出發，從梵谷、塞尚、高更和馬諦斯等人吸收知識，但之後就意識到要達到藝術的成熟境界，必須要自闢蹊徑。1909 年他擔任「新藝術家協會」的主席，致力於推展各種不同的畫風。然而由於與會員間的歧異逐漸增加，導致與馬克在 1911 年 12 月分手，其後各自以「藍騎士」為名，組織當代藝術的兩項重要展覽。從此康丁斯基的畫風日益抽象，並且加入濃厚的音樂元素，從而走出自己獨特而深刻的創作之路。

夏卡爾
我的愛人飄在半空中

你看夏卡爾（Marc Chagall）的畫，有人飛上天空、身體倒轉過來、臉色變綠，這和夏卡爾使用的故鄉語言「意第緒語」大有關係：

「到別人家訪問」，意第緒語怎麼說？就是「飛越了房子」。

「深深地感動」，意第緒語說：「我的身體倒轉過來」。

「長久祈禱之後的狀態」，意第緒語說：「那人已經變成了綠色和黃色」。

這使他的畫增添不少童話意境。夏卡爾出生在俄國比帖布斯克鎮一個猶太人家庭中，父親以賣魚為生，生活雖困苦，但在他的記憶裡，這是一個充滿樂趣的小鎮。

夏卡爾作品夢幻的抒情魅力，就是根源於這塊甜蜜的故鄉。所以，他的題材往往是對故鄉的回憶或猶太神話，而戀人主題更是他最瑰麗的一頁。

*　　*　　*

19 歲的夏卡爾，到聖彼得堡學畫。1909 那一年，他回家省親時，邂逅了蓓拉，當他看到蓓拉孤獨地站在橋上，當下，夏卡爾感到這個女人終將成為他的妻子：

「她的沉默屬於我，她的眼神也屬於我，我覺得她像是早就認識我了。她知道我的童年，知道我的現在，知道我的未來。」

觸動夏卡爾內心深處的那雙美麗眼眸，日後真如他所言「成為他的靈魂」。

蓓拉出身於珠寶商家庭，兩人剛認識時，她想到莫斯科接受訓練成

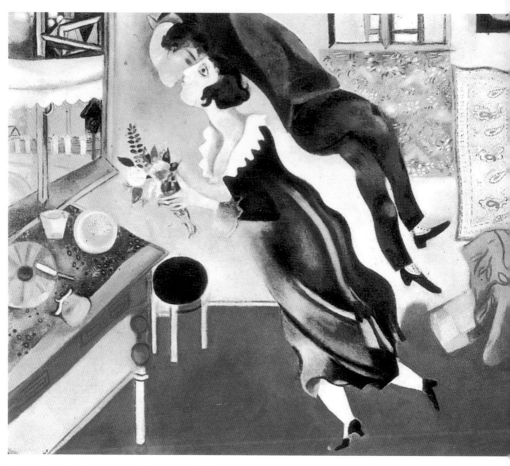

為一名女演員，兩人因夏卡爾遠赴巴黎而相隔兩地，但第一次世界大戰
卻成全了他們的愛情，兩人回到家鄉重聚，使他們有情人終成眷屬。

就在結婚那一年，夏卡爾的 28 歲生日，是他告別單身的最後一次
生日。

蓓拉在散文集《邂逅》裡提到，每逢夏卡爾生日，她會用各種花朵
或五彩繽紛的東西來裝飾兩人的房間。

「1915 年我生日那天，蓓拉帶花束來，這個現實馬上在我的心
中，起了一種化學變化。」夏卡爾回憶道。

當蓓拉開始佈置生日宴時，只見夏卡爾迅速拿起畫筆，擠出顏料，

要求她保持固定姿勢，以便為她畫下這一刻情影。

「你以色彩的風暴擄獲了我的心，我倆合而為一，在裝飾十分漂亮的房裡朝窗邊飄去，彷彿隨時要飄出窗外似的。」蓓拉如是想著。

《生日》畫裡，充滿愛意的夏卡爾和蓓拉，手牽著手飄浮在半空中接吻，夏卡爾在自傳中說：

「我只要打開窗戶，愛、花還有藍色的空氣，就會隨她一起飛進來。」

有好長一段時間，蓓拉就這樣飄浮在夏卡爾的畫布裡，隱喻愛情的微醺喜悅。

*　　　*　　　*

「飛翔情侶的表現，便是分享幸福的快樂，合而為一的狂喜，也是一種放懷宇宙，與自然同在的歡悅的完美象徵。」評論家如是說。

夏卡爾的畫雖充滿超現實的夢幻，但夢的要素卻來自現實的人間愛情。這個飄浮在半空中的接吻，直接打動人心，夏卡爾無疑是超現實主義畫家中，最浪漫喜悅的巨蟹座詩人。

《生日》夏卡爾 1915 年畫布 油彩 81×100 公分紐約 近代美術館

1944 年，蓓拉因感染濾過性病毒過世，這個沉重的打擊讓夏卡爾無法提筆作畫。後來，當他認識一位擔任他翻譯的英國女子維琴尼亞時，曾對她說：「妳一定是蓓拉派來照顧我的！」

畫家小傳

夏卡爾 *Marc Chagall 1887-1985*

被稱為「巴黎畫派的巨匠」和「超現實主義的先驅」。他把由想像力所創造出來的世界，用美麗的色彩描繪出來。到了晚年，他提倡「色彩就是愛情」的理念，更增添了畫面的光輝。由於他是猶太裔的俄國人，所以有探求新約聖經和舊約聖經的傾向，以宗教作為主題的作品也不少，他在法國留下了《聖經之呼聲的美術館》這幅經典之作。

克利

一邊換尿布，一邊構思

你能想像，一個男畫家穿上圍裙，煮菜、打掃、帶小孩的樣子嗎？

保羅・克利（Paul Klee）就是能屈能伸的新好男人代表。

克利 27 歲和鋼琴家黎麗結婚時，還未有名氣，兩人決定女主外男主內，經濟擔子由妻子負責，家事育兒歸克利去做，克利當「家庭主夫」一當 15 年。但如果你同情克利的遭遇，以為他一定手忙腳亂，鬱鬱不得志，那可就大錯特錯了！

＊　　＊　　＊

熱愛家庭的克利，烹飪和養貓是他的兩大嗜好。

他的烹飪技術，可是五星級飯店廚師的水準。原來，他是在度假時向大飯店廚師學來的，再加上他在家苦心研究烹飪，看是要吃義大利菜或法國菜，請客設宴，都沒問題。

煮菜好得讓人沒話說，整理家務的功力，更令全天下家庭主婦咋舌。克利的兒子菲立克斯回憶說：

「我的父親喜歡整理，凡事一絲不苟，如果遺漏了細節，就感到不安，這應該是典型瑞士人個性使然；也可能是因為他曾操持家務，養育子女，而養成整理瑣事的習慣吧！」

《喜劇式的幻想劇「乘船」的戰鬥場面》克利 1923 年 油畫 水彩 37.5×50 公分 私人收藏

線條的魔術師克利，是 20 世紀最偉大的抽象畫家之一。這幅畫像不像你夢中所看見的情境，有一隻與船夫搏鬥的怪魚，流下淚珠，一種殘酷又幽默的童話故事。

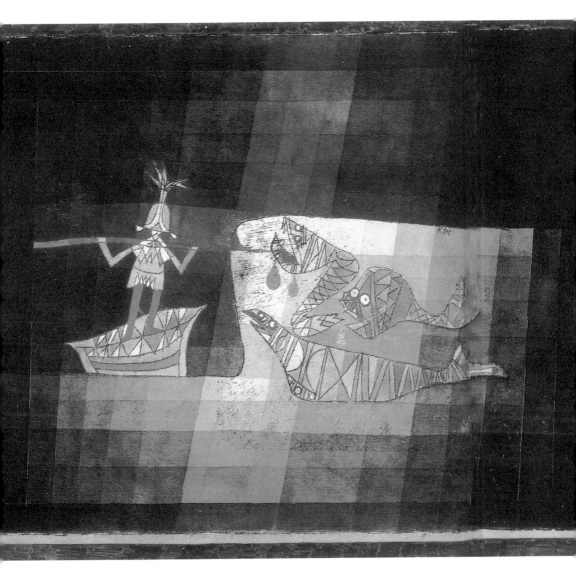

　　他的筆記本上記載各式菜單，甚至連兒子成長過程，也可詳見於他的日記裡，不僅記下身高體重和健康狀況而已，小則餵奶該餵幾匙、牙齒長幾公分，甚至生病時的體溫都有發燒曲線；同時，從 1899 年以來，克利習慣為他的作品製作檔案，並註明畫法、材料和尺寸大小，累計多達近 9 千幅之多。

克利在日記寫下這段日子的心情：「停止思考漫遊！停止讓靈感天馬行空的生活吧！從小的地方去做，降低格調，做些小市民平常做的事吧！」

誰說廚房不能變成畫室，克利就能一邊煮菜換尿布，一邊在腦中構思畫作。等到孩子入睡，稍有空閒時，他才拿起畫筆作畫。

令人佩服的是，身為男兒身的克利，儘管每天與柴米酒鹽醬醋茶為伍，但日常生活的瑣事並沒有扼殺他的繪畫靈感，居然還能成就出童話似的美麗幻想作品。

* * *

前面提過，克利還嗜好養貓，他養了很多的貓，貓咪自然成為克利經常描繪的超級模特兒。他最寵愛的一隻波斯貓叫「冰寶」，牠最喜歡縮在克利剛畫好的水彩畫上，即使畫被弄髒了，克利也不會對他的愛貓生氣。

或許源於這樣的生命經歷，不難理解克利的畫何以會充滿兒童的天真想像。

他相信萬物都有靈魂生命，克利仔細觀察動植物後反映在作品裡，再回歸單純線條，畫面看來類似兒童畫或原始藝術，畫風稚樸，幽默趣味。他創造了一種詩情畫意的象形魅力，你是否看見了隱藏其中的幻想王國？

畫家小傳

克利 *Pual Klee 1879-1940*
克利出生於瑞士伯恩近郊，曾在慕尼黑美術學校習畫，並製作了許多以黑白為主的版畫和線畫，後來，成為一位彩色畫的畫家，創作出極為優異的作品。他也曾執教於威瑪、德索和杜索道夫等地，他對色彩的變化有獨特的鑑賞力，成熟時期的作品更大量採用多種多樣的混合媒材，比如沙子或木屑等，創作出具有特別張力的畫作。他對色彩的看法與見解，成為之後藝術家爭相追隨的標準。

馬諦斯
不要叫我野獸派之王

　　馬諦斯（Henri Matisse）21 歲時因盲腸炎開刀住院，在休養期間，他的母親怕他覺得無聊，就買了一小盒顏料給他打發時間。

　　「畫些什麼好呢？」馬諦斯正想著，一眼就看到了止痛藥包裝盒，「就臨摹盒上的『彩色石印』風景畫吧！」

　　當馬諦斯開始畫起畫來，就覺得自由、寧靜，彷彿置身在天堂裡。畫了第一張油畫《有書籍的靜物》之後，他說：「一旦被繪畫的魔鬼咬住，我從未想過要放棄。」

　　1869 年出生在法國小鎮的馬諦斯，20 歲之前從未接受過繪畫訓練。父親是一個經營五金兼糧食的商人，母親則是個熱愛藝術的人，在商業家庭的背景下，馬諦斯一開始聽從父親的安排，到巴黎修法律學位，回鄉後在律師事務所擔任書記官，當時他唯一的消遣，就是在上班前去參加市立藝術學校的繪畫班。

　　這次，母親無心贈送顏料的動作，意外開展了他 64 年的繪畫生涯。馬諦斯決心完全放棄法律，進入巴黎朱里安學院習畫。

　　窮愁潦倒的日子，似乎是藝術家必經之路。馬諦斯為了生活，也得繪製展覽的裝潢；但就算日子清苦，卻絲毫不能澆熄他的藝術熱情，為了購買塞尚的《三個浴女》和羅丹的石膏半身雕像，馬諦斯不惜變賣妻子的嫁妝。

<p style="text-align:center">＊　　＊　　＊</p>

　　1905 年 10 月 18 日，這天是西洋藝術史上野獸出籠的大日子。

　　馬諦斯和盧奧、杜菲、特朗、布拉克、佛拉敏克等一群新派畫家，

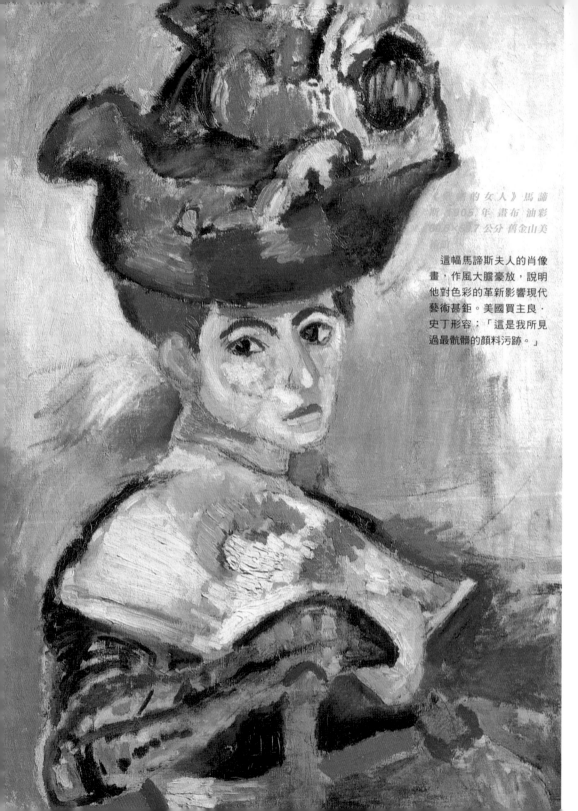

這幅馬諦斯夫人的肖像
畫，作風大膽豪放，說明
他對色彩的革新影響現代
藝術甚鉅。美國買主良·
史丁形容：「這是我所見
過最骯髒的顏料污跡。」

參加巴黎的秋季沙龍聯展，展出筆觸粗獷、色調激烈的畫作。

當批評家路易‧渥塞勒走進展覽廳時，不禁說道：

「看來面目猙獰，令人怵目驚心啊！」

在展覽廳的中央，還展出了一件近似文藝復興雕刻家唐那太羅的作品，一尊古典風格的婦女半身像。環視這整個奇異的景象，讓渥塞勒驚呼：

「看哪！唐那太羅被一群野獸包圍了！」

沒想到，震驚世人的「野獸派」封號從此流傳下來，竟成為這群年輕畫家享譽後世的代名詞，而馬諦斯也成為「野獸派之王」，在畫壇聲名大噪。

<center>＊　　＊　　＊</center>

野獸派是繼印象派之後的繪畫大革命，但馬諦斯並不喜歡「野獸派」的稱號，他說：「野獸派是我把紅、藍、綠三種顏色並列、對比，使之更具表現力的一種試驗。它產生自我心中的某種需求，而不是誕生於任何主觀或理性的態度。」

所以，這群散漫的野獸派畫家，不久便作鳥獸散，分頭發展。馬諦斯也從狂放漸漸轉變為含蓄的畫風，從野蠻叢林到唯美寧靜的東方後宮世界。

晚年，當馬諦斯再次生病，因十二指腸癌和膽病被迫躺在床上時，他像個小孩一樣，拿起剪刀，熱衷起彩紙剪貼藝術，馬諦斯此刻心裡所想要表現的──小孩子的活潑想念，就是他向世人最純粹靈性的告別辭。

畫家小傳

馬諦斯 Henri Matisse 1869-1954

馬諦斯師事牟侯，也服膺牟侯的信念：「色彩應該是被思索、沉思及想像的。」他經歷過後印象派的風潮，也曾經一度在 1904 年時，讓自己的風格筆觸近似希涅克（Paul Signac）。然而 1905 年夏天於柯里塢時，在德安的陪同下，他重新採取了對色彩完全放任的自由理念。他也從高更的作品中借取了對整體造型的單純化，和由平塗色塊組成畫面的方式。綜合這些所見所思的現象，使馬諦斯在一生的事業中從未捨棄這份「野獸」精神。

孟克

看守搖籃的黑色天使

孟克不在。

你從孟克的家門前經過，會看到門上寫著「孟克不在」。

找不到門牌，沒有門鈴，想找他，寫張字條從門縫遞進試試。孟克（Edvard Munch）的性格本就孤僻，中年患了精神分裂症之後，總覺得別人要陷害他，使他將自己完全關閉起來，他是世上最孤絕的人。

<p style="text-align:center">＊　　＊　　＊</p>

這樣的孟克，要從他 5 歲那年母親的死說起，那是他幼年悲痛記憶的開端。他的父親情緒敏感，有些神經質，妻子的死讓他精神崩潰，瘋狂地一邊禱告，一邊走來走去，暴戾地處罰小孩。

「疾病、瘋狂和死亡，都是看守我們搖籃的黑色天使。」

13 歲那年，大他 1 歲的姊姊也死於肺結核。接連的家人死亡，加上孟克自己也常常生病，使他從小就無法擺脫死亡地獄的折磨。

這使我們瞭解到，孟克為何會接近叛逆性藝術團體「克利斯丁尼亞波西米亞人」，這個反道德團體以「根絕和家庭的關係」和「不可後悔斷絕自己的生命」為戒律之一，在挪威首都奧斯陸鬧區的「格蘭酒館」，是他

《吶喊》孟克 1893年
畫板 蛋彩 83.5×66公
分 奧斯陸 市立孟克美
術館

2004 年 8 月 22 日，孟克的《吶喊》和《瑪利亞》在孟克美術館被搶走。參觀民眾大吃一驚，還一度以為是恐怖分子的攻擊。武裝分子用槍威脅一名館員，再將兩幅畫作搬上汽車，揚長而去，作案過程不到 1 分鐘。

同樣以《吶喊》為名，孟克共畫了4幅類似作品，其中 3 幅收藏在奧斯陸市立孟克美術館，包括 2004 年 8 月22 日被搶的那一幅。

最著名的《吶喊》，則收藏在奧斯陸國家畫廊，1994 年 2 月也曾被竊，將近 3 個月不知去向，竊賊曾企圖向政府勒索 100 萬美元未能得逞，最後警方才從一家旅館尋獲《吶喊》，並逮捕 3 名挪威人。

們常聚會的地方。

　　孟克常常一個人獨行，從家裡出來，穿過半山腰的丘陵地到市中心去，因為他患有空曠恐懼症和懼高症，所以從來不敢走在路中間。

　　有一天晚上，孟克沿著小路散步，那天的情景，他自己的描述是：

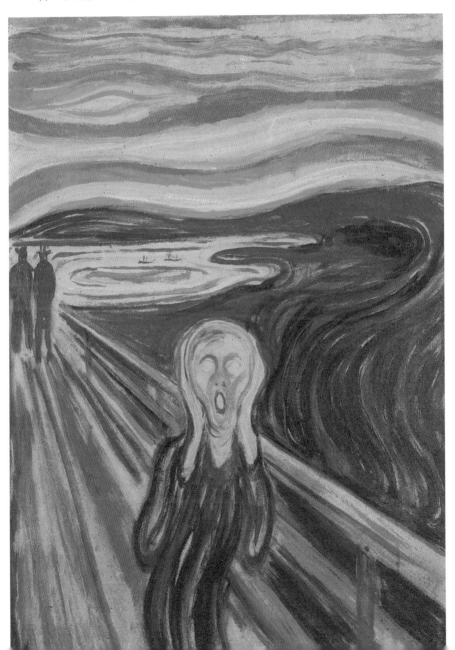

「我疲乏不堪，病魔纏身。當我停下腳步，朝峽灣的另一邊望去時，太陽正緩緩落下，將雲彩染成血紅色。我彷彿聽見一聲吼叫響遍峽灣，於是，我畫了這幅畫，將雲彩畫得像真正的鮮血，讓色彩去吼叫。」

這就是《吶喊》的發生現場。

不管是依藝評家的說法，畫布展現的是孟克絕望的心境；還是依天文學家考證，當時印尼發生火山爆發，他所看到的是火山灰紅光的真實情景，我們可以從畫裡紅色波濤上那不清楚的字跡：「要不是發瘋的話，就不可能畫出來。」嗅到孟克當時的心情註腳。

強烈色彩的波浪，透露出幽暗神祕的存在環境，骷髏般的主角找不到人生的出口，他絕望的吶喊在空中劇烈迴盪，看似就要衝出畫布，同樣襲捲看畫的人。

《吶喊》裡如影子般的黑色波紋，也常常出現在其他的作品。

「死亡乃人生的影子」，這是在挪威常可聽到的一句話，莫非那怪異的影子象徵著死亡？

*　　*　　*

「畫中的男人快死了，已經開始在腐敗了。」垂暮之年的孟克，指著《站在鐘與床之間的自畫像》如此說著。

「繪畫是我的日記，沒有這些畫，我就一無所有了。」

孟克，一個孤絕隔離於世間的人，你要認識他，只能讀讀他的繪畫日記！

畫家小傳

孟克 _Edvard Munch 1863-1944_

念完工程學之後，孟克選擇繪畫這條路。1884 年結識了克利斯丁尼亞的波希米亞團體。1885 年到巴黎，1886 年在奧斯陸開畫展，其作品《生病的孩子》曾引起爭議。1889 至 1891 年再回到巴黎居住，發現了線條與色彩的表現特性，決心放棄他先前的風格和主題，改而創作「活生生的人們其呼吸、感覺、苦難及彼此相愛的心情」。他透過對比的色彩、直線與曲線，以及簡化成雛型的人體來表達自己內心的深刻情緒。他的作品對僑派的藝術家，尤其是克爾赫納有極深的影響。

卡蘿
沙漠裡的野玫瑰

誰有這魅力能讓偶像巨星瑪丹娜視之為偶像？

誰有這能耐在美國及全球掀起一陣超級旋風？

她是法國羅浮宮收藏拉丁美洲畫家作品的第一人。

她自傳式的畫風，使女性主義者視她為表達女性認同的先驅；她強烈的墨西哥服飾風格，不僅掀起流行潮流，更曾是名設計師高迪耶服裝秀的主題。

她與大她 20 歲的墨西哥壁畫大師迪亞哥‧里維拉結婚兩次，和俄國革命家托洛斯基傳出爭議性交往，和暗殺總統的陰謀份子蒂娜‧蒙德提、畫家歐姬芙之間的女同志情誼，甚至畫家米羅、康丁斯基也名列眾多仰慕者之一，說明了她的人生注定是一頁傳奇。

她就是墨西哥女畫家芙烈達‧卡蘿（Frida Kahlo）。

<p style="text-align:center">＊　　＊　　＊</p>

那個 9 月的下雨天，卡蘿還是一個 18 歲的青春少女，如果電車沒有撞上卡蘿乘坐的那輛巴士，或許她不會拿起畫筆，揮灑殘破生命的濃烈色彩。

鋼管刺穿了她半裸的身體，迸散的金粉無視於眼前悲劇，恣意漫天飛舞，散落在卡蘿身上，腥紅的鮮血閃爍著絢爛金光。

卡蘿 6 歲時曾患小兒麻痺症，右腿瘦弱微跛，這次重大的車禍，更讓她脊椎移位、肋骨折斷、右腳掌和骨盆碎裂，失去生育能力。但經歷 30 多次的手術，她依舊神采奕奕，要和命運對抗。

「我沒病，我只是壞掉了。」

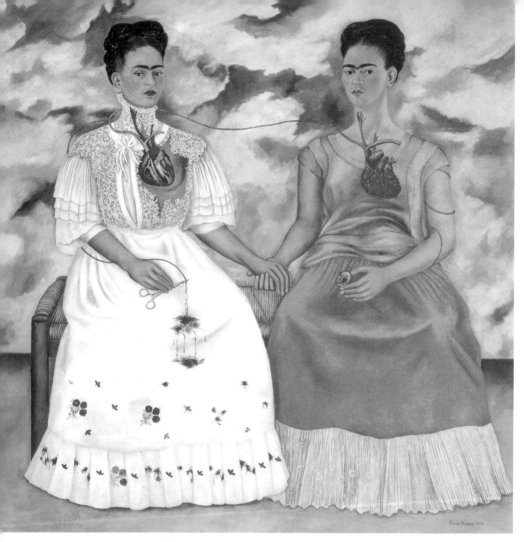

《兩個芙烈達》卡蘿 1939 年 畫布 油彩 173.5×173 公分 墨西哥 現代美術館

　　《兩個芙烈達》完成於離婚後不久，右邊墨西哥的芙烈達手上握著里維拉的照片，左邊歐洲的芙烈達則拿著剪刀，儘管還淌著血，但兩人相互扶持所爆發的力量，正是芙烈達·卡蘿告訴自己的話語。

　　看著支離破碎的手腳和軀體，卡蘿把自己赤裸裸地攤開在畫布上。「我嘲弄死亡，讓它不致於勝過我。」生命的歡愉與死亡的陰影，她都要一起享用。

　　迪亞哥·里維拉的出現，是上天給她的禮物，也是詛咒。

　　卡蘿愛上「大胖子」里維拉時，他 41 歲，是墨西哥最有名氣的藝

術家。當里維拉拜見卡蘿的父母親時，卡蘿的父親說：

「她是個魔鬼。」

「我知道。」里維拉回答。

1929 年，他們結婚了。卡蘿的父親比喻說：「這像是大象與鴿子的婚禮。」

這一對美女與野獸的夫妻檔，是激進的共產黨員，是墨西哥革命時期的風雲人物；里維拉鼓勵卡蘿創作，25 年相愛離合的日子，對卡蘿畫作亦影響至深。

他們是彼此相愛的，但里維拉不斷的背叛外遇，使她再一次遭受到血淋淋的痛苦。卡蘿的傳記電影《揮灑烈愛》中，當她發現丈夫和自己的妹妹在畫室地板上抱在一起，卡蘿冷靜地對里維拉說：

「在我的一生中，發生兩次嚴重的意外：一是那次車禍，另一次就是遇到你。而你，是我這一生最大的不幸。」

＊　　＊　　＊

「生命是艱難的，但是，品嚐它。」卡蘿說。

或許那味道的名字，就叫做「孤獨」。

她曾說過：「我畫我自己，因為我經常感到孤獨，因為我是最瞭解自己的人。」《兩個芙烈達》裡，她們手牽著手，不正說明了一切。

她堅毅而美麗的眼神告訴我們，她是生命沙漠裡最紅艷的一朵野玫瑰。

歐姬芙
西方世界的三毛

　　當卡蘿正奮力橫越生命的沙漠時，美國畫家歐姬芙（Georgia O'Keeffe）獨自一人走進真正的沙漠國度，如同當年作家三毛選擇撒哈拉沙漠，令人驚訝的是，她們兩人都酷愛動物白骨。

　　三毛收到丈夫荷西送給她的結婚禮物時，興奮不已，而那竟是一副駱駝的頭骨；歐姬芙在美國新墨西哥州的烈陽下，透過骨頭的洞隙窺視藍天，喜好搜集各種動物的骨骸，拿回家漂白清洗，當成寶貝，裝飾她的「幽靈牧場」（Ghost Ranch）。

　　早在 1917 年，她第一次路經新墨西哥州時，極目所及的無垠荒漠，沙丘大地，彷彿有個聲音悠悠地在呼喚著她。多年後，她再度回到這塊土地，投入沙漠的懷抱裡。

　　為什麼取名「幽靈牧場」呢？原來，多年前的一個夜裡，兩個兄弟吵架，弟弟拔槍射死哥哥，後來，每到半夜，便會傳出那個寡婦的啜泣聲。

　　「這就是我一直尋找的地方，沒有人找得到我。」歐姬芙心想。

　　這片被人們荒廢的土地，是她最美麗的家園。

　　歐姬芙一個人走在沙漠中，從日出外出作畫，太陽下山才回家，又把枯枝落葉和各種石頭搬回家，碰到響

《從古到今》歐姬芙 1937 年 畫布 油彩 91.2×102 公分 紐約大都會美術館

　　沙漠中的白骨是歐姬芙的繪畫主題。她自己也不明白，為何世人眼裡，她畫的白骨代表死亡和哀悼，而非只是單純的形體之美。

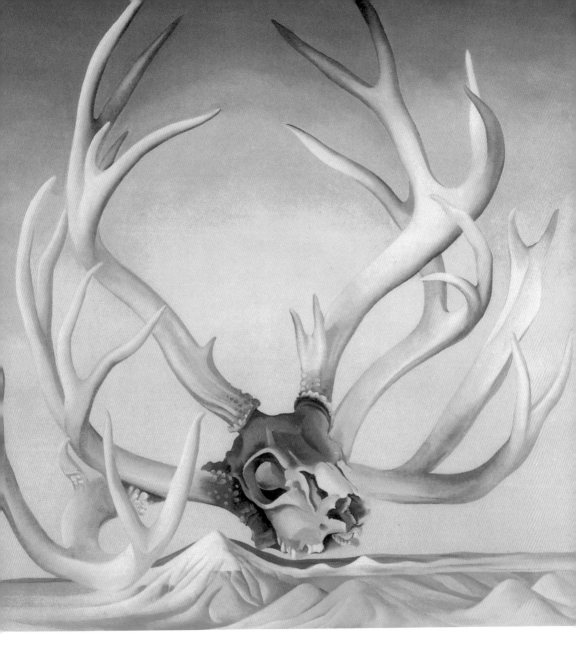

尾蛇，就拿起拐杖打死，再把蛇屍藏在絨盒裡。

　　當地人認為屍骨代表死亡，但她覺得骨頭有種奇異的美。歐姬芙常穿著黑長袍，手抱白骨，令當地人覺得她是個可怖的神祕女巫。

　　為何歐姬芙要一個人待在沙漠裡？

《東方罌粟》 歐姬芙 1928 年 畫布 油彩 76.2×101.9 公分 明尼蘇達州 明尼蘇達大學魏斯曼美術館

歐姬芙畫了很多很多的花，大得令人驚奇。有人問她：「為什麼要畫那麼大呢？」她認為，人們忙得沒有時間去看一朵花，一朵小小的花，所以，她要把花畫得引人注目，盡情釋放花朵的生命力。有人說，那朵花是「性象徵」。她表示，這是別人說的，不是她。

　　她解釋說：「我好像得了一種病，必須遠離世人才能變好。」

　　雖然歐姬芙變成了遁世的隱士，但她還是喜歡到世界各地旅行。你可能不知道，對東方文化興趣濃厚的歐姬芙，在 1960 年曾經來到台灣。

<p style="text-align:center">＊　　＊　　＊</p>

　　歐姬芙作畫 80 年，創下美國藝術史上第一位女畫家開個展的紀錄，奠定美國偶像級藝術家的地位，但她不屬於任何流派，就像她個性化的一生。歐姬芙結了婚，但不做家事，不生孩子，不接受被稱為「史蒂格利茲夫人」，只穿黑衣服。她遺世獨立的生活方式，更被女性主義者視之為偶像。

　　參加女性解放運動的女畫家，曾將歐姬芙予以神化。瑪麗‧貝斯‧愛迪遜就把 70 位女性藝術家，放入一張模擬達文西《最後晚餐》構圖的海報中，歐姬芙就坐在正中央，扮演基督的角色。

　　這就是歐姬芙的獨特魅力，凡人無法擋。

畫家小傳

歐姬芙 Georgia O' Keeffe 1887-1986

歐姬芙是美國最著名的抽象主義女畫家，出生於威斯康辛州的農家。六十六歲之前從未踏出國門一步。她在美國大陸的廣大風土中豎立了獨特的畫風，以自然事物和景觀為題材，描繪出許多表現奇異幻想的作品，因此被評論為「與神祕主義相關的作品系列」，代表作有《黑色鳶尾花》等連作。

Part

2

西元前 600000 年　　　　　　　　　　　　　　　　西元前 40000 年

概述

　　史前藝術，一般是指在還沒有文字（或雖有文字但無正確記載）之前的人類先民藝術；但就美術史而言，所謂「史前藝術」是指在歐洲境內所發現，石器時代（西元前 60 萬年到 3000 年之間）的藝術而言。

　　現今發現的史前藝術，主要為壁畫、穴壁上的浮雕及石材或象牙上的雕刻。

特色

　　題材以動物為主。風格十分自然有力，對於造型的掌握也很正確、動態表現極為生動、線條簡練。稍晚的中石器時代（西元前 1 萬年到 3000 年），構圖開始較有戲劇性，表現了人與動物爭鬥的場面。

重要作品

　　歐洲的史前洞穴藝術即屬此類。主要是在法國南部和西班牙境內發現的九十幾處「洞穴壁畫」，此為狩獵文化的產物。

古代美術

西元前 4000 年 → 西元 400 年

西元前 3000 年　　　　　　　　　　　　　　　　　西元 400 年

概述

　　古代藝術幾乎都是以建築和雕刻為主,雕刻以浮雕較多,繪畫則較少見。

　　如美索不達米亞地區的蘇美人、古巴比倫等,留存的多為雕像及浮雕,僅有埃及基於「死後復生」觀念及對諸神之信仰,相信任何事物只要能正確地再現(不論雕刻或繪畫),便可經由某種神聖過程,重新獲得或繼續其生命,因此留下許多具有宗教目的與意義的壁畫。

　　晚期(約西元前 1000 年至西元 476 年)在希臘地區則有繪製於水甕等容器上的人物與幾何風格圖案。希臘人並不愛畫壁畫,故而目前所留存的陶瓷繪畫,可說是僅存的希臘繪畫。

特色

　　埃及人為了讓死者復生時能夠過著如同從前的生活,因此產生大量浮雕與繪畫。埃及人的浮雕與繪畫風格差不多,浮雕亦會上色,至於壁畫則是畫在牆上;內容詳盡,包含日常生活之各項活動與用品、描繪精確、畫面組織極有秩序。人物一般畫法為側面臉、肩膀正面與腿部側面的表現法。

　　希臘陶瓷繪畫可分為四種風格:幾何風格(用簡單幾何圖案在陶器上作裝飾)、黑繪(在陶器上用黑色顏料畫人體,並刮出輪廓線,燒過後整個會變黑,僅有輪廓線為紅色)、赤繪(陶器繪畫中最重要的一種。特點為紅色的人物畫,畫在黑色容器上相當醒目。改用較軟的筆畫,線條流暢、人物生動、題材多為描繪日常生活情形)、以及白底水甕(象牙白的容器上,圖案細部用顏色加以強調,但留存甚少)。

重要作品

　　埃及壁畫與淺浮雕、希臘陶器上的繪製圖案。

中世紀的美術

約西元 476 年 → 1473 年

西元 476 年 ————————————————————————— 西元 1473 年

概述

　　通常西洋美術史上所謂的「中世紀」，是指從古代（希臘羅馬時代）結束到文藝復興開始，這一段期間之歐洲歷史。

　　蠻族入侵後，統治者接受了基督教並將它在整個歐洲大陸散佈。中世紀的藝術家們身處信仰與教條的規範下，在神的權威及教會的支配中工作，每一種造型美術，都在使自己成為「圖解化的聖經」。

　　一切藝術之中，建築居領導地位，不論嵌瓷、壁畫、雕刻或彩色玻璃，幾乎一切都隸屬於教堂建築。

特色

　　鑲嵌壁畫作用為裝飾性的、擅用光輝耀目的顏色、無意表現空間及實體感；浮雕的人物造形憔悴纖細，可能與早期基督教的苦行主義有關，極端枯瘦是聖者的象徵。

重要作品

　　拜占庭之浮雕、嵌瓷。

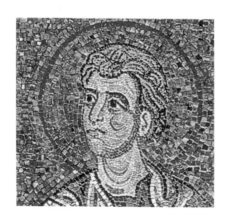

西元1500年

概述

　　15 世紀初期一個新的藝術運動，但不光是藝術，影響遠及各方面，包括科學、哲學、宗教等。一方面是古典藝術的再生，另一方面也是對中世紀美術的反動。

　　中世紀藝術主要關心的是宗教和死後的生活，現世的生活則遭到忽略。到了 15 世紀初，義大利人開始關心他們的塵世、非宗教的生活，人類的存在性及其獨特性成為藝術家最關心的課題。

　　這種新的精神就是所謂「人文主義」，也是整個文藝復興的推動力。以

義大利為首，但不限於義大利，因位於地理上東西洋貿易線的要衝，和受十字軍東征失敗的影響，貴族勢力衰落，商人和平民階級的勢力興起。

　　藝術方面，由原來的保守、嚴格、枯燥、憂鬱轉而為進取、快樂、自由奔放、極富變化，也就是平民化及個性的發揮。

特色

　　達文西最獨特之處在於暈塗法（Sfumato）的表現，充分顯現水分、空氣、光線……等柔和的效果。拉斐爾巧妙地運用調和手法，創作出和諧、典雅、與安靜的作品，在人物方面，表現出畫面上自然與形式之美。米開朗基羅的繪畫表現強調雄偉與動感的表達方式，與達文西同為多種才華的創作者。此時期繪畫的特色為「明暗法」和「透視法」的發展。

重要作品與代表畫家

　　此時期人文主義思想發達，在以前「人」是附屬的，以「神」為主，「人」為輔。喬托是第一個將人文主義融入畫中者，將聖者平民化，重視人和

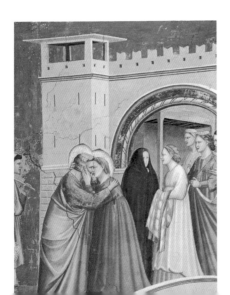

西元 1600 年

物的空間及立體感的表達，因此被稱為「文藝復興之父」。

　　早期中心在佛羅倫斯，代表作有波提且利《春》、《維納斯的誕生》；鼎盛期的中心在羅馬，重要畫家為文藝復興三傑：達文西、米開朗基羅及拉斐爾。

　　最知名的作品為達文西的《蒙娜麗莎》，其他作品有《最後的晚餐》、米開朗基羅《最後的審判》壁畫、拉斐爾的《雅典學園》及諸多聖母像等。

矯飾主義

　　主要發展於文藝復興後期（15-16世紀之間），是逐漸取代文藝復興風格的藝術形式，特色主要以人物表現為主題，表現出誇張、扭曲、與動感性的特色，不符合人體的自然表現，不合理的空間……等等，也由於以上之特色，奠基了後來巴洛克藝術的形成。

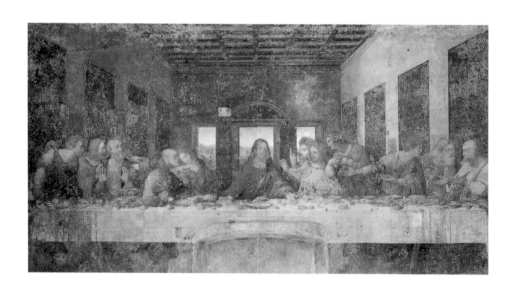

西元 1650 年　　　　　　　　　　　　　　　　西元 1750 年

概述

巴洛克（Baroque）原本指一種很大而形狀不勻稱的珍珠，今天「巴洛克」單純指 17 世紀的藝術及其獨特的風格。

巴洛克藝術最早產生在義大利，它與反宗教改革有關，羅馬是當時教會勢力的中心，所以它在羅馬興起就不足為奇了，它是為教會服務，被宗教利用的，教會是它最強有力的支柱。

概括而論，巴洛克藝術的特點如下：

一、是豪華的，它既有宗教的特色又有享樂主義的色彩。

二、是一種激情的藝術，它打破理性的寧靜和諧，具有濃郁的浪漫主義色彩，非常強調藝術家的想像力。

三、極力強調動感，運動與變化可以說是巴洛克藝術的靈魂。

四、關注作品的空間感和立體感。由於巴洛克藝術強調的是堆砌之美，經常使人目眩，眼花撩亂。

特色

一反文藝復興盛期的嚴肅、含蓄、平衡，傾向於豪華、浮誇。就算是宗教畫或是神話畫，也以現實性的手法表現。

就技法而言，將光的效果加入畫面之中，且考慮到時間性的要素，如中午和夕陽西下時色彩與光影間的變化效果；構圖方面，以對角線和弧線的構圖為多。另一方面，繪畫內容強調戲劇性、追求畫面的動感、和故事性表現。

經常採用富於動態感的造型要素，如曲線、斜線等。藝術風格的內涵意義或許也反映當時歐洲動盪局勢的不安定感。

代表畫家

卡拉瓦喬、拉突爾、利貝拉、魯本斯、林布蘭。

洛可可藝術

西元 1774 年

概述

18 世紀初，巴洛克雖然繼續在歐洲各地流行，但同時則有一種叫做「洛可可」（Rococo 字面上的意思是貝殼上的螺旋式堆砌）的藝術風格在法國產生並逐漸盛行。

由於當時人們對嚴肅風格失去興趣，改而追求實用親切，因此，許多洛可可的繪畫以風俗畫為主。這些畫用色清淡甜美，充滿了幽雅華麗的感覺。

洛可可風格雖保有巴洛克風格之特性，但去除以往藝術的儀式性與宗教性，以輕快、奔放、易親近和日常性，取代王權思想與宗教信仰的氣息，強調精美柔軟的氣氛並大量使用光線，主要表現出一種裝飾性風格。

特色

洛可可藝術採用許多優美的弧形，霍加斯曾說：「我們眼睛所能看到的世界，全都是由線條構成的，在線條中以曲線和蛇狀線條最美」。繪畫作風輕快華麗，與巴洛克的顯著差別是小巧、精緻、甜美而優雅。

巴洛克是奉獻給王權的；洛可可是致力於個人快樂的尋求，更加徹底現實化的。畫家擅長描寫輕浮而逸樂的貴族生活。影響及於 18 世紀的歐洲各國，為沒落的貴族服務。

從形式上看，洛可可繪畫將巴洛克式的陰暗色調改為輕淡的色彩，以突出藍綠等亮色調，使銀灰色顯得不那麼冷峻，並突出粉紅、紅色和淡紫色的層次變化。線條則類似建築物和裝飾的線條，運用 C 形、S 形或漩渦形呈現出連續彎曲的曲線，成為隨意但又精緻的整體。

代表畫家

法國的夏丹、福拉哥納爾，英國的霍加斯、根茲巴羅等。

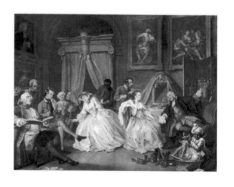

西元1800年

所謂的「浪漫時期」，應將整個新古典主義、浪漫主義、自然主義以及寫實主義包括在內。因其精神是一直貫穿、綿延不斷的，所以，藝術運動由彼轉變到此，通常是難以明確劃分的。在一些寫實主義或自然主義作品裡，就可見到浪漫主義的氣質。「重新返回實在」，一直是浪漫主義背後的驅動力。

1. 新古典主義
18 世紀後半到 19 世紀初
概述

在西洋藝術史裡，所謂「古典主義」，通常是與古代希臘和羅馬的文學、美術、建築或思想的品質有關的潮流，包含永恆、完美以及一些價值判斷。它強調了思考的秩序與明晰性，精神的尊嚴和寧靜，結構的單純，均衡和比例的勻稱。古典主義尊重客觀、理性和節制，但因它是以模仿以及客觀標準之接受為基礎，所以也容易因缺乏自發的創造性，而流於空洞的形式主義和傳統的保守主義。

古典主義在西洋藝術史上一再出現，因此在 18 世紀，稍早於浪漫派出現的藝術風潮，嚴格說來應該稱作「新古典主義」，而非古典主義。

特色

古典主義的繪畫一般趨向於靜態的構圖，注重素描而色彩趨於冷調，題材多半取自古代歷史，肩負起教育市民的功用。

例如：繪畫對大衛而言，無非要激起高尚的志節，表達道德風範。在共和時期大衛的作品是要激起市民的愛國心；等拿破崙稱帝，又用來歌頌他的豐功偉業。

而安格爾在具體技巧上，務求線條乾淨和造型平整。因而差不多每一幅畫都力求做到構圖嚴謹、色彩單純、形象典雅，這些特點尤其突出地表現在一系列表現人體美的繪畫作品中，如《泉》、《宮女》等。

代表畫家

大衛、安格爾。

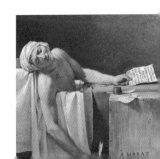

西元1814年

2. 浪漫主義
西元 1814 年 → 1830 年

概述

1814 年後，拿破崙帝國的沒落，法國政治、經濟不穩定，加上有些年輕畫家對新古典主義的畫風不滿意，使得新古典主義在畫壇的領導地位逐漸動搖。

另一方面，由於藝術家受到自由主義思潮的影響，紛紛尋求更能傳達時代精神的表現方式，因此，陸續發展出新的藝術流派，浪漫主義（Romanticism）就是在這種動盪不安的時代中應運而生。

同樣是對既有社會規範與道德權威的反抗，新古典主義者用理性思考去建立新的價值觀；而浪漫主義者則尋求自由奔放的感性經驗。兩者都主張回歸自然。理性主義者認為自然是理性的泉源；浪漫主義者卻認為自然代表野性與不羈。浪漫主義者以自然之名追求自由、動力、愛、狂野，以及希臘、中世紀中任何能觸動他們狂放熱情的東西。作品中個人主義的內容大為發展，也出現了悲觀主義、神祕主義的思想感情。此畫派擺脫了當時學院派和古典主義的羈絆，偏重於發揮藝術家自己的想像和創造。

特色

浪漫主義的作品，充分地顯露當時的時代特色：崇尚自由、想像、感性、重視內在情感的傳達，強調畫面的動感、色彩、質感、光線明暗對比，及不對稱的平衡。色彩瑰麗，筆觸豪放流暢，明暗對比強烈、富有動態感；表現出情緒的力量和個人的自由風格。題材富於戲劇性，除了文學上的主題外，創作題材取自現實生活，中世紀傳說和文學名著（如：莎士比亞、但丁、歌德、拜倫的作品），並且經常採用異國情調和悲劇性的主題。

重要作品

傑利訶《梅杜薩之筏》、德拉克洛瓦《自由領導人民》。

3. 自然主義
西元 1830 年 → 1840 年

概述

在藝術表現上，將人對物的主觀經驗與外界物體本身的現象分開來的一種派別，特別是在文學與繪畫上的派別。

在藝術上，自然主義興起於 19 世紀的法國巴比松地區，這些畫家專門畫自然風景，又稱「巴比松畫派」，自然主義對寫實主義的興起有很直接的關係。

自然主義（Naturalism）與寫實主義關係密切，兩者都要求真實地描繪人生，然而，自然主義者堅持藝術必須採用科學的方法，也必須證明所有的行為都取決於遺傳和環境。

由於 1840 年照相術發明、工業製造大量顏料（之前顏料大部份是自己研磨製成的），使畫家重新檢討繪畫目標，並尋求如何發展寫實的繪畫風格。

特色

巴比松畫派想捕捉自然界瞬息變化的真實性，受到 17 世紀荷蘭畫派及英國畫家康斯塔伯（John Constable, 1776-

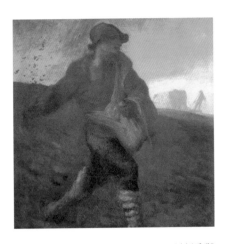

1837 年）的啟發，作品中有種純淨與自然的風格，追求光線和氣氛的極致表現，並直接在戶外寫生，再將作品帶回畫室完成。這種忠於表現眼前自然環境的信念，以及在戶外寫生的作法，影響到後來的印象主義，成為印象派的先驅；而他們對於自然的熱愛與讚頌，更反映出發展中的城市居民對於大自然的嚮往。

重要作品

米勒（Millet, l814-1875 年）代表作為《晚禱》、《拾穗》等。

西元 1848 年　　　　　　　　西元 1860 年　　　　　　　　西元 1874 年

4. 寫實主義

西元 1848 年 → 1880 年

概述

　　寫實主義（Realism，或譯現實主義）思潮興起於 19 世紀中葉。

　　西方人自發明蒸汽機後，生產方式發生了一次重大的變革，傳統以人工為主的生活方式逐漸被機械所取代。後來的人稱這個變革為工業革命（Industrial Revolution），科學實證精神也由早期的異端一躍成為思想界的主流。

　　這時候，有一個思想進步的藝術家庫爾貝（Courbet），提出畫家應走到戶外去的口號，他主張藝術家應該把看不到的東西（不存在的東西，如天使、神話人物等題材）統統趕出繪畫，這些思想明顯的來自科學實證的精神。

　　寫實主義畫家將批判的矛頭指向西方文化的兩大源頭：一是柏拉圖以降，主張藝術應該表現理想與美化自然的古典主義；一是中古世紀以來的基督教文明。

　　對他們而言，古典主義與宗教思想都是不科學，阻礙人類進步的思想。因而在庫爾貝等寫實主義畫家手中，天使、上帝、古代英雄與神話等題材都被驅逐出境了。

特色

　　主張客觀、冷靜和真實地去觀察和描繪親切、自然、純樸的現實，將美術題材擴展到對當代生活的評價，按照生活本來的樣子去真實反映當時生活。

　　作品多為描寫社會真實狀況，以忠實、毫不歪曲的態度，將現實景物加以記錄，因此，帶有社會意識，描繪、暴露社會問題的作品也在此時形成。將社會中平凡，甚至低等不堪入目的現實作為題材，被當時的評論家批評為「恣意挖掘醜惡」。

重要作品

　　庫爾貝《奧爾南的葬禮》。

概述

1863 年，馬奈的畫作《草地上的午餐》在官方沙龍落選，有些畫家的作品也在這次不公正的評選中落選，於是引起了少壯派藝術家們的一致憤慨。

1874 年 4 月 15 日，一群在巴黎的畫家，展出數年來一直被官方沙龍排斥的作品 165 件，批評家諷刺地說：「這是一群印象派畫家的展覽」，因莫內（Monet）的作品，名為《日出·印象》，而這群畫家自此就以印象派畫家自稱。

早期的畫家，在作畫時忽略了一個問題，也就是「光」與「色」的問題。現實的東西雖不是單純的原色，但任何複雜的色彩都有光彩與亮度，至於能變化為種種不同的顏色是因為光線的關係。

人們實際看到的，乃是由光線變化所造成的顏色，而且，物體的形狀在視覺上也會因光線而有所改變，因此，應該描繪眼睛可直接看到的變化形象。

由以上的想法所發展出來的繪畫稱為印象派，印象派的畫家們強調光的輝煌、色的亮度與純度，並把眼睛所見的畫下來，重視視覺印象。

特色

光線在物體上的變化，陰影下的微妙色彩，才是印象派畫家所要表現的主題。印象派把「光」當唯一真實的對象，不知不覺中把「形象」破壞，剩下是畫家視覺的主觀性。主要的繪畫觀念如下：

1. 以光譜色（分析太陽光後得到的七色）作畫。
2. 在畫布上將補色並置，在觀者的眼中自動調色，增加畫面的彩度和明度。
3. 否定固有色，不用黑色和深咖啡色。
4. 不用線條畫輪廓，認為陰影是有顏色的，只是彩度、明度較低。

代表畫家

莫內、雷諾瓦、畢沙羅、狄嘉。

新印象派

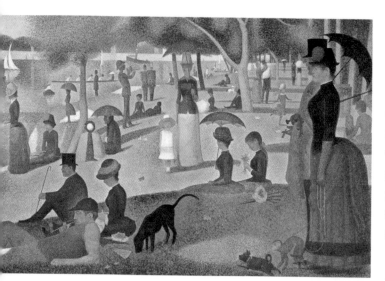

印象派在藝術上的真實意義：嚴禁混色，所有的顏料必須一小點一小點地維持原色，以色點所構成的畫，雖無法保留物體的正確型態，但是卻繪出前所未有而最忠於自然的豔麗光線，這種研究光和讚美光的畫法，就稱做「點描法」（Pointulism）。

概述

19 世紀末，印象派發展至最高峰時期，緊接著誕生了「新印象派」，此一繪畫運動的興起是受到印象派理論的啟示，企圖以更科學的方法，把各種色調分析，體系化、機械化，分析色彩細密整齊的小筆觸，堅實的構圖及裝飾的作風。

特色

新印象派把印象派極力追求的光與色，做更深一層的分析，而完成了

重要作品

代表人物為秀拉（Seurat, 1859-1891 年），其《大碗島的星期日》堪稱不朽的傑作；席涅克（Signac, 1863-1935 年）精於理論體系的建立，著有《從德拉克洛瓦到新印象派》，他認為新印象派並不是「點描的」（Pointillist）而是「分割的」（divisionist）。

後期印象派

西元 1880 年 → 1900 年

西元 1900 年

概述

　　後期印象派，是指塞尚、高更和梵谷等人的繪畫，共同點是每個人都有自己的一段印象派時期，反對把物體分解成支離破碎的「光」和「色」，回復事物的「實在性」。

特色

　　塞尚認為印象派沒有把握自然的實體，只是在畫布上塗了一層悅目的顏色而已；他試圖表現自然物的結構和量感，空間性暗示較少。喜歡將描繪的對象分割成色面，影響後來的立體派。

　　梵谷是印象派寫實主義的反動，不過他的塗色法是由印象派演變來的，顏色看來就像要爆炸似的，作品反映他的激烈個性，對於表現主義和野獸派都有影響。代表作：《星夜》、《向日葵》、《麥田群鴉》等。

　　高更早期受到印象派及狄嘉影響，喜歡形象的平面色彩效果。人物造形簡化，平塗的強烈色彩充分表現大溪地的原始風味及神祕性。

代表畫家

　　塞尚、高更、梵谷。

象徵主義

概述

象徵主義反對寫實主義與印象主義，反對描寫具體看得見的事物觀念，強調繪畫要表現情緒、冥想和理念。

但象徵主義背後的觀念，是乏味的、空洞的，可說是精神主義與理想主義。採取主觀的、感情的表現方法，亦即著重心靈的活動，目的在解決物質與精神的衝突。其主要理念：「藝術品」必定是觀念的、象徵的、結合的、主觀的、裝飾的。

特色

象徵主義者的作品頗具裝飾性，用色鮮明，採取黑色輪廓線，採用幻想神祕的題材，以象徵性的形象表現精神世界。

代表畫家

魯東（Redon）、牟侯（Moreau）和夏梵納（Chavanne）。

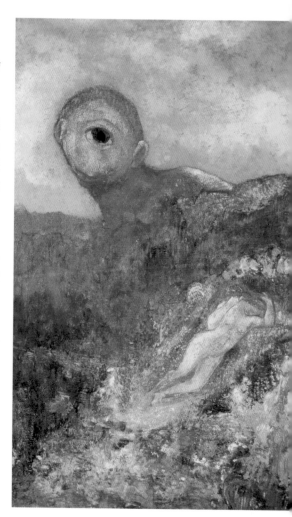

印象派以後的新藝術運動

概述

　　20 世紀新藝術運動受到塞尚、高更和梵谷的影響，產生了新的形態，尤其以受到塞尚的影響最為深遠。如果把這些新藝術運動的觀念，推展到極限，那就是「抽象繪畫」。重要派別有野獸派、立體派、結構主義、新造型主義、表現主義等。

特色

　　野獸派的特色，用色明亮而強烈，多為純粹色；陰影與物體的受光面，變成同樣強烈的對比色，整個畫面看起來更加明亮。他們認為繪畫要表達主觀的感受，不作明暗表現，常大膽地應用平塗式的強烈原色和彎曲起伏的輪廓線，並將描繪的景物予以簡化，畫面頗富於裝飾性。

　　立體派把對象分割成許多面，把這些不同角度的面同時呈現出來。因此立體派的作品，最後看來像是許多碎片被放在同一個平面上。

　　1912 年，俄國畫家馬列維基推動一個藝術革命。作品只注意幾何形本身。他認為只用圓形、長方形、三角形或正方形，便可以表現任何事物，因為幾何形體是最單純，也是最純粹的的造形。馬列維基自稱絕對主義，但追隨者改稱結構主義。

　　蒙德里安的新造形主義企圖把藝術和自然形象完全分離，認為幾何形象是真正純粹的形象，也是唯一可以掌握的造形或形式。因此，在白色的畫布上，用黑線條去分割，使水平和垂直線交錯，完全沒有對角斜線；又在上面塗上幾個原色：紅、黃和藍。這樣完成的作品，也正是蒙德里安描寫秩序的觀念。

代表畫家

　　馬諦斯（野獸派）、畢卡索（立體派）、馬列維基（結構主義）、蒙德里安（新造型主義）、康丁斯基（抽象主義）。

1. 野獸派

　　野獸派或稱作野獸主義，「Fauvism」是來自法文的「Fauve」（野獸）這個字。1905 年，巴黎秋季沙龍展中，一群年輕畫家如：馬諦斯、盧奧等人參與展出，藝術評論家路易‧渥塞勒（Louis Vauxcelles）看見展廳中間有一件古典風格的雕像，類似文藝復興時期的雕刻家唐那太羅，周圍卻掛了這些年輕畫家 如野獸般的作品，不禁驚呼：「看啊！唐那太羅被一群野獸包圍了。」。

　　野獸派是為對抗法國學院派的迂腐繪畫產生的，實際上它並未具備一個運動的體系，其作品的共同特點是用上明亮而強烈的純粹色，而很少描寫陰影。

　　野獸派是以表現內在感情為目標，吸收東方和非洲藝術的表現手法，開創一種有別於西方古典繪畫傳統的疏簡意境，傾向寫意和裝飾的目的。

2. 立體派

　　野獸派之後，立體派成為最具影響力及革命性的畫派之一，世界從此看起來也不再一樣了。

　　立體派的繪畫理論是塞尚所說的：「自然的一切，都可以從球形、圓錐形、圓筒形去求得」。科學理論即是物理學的：「物體的演化都是從原本物體的邊與角簡化而來的」。立體派的畫家們，將其所畫的物體打破成許多不同的小平面，再同時表現出物體不同的外觀。基於以上觀點，立體派畫家開始重視直線，忽視曲線，運用基本形體開始幾何學上的構圖。

　　1908年，馬諦斯看到這些奇妙的繪畫說：「這應該叫做『立體派』了」，立體派從此打響了名號。

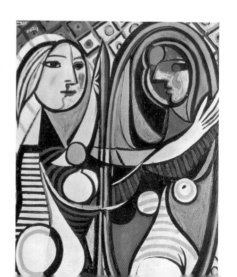

西元 1924 年　　　　　　　　　　　　　　西元 1930 年

3. 未來派

　　未來派畫家表現的是「速度」和「進行」，現代生活的「動盪」感覺。機械主義與未來派幾乎是在同一個時代，當立體派沒落，在德國有表現派興起，法國有機械主義，義大利則有未來派。

　　表現「動」的方法大多是用物體的連續動作，所以，未來派所表現的不是現在式，不是過去式，更不是未來式，而是現在進行式。雖然未來派只有短短的 5、6 年，但是這個觀念影響了之後的達達派及現代抽象藝術。

4. 抽象派

　　不把自然視為首要目標，擺脫文藝復興以來的傳統目的，認為藝術創作以精神為主。表現主義繪畫完全異於印象派的微妙色調之描寫，而採用少數的強烈色彩對比效果；在構圖方面，於緊密形式中，追求單純化。

　　它與野獸派繪畫頗為

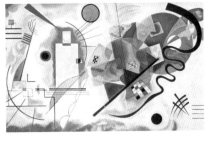

相似，但本質卻不同。它追求單純性，著重精神性的表現，認為自然的外貌是次要的，強調內在精神。

5. 新造型主義

　　新造型主義的畫家放棄一切有形象的造型，企圖以水平線與垂直線，以及單純色調的正方形與長方形的配置來構成畫面。新造型主義的繪畫看起來呆板，其實那些大大小小的方格及不同顏色、長短不同的線條所產生的和諧和韻律，是極具音樂性的。

西元 1940 年

1. 達達主義
西元 1913 年 → 1924 年

概述

現代藝術,從 20 世紀後半葉的立場來看,應是從達達主義開始的。達達發生於第一次大戰期間,其影響一直到現在,現代藝術都是達達的變奏或展開。

達達主義(Dadaism)起先是在 1913 年由杜象在紐約所領導。後來第一次世界大戰爆發,緊張的氣氛對當時的藝術家造成了多種不同的影響和衝擊。來自歐洲各地的藝術家,聚集在中立國瑞士,創造了反戰、反現代生活、反藝術的作品,自稱為「達達」(Dada)。

他們反對嚴肅的藝術,如:曼瑞(Man Ray)將釘地氈用的大頭釘黏在電熨斗底部,杜象(Duchamp)則將一張印有達文西著名的《蒙娜麗莎》的印刷品,在嘴上添了兩撇鬍子。所以,當他們試圖要破壞藝術的時候,反而為新藝術開啟新的途徑和新的可能性。

特色

達達主義是一種憤怒與厭煩的表現,出發點是對於戰爭、教條的反動;動機是要嘲弄,甚至破壞藝術,但當他們試圖破壞藝術的時候,反而為藝術開闢了許多新的途徑,迫使人們仔細去看每一樣東西,即使是原本不被認為是藝術的東西。

重要作品

杜象《噴泉》、《下樓梯的裸女》。

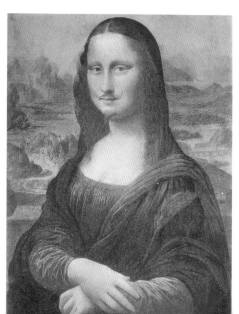

2. 超現實主義
西元 1920 年 → 1966 年
概述

　　受佛洛伊德精神分析學影響所產生出來的一派。繼達達派之後，法國產生了近代藝術史上影響力最大的畫派。此派雖然是從達達派發展而來，但其演變過程並沒有明確地在造形藝術上出現，所以，很難將這兩個流派作明確的區分。

　　就因為超現實主義是由達達衍生出來的，因此，在許多方面都與達達十分相似。反對既定的藝術觀念，主要思想依據為佛洛伊德的潛意識學說（佛洛伊德的學說認為，人們的真正思想、人的真正面目是隱藏在潛意識及夢裡的。他以為要真正瞭解一個人，就必須先瞭解他的夢）。

　　超現實主義透過作品呈現無意識的世界，用奇幻的宇宙取代現實，用如夢幻般毫無邏輯的方法來調劑現實。在各國引起熱烈迴響，特別在美國，超現實主義的技巧直接刺激「抽象表現主義」的誕生。

特色

　　這一派從主觀唯心主義出發，認為下意識的領域、夢境、幻覺、本能是創作的泉源，否定文學藝術反映現實生活的基本規律，反對美術上的一切傳統觀念。

　　表現在藝術上，則是把潛意識中的矛盾：生與死、過去和未來、真實和幻覺等在所謂「絕對的現實」的探索中統一起來，完全違反正常的思維規律。

代表畫家

　　達利、恩斯特、馬格利特。

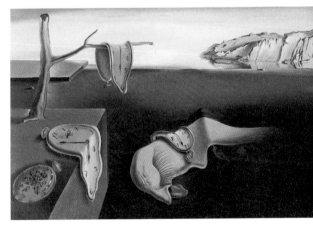

西元 1954 年　　　　　西元 1965 年　　　　　西元 1966 年

3. 普普藝術
西元 1954 年 → 1965 年

概述

　　普普藝術又名「通俗藝術」、「新寫實主義」。它用最大膽的行動，肯定一些毫無藝術成份的東西也可以是藝術，直接由生活出發，把生活事物帶進藝術。

　　以美國為中心，繪畫專注於重新的創造，用以表現時代，從不顧及傳統藝術的永恆價值，是極度工業化的產物。

　　所以，我們可看到，普普藝術以商品形象為繪畫表現材料，選用工業產物與政治、明星等人物影像為主題，象徵美國千篇一律、重複又重複的現實生活；也就是以通俗文化中常見的事物，如：漫畫、肉汁罐頭、路標、漢堡等為題材的藝術。

　　「Pop Art」一詞，是由倫敦的美術批評家勞倫斯‧阿洛威（Lawrence Alloway）於 1954 年所提出。阿洛威所提到的 Pop Art，原本是指在雜誌上的廣告、電影院門外的海報及大量的宣傳畫，與後來人們賦予它的意義不同。

　　普普（POP）一詞，來自英文的大眾化（POPULAR），大多數的人都認為普普藝術發源於美國，因為普普藝術的作品大量採用美國的大眾文化；事實上，普普藝術於 1961 年首先在英國出現，1962 年傳到美國後迅速發展起來，並正式成為一種美術運動。

　　1957 年 7 月 1 日，漢彌頓寫出普普藝術的定義：大眾化（Popular），目的是為了大眾片刻的（短標題）、可以擴大的（易忘的）、大量製作的（便宜的）、年輕的、機敏的、迷惑人的、商業化的藝術創作形式。

特色

　　普普藝術強調將三次元的世界表現於二次元的畫面上，把現實形象物體化，例如：將現實生活中可看到的海報、標誌、漫畫、照片等做分解、片段化、部分擴大、變色等效果。

　　基本上，普普藝術簡單來講，就是把日常生活的現

實原貌帶入藝術中，有人認為普普藝術只是粗俗、廉價、媚俗、模仿的；但也有人認為它是對藝術的反叛、對消費社會的一種嘲諷。

著名作品

安迪·沃荷（Warhol）《瑪麗蓮夢露》版畫。

4. 後現代藝術
1960 年代

概述

後現代主義是 20 世紀 60 年代，在美國、英國和法國等地出現的藝術與文學思潮，它最先是出現在建築之中，後來快速擴展到其他的藝術領域。

有人認為，後現代主義是概括 60 年代以來歐美各種複雜藝術理論，它是現代主義的自我否定。此派的藝術家對於現代主義的閉塞視聽，僅把作品做為主觀意念情緒的投射理論和創作，深不以為然。

因此，他們主張在創作中，創造性想像應佔主導地位，否認世界的可知性，要求一種能準確表現這個多元化、多變化世界中人的主體地位的藝術；在

作品的內容表現上，是隨意的、不確定性的、不連貫的、矛盾的、不可解釋性的以及沒有本質性的。

特色

重新組合異於現代主義的美學觀點，藝術的純粹性被推翻，創作時不拘形式的規範，藝術不只在藝術間存在，更交錯其他的類別，並超越原有的範疇。繪畫不只是繪畫，雕塑也可以不是雕塑，可以是綜合媒材的組合，也可以解放平面與立體的束縛。

著名作品

布朗《無所不在》、波依斯《油脂椅》。

5. 裝置藝術
1970 年代

西元 1970 年

概述

　　裝置藝術（Installations Art）一詞，被廣泛使用是在 1970 年代中期以後，受到達達主義的「現成物」使用的影響，藝術家們開始大膽使用生活中的現成物品來創作藝術。

　　通常這些現成物品都是立體形態，例如：床、椅子、燈具……等，這一派的藝術家強調：「裝置是一種藝術呈現的過程，從形態到構造，然後進入現場」。

　　這與環境藝術的理念不謀而合，都認為參觀者必須進入藝術品本身所在的「現場」，不過裝置藝術比起環境藝術而言，是比較偏重物件的裝置，而較少創作者和觀賞者的互動，這一點還是跟環境藝術不一樣的。

特色

　　裝置藝術觀念的起點，是物件存在於空間裡的一個狀態。換句話說，就是為了一個特定空間所創作、並利用此空間的某些特質的藝術。

　　初期較常見於室內，較少見於戶外，但隨著藝術型態發展，便逐漸向戶外延伸；漸漸地，裝置的物品體積越來越大，元素種類也越來越多，發展到極限就成為環境藝術或地景藝術。

著名作品

　　達比埃斯《頓悟》、卡爾佐拉利（Pier Paolo Calzolari）《柵欄》。

Part

3

Abstract Art 抽象藝術

藝術上不以自然造形或具體物像為出發點，而以不受物質形式拘束，或以純粹的形態為創作出發點的派別，稱為抽象派，抽象派在 19 世紀末與 20 世紀初誕生，在美術上最先是用來與學院派及寫實主義相對抗。

抽象派富有新精神與新技法的探索精神，以蒙德里安、康丁斯基等人為代表，分別走向抽象表現主義（熱抽象），或絕對主義（冷抽象）兩大分支。在俄國，抽象主義的健將就形成了構成主義。到了 1932 年，在帕夫斯納（Pevsner, N.）的號召下，在巴黎成立了抽象創作俱樂部（Abstraction-Creation Gabo），擁有國際性的影響力。

特別是這些抽象主義的藝術家多半不只是藝術家，又都結合了設計家或從事設計教育工作，所以，對造形教育與現代設計教育的影響力相當大。

蒙德里安《油畫第一號》

Abstract Expressionism 抽象表現主義

這個詞最早出現於 1910～1914 年間，一位德國的評論家以此評論康丁斯基這時期的自由的抽象繪畫。直到 1946 年應用於美國畫家高爾基的作品時，才開始流行。它很快地被運用在一些既非抽象，又非表現主義的紐約畫家的作品上。

抽象表現主義的本質可以總結為：沒有形象和反形式的繪畫，即興的、動感的、有生命力的、技巧自由的，是用來刺激洞察力而非滿足陳腐因襲的品味。

Art Nouveau 新藝術

19 世紀末流行於歐洲的藝術運動，講究以曲線裝飾的唯美思潮。作品包括：繪畫、插圖及海報設計等等。其中，以慕夏的海報、克林姆的繪畫及高第的建築最為獨特。

慕夏《百合聖母》（局部）

Bambocciata 世俗畫

Bambocciata 是義大利文，指以低階層生活和農民為題材的畫，通常為含有小人物的小畫，作者為一些 17 世紀在義大利作畫的荷蘭及法蘭德斯畫家。這類畫雖然不見容於堂皇風格（Grand Style）的理論家，但仍風行於義大利和北歐。這名稱可能源於「邦薄邱」（Bamboccio）一字，但含有「嘲弄、瑣碎」之意。

Barbizon School 巴比松畫派（自然主義）

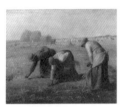

米勒《拾穗》

在藝術的表現上，將人對事物的主觀經驗，與外界事物本身的現象分開來的一種派別，特別是指在繪畫上的派別。

在藝術上自然主義起於 19 世紀的法國巴比松地區，這些畫家專門畫自然風景，又稱為巴比松畫派，自然主義對寫實主義的興起有很直接的關係。

Baroque 巴洛克

巴洛克的風格是承襲於矯飾主義，盛期巴洛克僅涵蓋義大利地區，期間約是 1630-1680 年間，相當於此派最偉大的代表者貝尼尼（Bernini）的成熟期。

巴洛克的意思為「大而畸形的變色珍珠」；第二種解釋源於葡萄牙文 barocco，意思是「不圓的珠」；第三種解釋源於中世紀拉丁文 baroco，意為「荒謬的思想」。

巴洛克藝術充滿動態和戲劇性的光影和色彩，營造一種幻覺效果，此時期的建築師注重建築物及四周景觀的搭配，例如：庭園、廣場、廊柱及雕像等，充滿了裝飾性。

Bauhaus 包浩斯

包浩斯是一設計學校，始於 1919 年，由瓦爾特‧格羅皮奧斯（Walter Gropius）創設，只存在了 14 年，但對現代生活的影響極大。主要概念為「造形或形式須有助功用和機

能」，好的產品是好看而好用。精神是把「美」帶進生活中每件事物用品裡，使生活更加愉快。

德國的包浩斯因與納粹黨意旨相左，1932 年被迫遷至柏林，1933 年在柏林關閉，教授那基（Moholy Nagy）於 1938 年將包浩斯理想帶到美國，在芝加哥設立設計學院，對設計界有極大的影響。

Blaue Reiter 藍騎士

成立於1911年12月的「藍騎士派」以康丁斯基（Kandinsky）為首，這原本只是一群前衛藝術畫家的展覽，取名自康丁斯基 1903 年的一件作品，後來被這個新團體採用，1912 年以後出版的「年鑑」（Almanach）也以此為名。

他們所標榜的主張是至純的藝術，要以抽象色點及線條，有律動地在畫布上作交響樂般的陳訴，脫離對象和觀點。在他們的作品裡，就算有可以辨識的事物，也並非居於重要的地位，他們著重的是藝術的印象和構圖。

康丁斯基　構成第六號
（洪荒）

Classicial 古典主義

崇尚古典文化的創作傾向，特別是對希臘時期與羅馬時期的藝術或設計風格的崇尚。古典主義興起於 18 世紀末 19 世紀初，是文藝復興風格的延續，反對巴洛克風格與洛可可風格。

古典主義出現在巴洛克風格之後，對造形風格的趨於精簡有所影響，也對造形風格的趨於折衷式樣有所影響。在藝術史上，古典主義的發展促成了浪漫主義的誕生。

Chiaroscuro 明暗法

指畫中的明亮與陰影的均衡，以及畫家處理陰影的技術。主要用於暗色調的畫家林布蘭（Rembrandt）、卡拉瓦喬（Caravaggio）的作品。

卡拉瓦喬《手提哥利亞人頭的大衛》

Cire Perdue 脫臘法

是玻璃與塑銅工藝中常見的製作手法。先製作原型，再把矽膠均勻塗抹在原型表面，製作矽膠模，外面輔以石膏固定，灌入臘液，冷卻後取臘模精修，再以耐火石膏包埋臘模，加溫脫臘，即可取得石膏模，再利用石膏模製作成品。脫臘法雖過程繁複、失敗率高，但可以表現精準、複雜的細節，創造細膩的作品。

馬諦斯《皮也洛的葬禮》

Collage 拼貼

指全部或部分由紙張、布片或其他材料黏貼在畫布或他類底面上的畫。多為早期立體派畫家採用，他們在以非正常技法畫的作品上，黏貼報紙的碎片。

Complementary Color 補色

兩個互補的顏色相混會形成一種中性的灰色，但並排時卻會呈現出強烈的對比。對比隨著兩色的彩度而增強，高彩度的互補色相鄰時會產生震動或閃爍的效果。二原色相混時，可得到第三原色的互補色。

互補色很久以來就被用在藝術品中以增加色彩構成的效果，但首次以科學方法來運用互補色，則始自秀拉及其他「點描派畫家」。

Constructivism 構成主義

於 1920 年由俄國的塔特林等人在莫斯科推展的運動，當時的畫家與雕刻家嘗試掙脫傳統規範，轉而尋求空間動態韻律與不規則的視覺藝術作品。

作品中帶有的幾何意向與動勢而非靜止的形，正是構成主義所追求，亦受到立體主義與未來派的影響。在素材選擇上，包括鐵絲、玻璃、金屬片。

1920年，構成主義者舉行大展，發表寫實主義宣

言：藝術的重點應在空間中的勢（movement），而非量感
（volume）。

Cubism 立體派

布拉克《音樂家》

1908 年法國的秋季沙龍展中，馬諦斯批評布拉克的畫是
在「描繪立方體」。批評家 Louis Vauxcelles 便引用了這句
話，作為立體派的稱號。

初期立體派的繪畫，是將不同狀態及不同視點的觀察對
象，凝聚在單一平面得到一個總體經驗。往往上下、前後、
內部與外部同時呈現。

後期立體派則利用多種不同素材的組合，如拼貼手法，
來創造一個主題意念；因而畫面不再是透視物體的窗子，而
是發生組合現象的場所。

影響立體派的兩大因素：一是塞尚後期繪畫的抽象視覺
分析，「自然界的物象皆可由──球形、圓錐形、圓筒形等表
現出來」；另一個則是畢卡索發現自非洲民族面具上，反自
然主義式的表現手法。從畢卡索的《亞維儂姑娘》就可以看
到這兩種觀念的結合。

Dada 達達主義

達達主義是一個藝術運動，從 1916 年一直持續到 1922
年，最早在瑞士的蘇黎士發起，然後很快地傳到巴黎、漢諾
威、科隆、紐約等地區，基本上達達主義是反傳統、反戰、
反常規、反統治的意識形態。

由於達達主義的虛無主義傾向很明顯，所以，達達主義
並沒有甚麼成就，但是達達主義向常規與權威挑戰的精神，
直接開啟現代陶藝、表演藝術、拼貼、照片蒙太奇等藝術的
創作，間接地透過杜象對爾後的藝術發展有極大的影響。

杜象的「物體藝術」及對機械主義的熱愛，對 1960
年代興起的局部獨立主義（Adhocism）、反設計（anti-

design）有直接的啟發作用。另外，在 1970 年代中期在英國興起的龐克運動，也可以很清楚地看到達達主義的影子。

Divisionism 分光法

根據新印象主義（Neo-Impressionism）的色彩理論，利用兩組原色的色點交相錯雜而不融合，可以獲得較明亮的輔色。印象主義畫家就是把不同明亮度與色調的色彩並列，用以加強色彩的明度與閃爍性。光學灰色也是用這種方法獲得的。

Engraving 版畫

此一名詞常用來涵蓋所有大量複製的版畫技法之通稱，但嚴格說來，是專指凹版版畫。複製版畫是藉其他藝術家的繪畫、素描、雕像或其他形式的作品，以版畫的技法來表現原畫者的意念；原創版畫或版畫原作，則是指版畫家創作出來的美術作品。

Etching 蝕刻法

凹版版畫重要且普遍的技法。在金屬版面塗一層防腐蝕劑，然後以針筆刻劃出形象，利用酸液蝕刻去除刮畫地方，就產生所要的形象來，最後再塗上油墨施印，就是一張蝕刻版畫。

Expressionism 表現主義

表現主義可追溯到 1880 年代，肇始於法國，同時也在其他國家展開。1911 年，「表現主義」首次被慎重使用於柏林分離派第 22 次的展覽中。

表現主義是從印象派演變發展而來，卻反對印象派忠實描繪現實的作法。他們的繪畫作品具有狂野的景觀，將心情以抽象、詩化的手法描繪，形式被簡化，顏色被強烈凸顯成

綠和黃的基礎色調。

　　表現主義同時繼承了中古以來德國藝術中重個性、重感情色彩、重主觀表現的特點。在造形上追求強烈的對比、扭曲和變化的美感，不再把重現自然視為藝術的首要目標，因而擺脫了文藝復興以來歐洲藝術的傳統。

　　直接對表現主義產生影響的是挪威畫家孟克，他探索激烈色彩和扭曲線條的可能性，以表達焦慮、恐懼、愛及恨等心靈狀態。

　　被稱為表現主義先驅的，還有法國畫家烏拉曼克、盧奧、柯克西卡等。他們都是從寫實主義、印象派和後印象派的影響走向表現主義的畫家，在作品中表現主觀的內心感受，追求強烈的形式。

▊Fauvism 野獸派

　　野獸派是 20 世紀諸多美術運動的開端者。這個運動最重要的是要提昇純色的地位。第一幅以野獸派風格畫出的作品，是由馬諦斯在 1899 年左右完成的，他是這團體的領航者。

馬諦斯《帶鈴鼓的宮女》

　　「野獸派」這個名稱的產生，源自於批評家渥塞勒（Louis Vauxcelles）在 1905 年進入秋季沙龍的展覽室時，看到這件作品之後，指著室內中央一件類似15世紀的雕塑作品驚呼道：「唐那太羅被野獸包圍了！」

　　野獸派畫家都受到新印象主義畫家、梵谷、高更及塞尚不同程度的影響，最顯著的特徵是使用強烈的色彩，不僅因為情緒，也為了裝飾效果，有時也像塞尚一樣，用純色來架構空間感。此運動在 1905 年的秋季沙龍及 1906 年的獨立沙龍達到顛峰。

▊Foreshortening 前縮法

　　用於單獨物體上的透視法。曼帖那（Mantegna）的作品

《安息的基督》是一幅以前縮法來表現透視的作品。基督的腳掌明顯地縮小許多，除了追求畫面的和諧外，另一目的是為了強調耶穌面部表情。

Fresco 濕壁畫

馬薩其奧《奉獻金》

濕壁畫的原意是「新鮮」的意思，是一種十分耐久的壁飾繪畫。

製作時先在牆上塗一層粗灰泥，再塗上一層細灰泥，然後將大型的草圖描上去，再塗第三層更細的灰泥，這就是壁畫的表層。由於灰泥會乾掉，因此塗的面積以一日的工作量為限。然後將融於水或石灰水的顏料，畫在濕的灰泥上，由於顏料乾了之後會變淡，因此著色時要斟酌濃度。

這種技法興起於 13 世紀的義大利，而於 16 世紀趨於圓熟，15 世紀之前馬薩其奧的壁畫便屬於濕壁畫，到了拉斐爾之前其技法已經完全成熟完備。

Frottage 拓印

由法文 frotter（摩擦）一字而來，先在物體上放一張薄紙，再用軟質鉛筆在紙上塗擦，則物體的形像就會顯示在紙上。在抽象繪畫或半抽象繪畫中，常用這種被通稱為「拓印」的簡單技巧，來表現物體表面的紋理效果。

Futurism 未來主義

20 世紀初在歐洲產生的文藝流派和思潮。

1909 年 2 月 20 日，義大利詩人馬利內提在法國《費加洛報》發表《未來主義宣言》，宣告未來主義誕生。之後又陸續發表《未來派繪畫宣言》、《技巧宣言》，進一步闡明這一流派的理論主張和文學創作原則。

未來主義追求文學藝術內容和形式的全面革新，從反映停滯不前、死氣沉沉的現實，轉而反映新的現實和以此為基礎的新的價值觀念；把愛情、幸福、美德這些傳統的主題排斥於文學藝術之外，轉而歌頌進取性的運動、機器文明，讚美速度的美和力量，展示人的意識的衝動，甚至頌揚戰爭、暴力和恐怖。在第一次世界大戰爆發不久，這股未來主義美學勢力便告終結。

Genre 風俗畫

取材自日常生活與周遭環境的一種繪畫形式。14、15 世紀的義大利繪畫和早期法蘭德斯的繪畫裡都具有風俗畫的成份，但不曾致力發揮。由於畫家對 16 世紀太過矯作的繪畫產生反彈，所以，在17世紀創造出新的繪畫形式，改從人們的日常生活中取景，例如：農民、洗衣服的女人、街頭景色。畫作通常尺寸不大。

Golden Section 黃金分割

在古埃及以前即存在，希臘人認為這是最美的比例，廣泛應用於各種造形上，以期達到輕重均衡的效果，如帕德嫩神殿，而很多美學實驗也證明多數人喜歡這種比例，認為最合乎美感要求。

其基本公式為：一線段分成兩段，小線段與大線段之長度比，等於大線段與全長之比，比值約為 0．618：1，這就是黃金分割。最著名的例子是維納斯的身體比例，如果維納斯的身子是 1，那麼她從肚臍到腳底的長度就是 0．618。

Goticrk 哥德式

「哥德式」主要指 12 世紀初期到 16 世紀期間，北歐建築風格的用語，但被推及繪畫、雕刻及裝飾，經常用來泛指同時期的其他藝術風格。

14 世紀法國的正宗哥德式藝術影響了某些義大利畫家，發展成一支以國際哥德式聞名的畫風，其中以馬提尼（Simone Martini）為著名代表畫家。

Hatching 線影法

果薩特《丹麥克里斯欽二世》

在版畫和素描中，一種用來打陰影的繪畫技巧。在畫面上使用距離很近且平行的線條，來描繪出不同的色調區域，以表現明暗。如果使用兩組交叉的平行線條，則稱為交錯線影法（cross hatching）。

Hue 色相

色相表

色相是色彩的其中一種屬性，由每一顏色之屬性而定名者，如紅、綠、紫等。光譜上可見之連續色帶，通常分為 6 種基本色相：紅、橙、黃、綠、藍、紫，其排列順序是由暖色到冷色。

用色環來表示各色彩間的關係：紅、藍、黃為色相中的三原色，由其中兩種色調出的則稱為間色；紅色加藍色是紫色，紅色加黃色是橙色，藍色加黃色是綠色，因此橙色、綠色、紫色被稱為三間色。而白、黑及各種灰色，是由於混合程度之不同而造成之「無色」顏色，它們是以明度而不是以色相來區分。

Impressionism 印象派

莫內《聖德尼街的節日》

因為莫內畫了一幅《日出‧印象》，令當時參觀的人大為吃驚。當時的美術記者 Louis Leroy 在報導中，嘲笑他們的作品如同畫名「印象」一樣，作畫只憑印象，因此稱這派的人為「印象派」。

印象派奉光線為導師，他們認為一件物體會隨光線的變化而不斷的變色、變形。印象派的畫家看見的黑不是黑，而是深紫、深綠、靛青三色調成的。印象派由科學分析得

知綠、橙、紫為光學的三原色，而不是過去畫家認為的紅、
黃、藍。

　　所以，太陽光是白色還是黃色，要依當時的時間而定。
印象派的畫將作畫的層次變廣、變深，光不是白色，影子也
不黑，用這個角度來看世界色彩繽紛，而且改變了幾千年來
繪畫的遊戲規則。

Ⅿannerism 矯飾主義

　　矯飾主義是指 1520 年至 1600 年間流行於義大利的繪畫
風格，源自義大利文「manirera」。大部分的矯飾主義畫家，
都輕視自古典藝術到文藝復興時期所建立的藝術「規矩」。

　　矯飾主義作品的特性，堅持以人物為優先考量，人物
的姿態僵硬、故意扭曲拉長，或誇張的表現肌肉的效果。矯
飾主義畫家偏好富於變化且鮮豔的色彩，色彩的運用不在於
描繪形象而是用來加強感情效果。主要畫家包括布隆及諾
（Bronzino）、阿爾比諾（Cavaliere d'Arpino）等。

Ⅿontage 蒙太奇

　　原是建築術語，意指組裝、構成之意。把某一照片上的
某物剪切下來，將它黏在異常或不調和的背景上，這種手法
稱為蒙太奇。

　　用於電影則是剪接、組合；將獨立的每個鏡頭利用隱
喻、對比、襯托等手法組合連結成完整的影片，往往能產生
出各個鏡頭單獨存在時不具備的意涵，使電影享有極大的時
空自由，甚至構成與現實時空不同的電影時空，表現影片的
意識與生命。

　　現在蒙太奇的運用橫跨影像、光影、色彩、聲音，範疇
廣泛，名目眾多，尚無明確分類，常見的有敘事蒙太奇、節
奏蒙太奇、撞擊蒙太奇等。

受拜占庭風格薰陶的鑲嵌壁畫

Mosaic 嵌畫

最古老且最耐久的牆壁裝飾的一種形式。嵌畫從古代一直到 13 世紀為止被不斷地使用，之後就被廉價且適於表現寫實的壁畫及其他形式的繪畫取而代之。

嵌畫的技法簡單但頗費時。最先在壁面上描繪出大型草圖，然後依次塗上小面積的水泥。在此之前要預先準備小立方形的嵌片，這些嵌片大多是從有色的石材、大理石、著色及金色玻璃切割下來，然後把嵌片黏貼在水泥上。

早期，最好的嵌畫著重嵌片不可黏貼成平坦與水平的狀態，因為其不平坦的表面能捕捉光線，並依據入射角及嵌片的材質，能做亂反射，而把光線平均地分佈到室內。早期基督教及拜占庭的教堂裝飾，多用嵌畫。羅馬、拉維那、威尼斯、西西里及希臘都有很好的嵌畫留存。

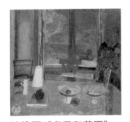

波納爾《桌子和花園》

Nabis 那比派

1891 年巴黎的朱利安學院成員所成立的一個畫會，Nabis是詩人卡札利自希伯來語中所創的名稱，意思是「先知」。

這一個團體成員既嚴肅又戲謔，作品風格受高更的影響很大，追求富於裝飾性或帶有強烈情感的色彩運用，對於富節奏感的造型、扭曲的線條也加以採用，成員包括德尼（Maurice Denis）、波納爾（Pierre Bonnard）、烏依亞爾（Edouard Vuillard）等人，麥約（Maillol）從事雕塑前也曾是該會成員。

大衛《馬拉之死》

Neo-classicism 新古典主義

18 世紀中葉在羅馬興起，並擴展到歐、美各地的運動，一方面是對「巴洛克」（Baroque）與「洛可可」（Rococo）的風行泛濫起反動，一方面是一些藝術家想重

振希臘、羅馬藝術。

古典主義是與古代希臘和羅馬有關的文學、美術、建築或思想。海古拉寧與龐貝遺址的發掘，使新古典主義真正達到其顛峰。

新古典主義與其他古典復興運動的不同處，在於這是藝術家首次有意地從風格和題材兩方面來模仿古代藝術，而且知道他們模仿的是什麼。代表畫家：大衛（David）、巴利（Barry）、卡諾瓦（Conova）。

Neo-Dada 新達達

源於杜象（Marcel Duchamp）的不受傳統藝術價值觀所束縛，想自由自在地探求藝術新領域的思想。萌芽於 1950 年代，到 1960-1971 年時已成為世界美術的共同思想狀態。

凡是能表現藝術家思想的一切材料、環境與行為，都可以拿來使用，所追求的是對日常生活環境的意外現象、狀況與人們的直接反應做批判性的分析。

Neo-Impressionism 新印象主義

藝評家費尼昂替畫家秀拉發起的繪畫運動命名為「新印象主義」。此運動不僅是某些印象派技法在科學上的發展，同時也是印象派的經驗性寫實主義的一種古典的復甦。

新印象主義的基本技法為「分光法」，或在小塊畫面上使用純色，不調混顏料，採用短筆觸的技法，故又稱「點描派」，利用人們的視覺有自行將顏色調合的能力，將原色小點排列於畫面上，保持色彩本身的彩度和明度。

新印象派引介了一種不同的觀念：一幅畫為了達到預期的效果及表現意圖，必須藉科學的計量，慎重地計劃及構圖。

New Realism 新寫實主義

受 20 世紀機械文明生活環境與行為的影響，例如電視、

電影等映像的刺激，題材大多以城市景色、日常生活行為或人物為主，力倡藝術必須回歸到實在的世界，以表現生活的環境或生活的行為為主務。因此，作品所呈現的一律是「人工的自然」。

　　新寫實主義是法國的美術評論家雷斯塔尼（Pierre Restany）、 克萊因（Yves Klein）以及其他藝術家所組成的，與美國的新達達（Neo-Data）相等。雷斯塔尼說：「新寫實主義是不用任何的爭論，忠實地記錄社會學的現實（Sociological reality）；不用表現主義（Expressionism）或社會寫實主義（Social Realism）似的腔調敘述，而是毫無個性的把主題呈現出來。」

Oil Painting 油畫

　　以油為媒劑，繪畫時將顏料與油混和，畫於基底材料上，當油份揮發或硬化後，顏料便附著在基底材料的表面。油畫顏料擁有黏稠、不易乾化、可混合其他物質、包容力強、遮蓋力高等特質。文藝復興大師范‧艾克（Jan Van Eyck）發明完善的油彩溶劑，是一般認為第一位成功研發油畫技術的人。

Orphism 奧費主義

　　是立體主義眾多分支之一，1912 年左右由法國畫家德洛內（Robert Delaunay）及其妻子德洛內特克（Sonia Delaunay-Terk）發展而出。

　　Orphism一詞，是由詩人阿波里內爾（Apollinaire）於 1912 至 1913 年間首先拈出。奧費主義是一個不嚴謹、富想像性的概念，易於引伸為多種分歧的解釋。

　　畫風追求純粹的抽象，憑藉想像及本能，運用抽象的形與色製造色彩的律動。亦即結合立體派與未來派的一些要素，可說是將立體派拒絕的豐麗色彩，再度帶入畫面，是促使音樂與繪畫結合的一個開端。

Pastel 粉彩

粉狀顏料混合少量膠或樹脂，製成棒狀、方條狀或筆狀使用。覆蓋力強，可以多次重疊塗抹，不需添加任何顏料溶劑。

有分粉質（Soft Patel）和油性（Oil Pastel）兩種：粉質粉彩畫風柔美，但在作畫時粉末極易脫落，需噴上定色劑固定；油性粉彩因原料加入臘和油，顏色較為濃艷，有蠟筆的味道，可和松節油混和彩繪，重塗後會產生像油畫般的效果。

Perspective 透視法

為因應如何在平面圖像上表現三維空間而生，目的將物體的立體空間、重量、位置、與觀賞者的距離，呈現在視覺圖像中，使圖像更具真實性。最常見的透視法有線性透視（包含單點、兩點、三點透視）、達文西發明的大氣透視及最接近人視覺感知的多點透視。

馬薩其奧所繪濕壁畫《三位一體》的透視解析圖

Photo Etching 照相蝕刻法

是利用照相感光技術的印刷製版技法。先將原稿製成顯像底片，疊在塗有感光液的銅或鋅版上進行曝光（俗稱曬版），圖文區域未感光，顯影時感光液會溶解，露出下層金屬，而空白區域經感光後，感光液硬化留在表面，形成保護膜，再用三氯化鐵溶液對圖文區域進行輕微腐蝕，除去硬化感光液，便完成印刷的版。適合大量印刷。

Pointillism 點描派

新印象派又稱點描派或分割派（Divisionism），點描派是一群將印象派的理論用科學的方法發揮到極致的畫家。

依據印象派的理論，太陽光的顏色是由分光鏡所分析出的七色，所以印象派的畫家多用那七色作畫。不過，點描派

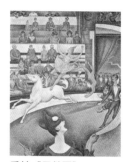

秀拉《馬戲團》

的畫家不只用七色作畫，還將七色原原本本地用點描在畫布上。若只將畫的一部份放大來看，將僅見到重疊的色點，可能看不出任何形態，但離畫到一定的距離時，形象就會完整呈現。所有的色點以人的眼睛作為調色盤，所呈現出來的耀眼、清新風格不是其他畫法所能比擬的。

倫敦科學館所收藏十九世紀的定點器

Pointing 定點法

雕刻者為了複製成品，將立體模型（通常是石膏像）的比例轉刻到一塊石材時，用來固定對應點的方法。原理是：如果空間中三點固定，則空間中任何存在之點皆可藉由其與此三定點間的關係來決定位置。

安迪・沃侯《瑪麗蓮夢露》

Pop Art 普普藝術

這是一種把現成流行事物和意象，帶進藝術創作的手法。在1960年代展現於西方（主要在美國）的一種藝術文化，靈感及內容多來自當時的商業及流行事物（例如：日常物品、明星、總統、漫畫創作，甚至食品商標等）。主要的藝術家包括：安迪・沃荷，羅依・李奇登斯坦等。

梵谷《夜晚的咖啡館》

Post-Impressionism 後印象主義

意指「印象主義之後」，不是印象派的延續，反而可說是突破甚至反抗了印象派。

1878年到20世紀初之間，印象派出身的一些藝術家，後來不滿印象派過分著重客觀的描繪，只停留在物體表面的光色，加上彩色攝影的發明，使他們認為忠於個人感受，藝術才有存在價值，促成西方藝術長期以來的客觀描繪傾向轉往主觀表現，也啟發了立體派與野獸派。主要代表有塞尚（Cezanne）、梵谷（Van Gogh）、高更（Gauguin）等人。

Pre-Raphaelite 拉斐爾前派

拉斐爾前派興起於 19 世紀中期的英國畫壇。1848 年，由英國青年畫家羅塞提、漢特、米雷等人發起成立了「拉斐爾前派兄弟團」的組織，之所以定名為「拉斐爾前派」，是認為文藝復興全盛時期以前的詩歌和藝術都是那麼盡善盡美。在拉斐爾的藝術世界中，人物具有理想美、色彩調和、構圖完美，這些優點在19世紀英國皇家美術學院，被推崇為最高藝術指導指標。

對於拉斐爾前派後期的唯美主義，很多人都認為過於俗氣。英國唯美主義的繪畫，追求的是為藝術而藝術，他們以 19 世紀法國文學為先驅，將藝術的道德標準分離出來，強調美就是最好的，他們不重視內容，只訴諸感官，特別是女性的理想美和肉體的表現方法。

羅塞提《命運女神》

Purism 純粹主義

與奧費主義同為立體主義的分支。

歐珍方（Amedee Ozenfant）和尚瑞（Edouard Jeanneret）在 1918 年出版的《立體主義之後》裡提出純粹主義的理論基礎，主張純化「造型語言」，強調明確、端麗的線條形體，追求機械美學與幾何形體美，批評立體主義落入單純裝飾，堅持排除幻想和個人性。

此理論受到機械的啟發，因為機械具有的完美形式必須排除非功能性的屬性。純粹主義只停留於理論階段，對於繪畫作品的影響並不顯著。

Realism 寫實主義

興起於 19 世紀中葉。自工業革命之後，科學實證精神變為思想主流，因此畫家開始走到戶外，提倡應把不存在的東西（如天使、神話人物等題材）全部趕出繪畫，他們批判表現理想與美化自然的古典主義和基督教文明，認為藝術必須

誠實描述現實世界，藝術家背負著揭示社會真實面與改造社會的使命，畫筆也是一種批判的武器。

Reredos（Retable）祭壇壁

祭壇後面的屏風。中世紀的祭壇通常是一面精心雕刻或繪成的隔板，有時高度可及教堂的頂端。

Rococo 洛可可

於 18 世紀初期形成，最初指路易十五時代的一種室內裝飾風格，後來泛指同時期流行於法國、德國、奧地利等國的藝術風格。

其特色為輕巧華麗，使用 C 形、S 形曲線，去除以往藝術的雄偉與儀式性，轉而以輕快奔放、易親近和日常性等充滿現代藝術的特徵來替代，追求色彩和線條的自在流暢。是實利主義的產物，致力尋求個人的快樂，不過存在時間並不長久，很快地被新古典主義取代。

Romanticism 浪漫主義

德拉克洛瓦《阿爾及爾婦女》（局部）

1789 年法國大革命後的恐怖政治，與拿破崙得勢後的君主專制，工業革命之後社會型態的改變，都是刺激浪漫主義興起的因素。此風潮同時涵蓋音樂、文學與美術等不同的範疇。事實上，浪漫主義與新古典主義的發展幾乎是在同一時期，兩者都有各自主張的理念。

基本上，浪漫主義拒絕其作品具有道德教化的企圖，並且給予非理性主義一個很大的空間。由於浪漫主義最早的發展是從文學開始，之後才轉到繪畫，因此浪漫派的繪畫和文學有相當密切的關係，不僅各個時代的文學作品都被運用到，連北歐神話與傳說也大量出現。

浪漫主義強調個人感受，大膽地透過色彩與筆觸來表達個人情感的悸動，而畫面所展現的震撼力及神祕性更是其特

色。浪漫主義認同「美的多樣式」，向來容易被忽視的風俗畫、風景畫都較往昔受到更多的重視。其尊重個人原創性、追求自由的特質，對後世有深遠的影響。

以壯麗色彩描繪光與大氣的英國畫家透納，擅長異國風情的法國畫家德拉克洛瓦，加上英年早逝的傑利訶，和獨樹一格的西班牙畫家哥雅，都是浪漫畫派的健將。

Sezession 分離派

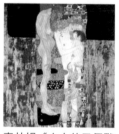

克林姆《女人的三個階段》

分離派是藝術革新派 art nouveau 的奧地利分支，取「分離派」為名，意指這個團體是從保守的維也納學院分離出來的，所以又稱為維也納分離派。維也納分離派的成員包括許多出名的藝術家與設計師，諸如：克林姆、霍夫曼（Hoffmann,J）等。

分離派與藝術革新派的差異在於：藝術革新派強調非幾何的曲線，分離派強調直線與簡單的幾何曲線。

Sfumato 暈塗法

由文藝復興巨匠達文西所提出的繪畫手法，這個字由義大利文的「煙」演變而來，達文西曾形容這個畫法：沒有線條或邊界，就像煙霧一般。他不用線條、改以光影層次來表現輪廓，使得形態柔和，與週遭景物巧妙融合，製造出如浮雕般的效果。

Sgraffito 刮除法

馬諦斯《檸檬和虎耳草》

這是一種裝飾技法，在淡彩石膏板上覆以白色石膏薄層（反之亦然），然後持刀刮去上層讓下層顯露出來，以造出圖樣，此法用於 16 世紀義大利的阿拉伯式紋飾及其類似的裝飾，而一般能見於任何粉刷的白壁均屬雛形。

早期的義大利文藝復興畫家將金箔貼在畫板上，以蛋彩在上面作畫，然後持尖刀或鐵筆用此法表現衣服上的花紋和

圖案，刮去蛋彩顏料的部分，便露出金色圖樣來。

Silk-Screen 絹印版畫

就是歐洲人所稱的「Serigraph」，目前的網目印刷術不再只用絹絲，凡是質地堅韌，有隙縫的化學纖維皆可用來製版。如尼龍（Nilon）、帝龍（Tetron）、飛龍（Fylon）。

Sotto in Su 仰角透視法

曼帖那《婚禮堂》

義大利語「由下至上」之意，指引起強烈幻覺的透視法。曼帖那（Andrea Mantegna）的「婚禮堂」（Camera degli Sposi）壁畫是文藝復興時代第一幅完全有仰角透視的幻覺裝飾畫，天花版上畫著一座陽台，而陽台上的人則俯視著室內，天花板的中心即為消失點。但類似的構圖要到文藝復興晚期之後才開始盛行。

Social Realism 社會寫實主義

和 1930 年代工作推行部（WPA）有關的美國繪畫運動，參與這運動的畫家大多數是為聯邦計劃工作的，他們的主張常受墨西哥革命畫家的影響。

社會寫實主義走的是批判路線。在他們手下，藝術成了表達畫家的政治立場和抨擊社會的工具。當時由於藝術家和勞動人民一起受窮，所以他們也不喜歡資產階級，不喜歡資本主義，而產生了嚮往馬克思社會主義的傾向。

Super Realism 超寫實主義

1960 年代發生於紐約，以「照相」為標準，又稱「照相式的寫實主義」。其創作受電視和電影等的刺激，作品是感官延伸，且依賴照相術，為都市生活形態的產物，呈現的是「人工的自然」。

代表畫家有佩爾斯坦（Pearlstein），克羅斯（Close），埃迪（Don Eddy），和伊斯特斯（Estes）等。

馬丁（Richard Martin）是超寫實主義的有力發言人，他在1974年的超寫實主義的美展目錄上寫著：「雖然普普藝術和超寫實主義，都借用照片等現成視像，然而兩者之差異，在於普普藝術仍用主觀的手法解說它；與此較之，超現實主義是把人置於照相機的視線下，只是很客觀的把物之影像呈現出來。」

Suprematism 絕對主義

在 1915 年左右由俄國的馬列維基（Kasimir Malevich）所主導的畫派，由於這一畫派強調單純與抽象的幾何造形的構成，創造了一個非感情的畫面，所以在某個角度上是與德國的表現主義打對台的。絕對主義對現代的繪畫、商業設計、建築設計上均有影響。

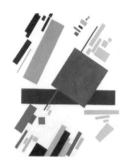

馬列維基《絕對主義繪畫》

馬列維基在《非具象的世界》中指出：「絕對主義者已捐棄對人類面貌的描寫（也包括一般的自然現象），而尋找到一種新的象徵符號，以之描述直接的感受（而不是外在的感想反應），因為絕對主義者對世界的認知，不是來自觀察，也不依賴觸摸，而是去感覺。」

Surrealism 超現實主義

超現實主義是從達達主義分離出來的一支藝術運動，於1924 年發表《超現實主義宣言》。

恩斯特《黃昏之歌》

這個主義的主張包括：排除慣例與系統、絕棄理性主義、活用佛洛依德的「潛意識」理論、接受實驗、接受自動技巧（automatic technique），以及在創作上以幻想、幻覺、錯覺與夢境來引導。超現實主義在開拓繪畫領域上有很大的貢獻，也成為開啟現代藝術蓬勃發展的金鑰匙。

ymbolism 象徵主義

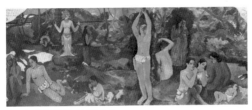

高更《我們從何處來？我們是什麼？我們往何處去？》

象徵主義的興起是對印象派與寫實主義的反動，1886 年 9 月 18 日，詩人摩里亞斯在《費加洛報》上發表了「象徵主義宣言」，指出藝術的本質在「為理念披上感性的外形」。其目標是為了解決橫互在精神與物質世界之間的衝突，希望以視覺的形式，來表現神祕與玄奧的世界。

象徵主義由評論家奧里葉奠基，推崇由高更所提出的理念，堅信：「藝術品必定是觀念的、象徵的、綜合的、主觀的、裝飾性的。」他們關心的是詩意的表達、神祕的內容，而非形式，讓作品本身去傳遞內心的情境，使感情得以不朽。

empera 蛋彩

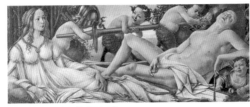

波提且利《維納斯和戰神》

此詞的原文之意是指凡能「調和」色粉，以供運用的調和劑，實際上只限用於蛋彩。將色粉混合蛋黃及水，用細小的筆刷調和而成。是一種不透明顏料，不易散開調和，須用小筆觸一層層勾勒疊畫，十分費工，但乾了後不易變色，更不會發生龜裂、剝落現象，能保持鮮艷的色彩，中世紀的宗教畫家常使用這個畫材。

蛋彩畫的特色是色層細膩，結構精密，可以作極細緻的描寫，捕捉事物的細節。

喬托《史蒂芬尼斯基祭壇》

riptych 三聯畫

一套三聯式的祭壇畫（Polyptych）。中央的畫板是兩

V翼畫板的兩倍寬，當兩翼的畫板疊起時能保護中央的畫板。

ienna Secession 維也納分離派

　　1897 年由克林姆所創立的藝術團體，風格帶有新藝術與象徵主義的影響。這個集團的成員包括畫家、建築師、設計師等，他們的作品既受到藝評的讚揚，也獲得一般民眾的喜愛，風格與效應反映了維也納這個城市在當時作為一個現代藝術搖籃的風貌。

　　分離派也是以脫離學院派藝術，及歷史回顧主義為目的的新造形運動，主張個人的自由表現，尊重個性創造，以強調直線的簡明感覺為主。

高談文化 CULTUSPEAK PUBLISHING CO., LTD ｜ 華滋出版 ｜ 拾筆客書坊 ｜ 九韵文化 ｜

追更多書籍分享、活動訊息，請上網搜尋　拾筆客 🔍

What' s Art

西洋藝術便利貼：你不可不知道的藝術家故事與藝術小辭典

作　　者：許汝紘
封面設計：黃聖文
總 編 輯：許汝紘
編　　輯：孫中文
美術編輯：楊詠棠
總　　監：黃可家
出　　版：高談文化出版事業有限公司
地　　址：新北市蘆洲區民義街 71 巷 12 號 1 樓
電　　話：+886-2-7733-7668
官方網站：www.cultuspeak.com.tw
客服信箱：service@cultuspeak.com
紙書定價：新臺幣 450 元

總 經 銷：聯合發行股份有限公司
香港經銷商：香港聯合書刊物流有限公司

2018 年 5 月 四版
2019 年 7 月 四版 二刷
2021 年 7 月 四版 三刷

會員獨享

最新書籍搶先看 ／ 專屬的預購優惠 ／ 不定期抽獎活動

Search　拾筆客　　www.cultuspeak.com

國家圖書館出版品預行編目（CIP）資料

西洋藝術便利貼 / 許汝紘著. -- 四版. --
臺北市 : 信實文化行銷, 2018.05
　面；　公分. -- (What's art)
ISBN 978-986-96454-1-6(平裝)
1.藝術家 2.藝術史 3.西洋史

909.9　　　　　　107006462